当代中国流行音乐传播价值的思考与重塑

黄德俊 著

东南大学出版社
·南京·

图书在版编目（CIP）数据

当代中国流行音乐传播价值的思考与重塑／黄德俊著.
南京：东南大学出版社，2024.12. -- ISBN 978-7-5766-1933-1

Ⅰ．J605.2

中国国家版本馆 CIP 数据核字第 2025M6W524 号

○南京艺术学院学术著作出版基金资助项目
○江苏高校优势学科建设工程资助项目

当代中国流行音乐传播价值的思考与重塑

著　　者：	黄德俊
出版发行：	东南大学出版社
社　　址：	南京市四牌楼 2 号　邮编：210096
出 版 人：	白云飞
网　　址：	http://www.seupress.com
经　　销：	全国各地新华书店
印　　刷：	广东虎彩云印刷有限公司
开　　本：	700 mm×1000 mm　1/16
印　　张：	10.25
字　　数：	200 千字
版　　次：	2024 年 12 月第 1 版
印　　次：	2024 年 12 月第 1 次印刷
书　　号：	ISBN 978-7-5766-1933-1
定　　价：	48.00 元

本社图书若有印装质量问题，请直接与营销部联系。电话(传真):025-83791830

责任编辑：刘庆楚　责任校对：张万莹　封面设计：王　玥　责任印制：周荣虎

前　言

流行音乐产生于19世纪末20世纪初的美国，其名称是根据英语Popular Music翻译而来的。流行音乐具有通俗性、时尚性、娱乐性、商品性等特征，尤其是随着现代传媒技术、产业化手段的发展，流行音乐已经成为人们喜闻乐见的艺术形式，并呈现出多元化的发展势头。20世纪20年代，流行音乐传入中国，形成了以上海为中心的辐射状传播效应，在政治、经济、文化等领域中发挥了重要的作用。其后，由于战争以及其他因素的影响，中国的流行音乐的传播中心逐渐转移至我国香港和台湾地区，并对港台地区流行音乐产生了重要的影响。

"文革"结束后，人们对"高""强""响""硬"的音乐已经产生审美疲劳，同时在个体意识、个性化思想、娱乐需求等方面有了极大的提升，蛰伏已久的音乐家们重新焕发创作的活力。改革开放以来，中国（内地）流行音乐走过了复苏开拓、创新发展、多元繁荣三个不同的发展阶段，在表演上也曾经出现过模仿港台地区流行歌曲、西北风、摇滚、中国风等表现形式。众所周知，中国（内地）流行音乐的发展是音乐文化多元化发展的必然选择，也是改革开放后文化交融与碰撞的结晶，更是当代中国社会政治、经济、文化在音乐上的内在体现。

本书基于社会环境的宏观视角，将中国（内地）流行音乐从政治法律、经济背景、社会文化、技术进步等角度进行解读，并探寻影响其发展的影响因素；继而探讨流行音乐在中国社会具有的议程设置、文化调和、满足受众、商

品经济、社会意识等方面的功能,并指出其在反智主义、盲目崇拜、过度消费、版权侵权等理念和现象上的失范,具体提出了针对性的解决方案,以求能在流行音乐的价值判断、发展途径等方面有所创新,为我国流行音乐传播的理论建设和实践活动提供有益的借鉴。

<div style="text-align: right;">2024 年于南京</div>

目 录

前 言

第一章 绪论 ·· 1
 一、研究背景 ··· 1
 （一）流行音乐具有大众性 ··· 1
 （二）流行音乐具有地域性 ··· 2
 （三）流行音乐具有时代性 ··· 2
 （四）流行音乐具有价值多元性 ··· 2
 二、国内外文献研究综述 ·· 3
 （一）国内研究现状 ·· 3
 （二）国外研究现状 ·· 5
 三、研究目的与意义 ·· 6
 （一）研究目的 ·· 6
 （二）研究意义 ·· 7
 四、研究方法和主要内容 ·· 7
 （一）研究方法 ·· 7
 （二）主要内容 ·· 8
 五、创新之处 ··· 9
 本章小结 ·· 9

第二章 影响当代中国流行音乐传播价值实现的社会因素 ················· 10
 一、政治法律提供制度保障 ··· 10

（一）政策环境的指引 …………………………………… 10
　　（二）法律法规的保护 …………………………………… 16
二、宏观经济增长奠定发展基础 …………………………………… 19
　　（一）宏观经济条件的改善 …………………………………… 19
　　（二）城乡居民可支配收入的增加 …………………………………… 24
　　（三）城乡居民文化消费的提升 …………………………………… 26
三、社会文化变迁转变大众的生活方式 …………………………………… 27
　　（一）社会大众的总体文化水平的提升 …………………………………… 27
　　（二）大众传媒的舆论转变 …………………………………… 31
　　（三）中西音乐文化交流的碰撞 …………………………………… 34
　　（四）本土音乐文化的融入 …………………………………… 37
　　（五）居民生活方式的转变 …………………………………… 44
四、传播技术的发展扩大了受众范围 …………………………………… 45
　　（一）磁带光盘传播 …………………………………… 45
　　（二）广播电视传播 …………………………………… 47
　　（三）信息网络传播 …………………………………… 51
本章小结 …………………………………… 56

第三章　当代中国流行音乐传播价值分析　57
一、对社会公共事件的议程设置 …………………………………… 57
　　（一）社会热点事件的关注 …………………………………… 57
　　（二）重大活动的宣传 …………………………………… 61
　　（三）公益活动的号召 …………………………………… 63
二、二元结构文化冲突的调和 …………………………………… 66
　　（一）中西方音乐文化的交融 …………………………………… 67
　　（二）传统与现代音乐文化的融合 …………………………………… 70
　　（三）中国流行音乐文化的自觉 …………………………………… 72
三、受众对音乐的"使用与满足" …………………………………… 74
　　（一）音乐生活的娱乐性 …………………………………… 75
　　（二）音乐接受的自主性 …………………………………… 76
　　（三）音乐活动的参与性 …………………………………… 77

四、音乐商业经济的兴起 ································· 78
　　　　（一）传统音乐产业时代 ····························· 79
　　　　（二）数字音乐产业时代 ····························· 81
　　　　（三）"互联网+"音乐产业时代 ······················· 86
　　五、社会意识的构建 ··································· 88
　　　　（一）流行音乐的高校思想政治教育功能 ················· 89
　　　　（二）流行音乐的爱国思想表达 ························ 90
　　　　（三）流行音乐的审美意识形态 ························ 92
　　本章小结 ·· 94

第四章　当代中国流行音乐传播价值的失范 ················· 95
　　一、"反智主义"现象的凸显 ······························ 95
　　　　（一）非理性主义 ·································· 97
　　　　（二）反精英主义 ·································· 98
　　　　（三）强调工具理性 ································ 99
　　二、"消费主义"对音乐市场的侵扰 ························ 100
　　　　（一）及时行乐的消费观念 ·························· 101
　　　　（二）音乐消费的符号意义 ·························· 103
　　　　（三）全民娱乐的价值缺失 ·························· 104
　　三、音乐版权侵权的泛滥 ······························· 106
　　　　（一）音乐抄袭现象严重 ···························· 106
　　　　（二）音乐合理使用范围扩大化 ······················· 109
　　　　（三）恶搞音乐泛滥成灾 ···························· 112
　　四、偶像崇拜的自我迷失 ······························· 116
　　　　（一）盲目的成功观 ······························· 117
　　　　（二）自我价值的缺失 ····························· 119
　　本章小结 ··· 121

第五章　当代中国流行音乐传播价值重塑的途径 ············· 122
　　一、提升流行音乐的审美价值 ···························· 122
　　　　（一）树立正确的音乐职业人价值观 ···················· 122

 （二）选题注重音乐内容的理智化 …… 124
 （三）开发多元化的娱乐节目 …… 125
 二、倡导理性的音乐消费心理与行为 …… 129
 （一）理性对待音乐生产和消费行为 …… 129
 （二）注重音乐商品的文化属性 …… 131
 （三）提升自身音乐鉴赏能力 …… 131
 三、以完善的版权制度引导良好的市场秩序 …… 132
 （一）明确音乐抄袭的标准 …… 132
 （二）界定合理使用的边界 …… 134
 （三）杜绝恶意的音乐恶搞 …… 135
 四、提高公众人物的社会引导性 …… 136
 （一）提升公众人物的社会责任感 …… 137
 （二）发挥公众人物的示范性作用 …… 138
 本章小结 …… 140

第六章 结论与展望 …… 141
 一、主要结论 …… 141
 （一）影响流行音乐发展的多元化因素 …… 141
 （二）流行音乐传播的价值体现 …… 142
 （三）流行音乐传播的价值失范 …… 143
 （四）提升当代流行音乐传播价值的途径 …… 144
 二、未来研究展望 …… 145
 （一）人工智能音乐 …… 145
 （二）流行音乐生产与消费的互动性机制 …… 145
 （三）流行音乐的跨学科研究 …… 145

后　　记 …… 146

参考文献 …… 147

第一章 绪 论

流行文化的兴起是人类历史上的一件大事。它标志着人类社会的文化从精英社会向大众社会的转变,也标志着新的社会文明的产生。纵观西方文化,其研究成果都离不开对流行文化的关注,流行文化对政治、经济、文化等领域的发展起着重要的促进作用。流行音乐是流行文化的一个重要分支,也是国内外学者关注的焦点。研究当代中国流行音乐的传播价值,不仅有利于对流行音乐有更全面的认识,更有利于探寻流行音乐传播过程中呈现出来的作用和不足,以便充分发挥其社会功能。

一、研究背景

"流行"(Popular)一词最早出现于 15 世纪的英国,受到当时贵族思想的影响,其最初的内涵表述带有强烈的对大众文化兴起的鄙视态度,意指粗暴的、卑贱的、低劣的、平民性等。到了 18 世纪晚期的时候,"流行"才开始具有"普遍的"意思。19 世纪末期,"流行"的积极意义才开始出现。经历了近 400 年的时间,"流行"的词性才从贬义词转变为中性词,这也反映了贵族阶级、精英阶层对普通大众文化的态度转变。随着媒介技术的发展,市民文化的兴起,作为大众文化的代表,流行音乐迅速进入寻常百姓家,吸引了广大非职业音乐人的参与。关于对流行音乐的认识,不同的时期、不同的学者会有截然不同的见解。究其原因,主要是流行音乐具有以下几点特征:

(一) 流行音乐具有大众性

从二分法的角度来看,人类社会文化一直都有精英文化和大众文化之分。

精英文化，是指具有一定高度和深度的文学艺术作品，其传播和接受过程，通常需要具有专门的知识才能系统掌握。大众文化，是指以一般普通大众为传播对象，通过通俗易懂的叙事方式呈现出来的文化形态。流行音乐具有典型的通俗文化特征，从音乐形态上看，流行音乐结构简单，歌词生动活泼，通俗易懂；从接受人群上来看，流行音乐受众广泛，遍及社会的各年龄层段；从社会参与上来看，流行音乐的参与者众多，受众可以通过卡拉OK、联谊会、广场舞等方式参与其中。因此，流行音乐具有鲜明的大众文化特征。

（二）流行音乐具有地域性

从整体看，流行音乐具有大众文化和市民文化的特征。由于区域性的差异，流行音乐的传播还具有典型的地域性。欧美流行音乐、日韩流行音乐、中国流行音乐之间无论是音乐风格、旋律结构、歌词文化等方面都有较大的差异。不仅如此，流行音乐除了具有上述的文化差异性外，还具有地域亚文化特征。即使在同一个国家和地区，在不同的地域环境下，流行音乐的传播过程也会各不相同。以中国为例，根据网易云音乐2016年大数据调查显示，新疆受众偏爱舞曲，兰州观众偏爱摇滚，而在广州地区，电子音乐更受到欢迎。

（三）流行音乐具有时代性

任何音乐都是时代文化的体现，流行音乐更是如此。一个时期的音乐作品，是一个时代政治、经济、文化的集中体现，音乐家通过音乐作品将自己的音乐思想、音乐意图予以表现，反映了其作为知识分子对当下社会的思考。他们通过旋律、和声、节奏、歌词、配器等要素反思历史、记录现实、畅想未来。流行音乐出现之初，就和当时的最新科技相联系，出于传播效率的需要，流行音乐需要依托最新的传播技术，因而也体现当时科技进步的状况。当代，流行音乐的传播正依靠卫星技术、网络技术、电子信息技术等的发展，也正和大数据、人工智能等紧密相关。

（四）流行音乐具有价值多元性

从流行音乐发展的历程来看，受到政治、经济、文化、技术等方面因素的影响，其体现出价值多元化的特征。当代中国的流行音乐受到多元文化的影响，

并在碰撞中融合、激荡出当代中国特有的文化模式。因此,当代中国流行音乐传播过程中既有体现中国传统文化的中国风、古风音乐,又有深受欧美音乐影响的摇滚乐、爵士乐,当然还有受到港台地区流行音乐影响的流行歌曲。多元文化的价值观在流行音乐传播中得以体现。

二、国内外文献研究综述

(一) 国内研究现状

国内对于流行音乐的争议集中于20世纪70—80年代,报刊编辑和学者们多以政治的眼光对待流行音乐的传播现象。将接受流行音乐同接受资本主义腐朽落寞的生活方式联系起来,给流行音乐戴上了一顶政治的"帽子"。到1980年代中期,此种争议才结束,学界的视野才逐渐从政治学向社会学、传播学、美学等领域转变,流行音乐的传播价值才慢慢被社会所接受。截至2024年12月20日,以"流行音乐"为关键词,在中国知网共收入6 869篇文章。据笔者收集,现有专门研究流行音乐的学术专著共有10余部。

1. 流行音乐的社会学研究

曾遂今教授曾详细分析了20世纪80年代港台地区流行音乐对大陆流行音乐创作、传播、市场的影响。此后,他又出版了《音乐社会学》和《音乐社会学教程》,并在中国传媒大学开设音乐社会学与音乐传播本、硕、博的教学。尤静波编著的《中国流行音乐通论》主要介绍了中国流行音乐的发展脉络,该书不仅详细介绍了从20世纪初中国流行音乐的产生到当代流行音乐多元化的发展历程,还从政治、经济、社会、文化等角度对流行音乐与社会互动进行了深刻的剖析。付林和金兆钧分别撰写的《中国流行音乐20年》和《光天化日下的流行:亲历中国流行音乐》都从不同的角度分析了20世纪80年代,流行音乐对中国社会产生的影响。王思琦的博士论文以当代流行音乐发展过程中出现的主要社会现象为线索,对流行音乐文化及其与社会文化的互动关系展开了细致的研究,并在此基础上撰写了《中国当代城市流行音乐:音乐与社会文化环境互动研究》一书。

2. 流行音乐的传播学研究

陆正兰教授的《流行音乐传播符号学》,以符号学为视角探讨流行音乐传播的相关问题,为流行音乐研究提供了一个新的视角,书中注重流行音乐传播机制和社会文化要素之间的互动性关系,将符号学和流行音乐传播的各环节进行了有机结合。任飞的博士论文《传播学视野下的中国当代流行音乐研究》则以传播学为视角,以拉斯韦尔的5W传播模型为基础,对流行音乐在中国的传播进行了翔实的分析。张锦华的《中国当代流行音乐的传播与接受研究》从大众传播学的角度出发,就流行音乐的传播历史、传播效果、音乐受众等方面进行了详细阐述。高天在《从传播学5W视角浅析中国流行音乐之父——黎锦晖及其早期流行音乐》一文中,基于5W理论分析了20世纪30年代流行音乐传播的概况,该文从流行音乐传播的主体、内容、媒介、受众、效果五个方面对黎锦晖及其早期的流行音乐传播的状况进行了详细的分析,并揭示了当时上海外来文化对中国流行音乐的影响。

3. 流行音乐的文化学研究

周小燕博士的《文化视阈中的中国流行音乐研究》从文化学的角度对流行音乐进行了研究,分析了流行音乐现代性和商业性特征,并力图探寻符合中国流行音乐发展的文化生态。陆正兰撰写的《歌曲与性别——中国当代流行音乐研究》以社会学中的性别为研究视角,具有独特的眼光,研究成果也十分深刻。该书指出歌曲具有性别特征,有的有明确的性别指向,而有些则性别指向不确定,偏偏这些问题往往被我们忽视,但其又是当代流行歌曲中最核心的问题。

4. 流行音乐的经济学研究

流行音乐具有典型的商品属性,自产生之初就和商业经济紧密相连。笔者在《我国流行音乐产业环境及其发展途径分析》一文中,详细分析了流行音乐的一般环境和行业环境,并根据其出现的问题,提出解决方案。进入新世纪以来,数字化、网络化技术日益渗透到流行音乐产业中,对于数字音乐、网络音乐的研究也逐渐增多。中国传媒大学佟雪娜老师在《数字音乐的产业价值链研究》一书中,将中国音乐产业置于国际视野,通过音乐社会学、传播学、经济

学等理论对其进行综合分析,总结出中国数字音乐产业链的特点和不足,并据此提出完善我国数字音乐产业链的途径。

(二) 国外研究现状

19世纪末20世纪初,美国产生了流行音乐,也形成了一批对流行音乐研究的论文和著作。法兰克福学派和伯明翰学派较早关注流行音乐的社会性问题,也产生了一批学术成果,在一定的程度上奠定了流行音乐的基础。1941年,阿多诺在《论流行音乐》一文中提出三个著名观点,他认为流行音乐具有伪个性化、被动消费、社会整合等特征,是资本环境下的文化产物。文章中的观点虽然有些偏颇,但对于后人理解分析与流行音乐有关的社会现象却有诸多启发。斯图尔特·豪尔所著的《通过仪式抵抗:英国战后的青年亚文化》中,从青少年亚文化的角度阐述了流行音乐与主流文化之间的碰撞。尼姆罗·巴拉诺维奇所著的《中国新声音:流行音乐、民族、性别和政治1978—1997》是一本少见的从多元格局的角度研究中国流行音乐文化的著作;乔纳森·坎贝尔所著的《红色摇滚:中国摇滚奇特的长征路》(Red Rock: The Long, Strange March of Chinese Rock & Roll)更加偏重从社会、政治、意识形态等角度描述了中国摇滚乐的生存状态。20世纪70年代开始,英美的学者开始创办《流行音乐与社会》《流行音乐》《流行音乐研究》等期刊,从社会学、政治学、符号学、人类学等角度对流行音乐进行了不同角度的研究,研究视角呈现出多元化的特征。

罗伊·舒克尔的《流行音乐的秘密》对西方流行音乐的制作、发行、消费及其意义进行了全面而通俗易懂的介绍,并围绕流行音乐文化、商业秘密、运作机制等问题进行了探讨。鲁思·斐尼甘的著作《隐秘的音乐家们:一个英国小镇的音乐创作》(The Hidden Musicians: Music-Making in an English Town),则更加注重从草根阶层音乐制作来进行分析,并详细探讨了其在工业化城市文明中的角色和意义。劳伦斯·格罗斯伯格等著的《媒介建构:流行文化中的大众媒介》一书中,将媒介置于社会语境之中,强调媒介定位、媒介意义的构建、媒介的权力以及媒介与公共生活之间的关系,对流行音乐传播中媒

介因素的研究起到了重要作用。

布鲁斯·霍纳和托马斯·斯维斯所著的《流行音乐和文化关键词》对流行音乐的关键词和学术术语进行了厘清,并从身份、种族、性别、文化等角度对流行音乐进行观察,形成了较为宏观的解读。日本学者毛利嘉孝所著的《流行音乐与资本主义》中,分析了日本流行音乐的生产和消费演变,认为流行音乐与资本主义之间存在微妙的关系,流行音乐已从资本主义的副产物转变为主要产物,并在不断变化之中。

在西方学界中,学者们也较为关注流行音乐的伦理问题。20世纪50年代以来,流行音乐风格发生了很大的变化,并不断推陈出新,形成了摇滚、迷幻摇滚、迪斯科、朋克、重金属音乐等音乐风格。学术界和社会人士开始关注流行音乐对年轻人价值观、态度、行为的影响,并展开讨论,认为流行音乐中负面的因素对青少年的道德观产生毁灭性的影响。甚至在1958年成立"父母音乐资源中心"(Parent's Music Resource Center,PMRC),旨在清理流行音乐中存在潜在危害的音乐内容,以保障儿童的健康成长。

纵观中外流行音乐的研究成果,流行音乐自产生以来就被社会各界所关注。流行音乐生产、消费、传播等各个环节都和其所处时代的政治、经济、文化密切相关,是对时代特征的文化反映。当然,作为一种文化形态的讨论,对流行音乐进行整体的否定或崇尚都可能失之偏颇。作为一种典型的大众文化的产物,在把关人缺位的情况下,流行音乐在不同的时代发展过程中,都可能会出现消极和积极的内容,需要从辩证的角度对其进行反思,并有针对性地提出精神和内容重塑的方案,才是保持流行音乐健康发展的必然选择。

三、研究目的与意义

(一) 研究目的

流行音乐作为一种大众文化,是随着现代工业社会、市民社会和城市化以及大众传播的发展而兴起的一种音乐形式,具有通俗性、娱乐性、商业化等大众文化的一般特征。改革开放以来,我国流行音乐的复苏和兴起已经对社会文明、社会思潮、人的思维方式和行为方式等方面产生了极大的影响。

流行音乐是市民文化和现代工业发展的结果。流行音乐的产生和发展得益于现代大众传播技术的高度发达,现代传播技术将流行音乐传播到世界的每个角落,被广大的受众普遍接受,并产生了极大的影响力。本书将流行音乐置于社会文化、社会阶层、社会思潮、科技发展、经济消费等广阔的背景下,旨在探讨流行音乐的传播对社会产生的价值与不足,并据此提出相关的一些建议。

(二) 研究意义

从实践的角度来看,我国流行音乐正处于蓬勃发展的阶段。从20世纪80年代以来,中国(内地)流行音乐经历了"主流抵制—社会接受—大众参与"的过程。当前,大众接受、参与流行音乐的方式多种多样,也折射出了社会不同文化的变迁之路。本书从社会学视角出发,将中国流行音乐置于政治、经济、文化、艺术、科技等背景之下,旨在探讨影响流行音乐传播的内外部因素所呈现出来的特点和规律。

从理论的角度来看,近年来,学界对流行音乐的研究已从自发性研究向自觉性研究进行转变。在音乐史学、音乐理论、音乐美学等专业领域中,流行音乐的内容已经是一个无法回避的问题。本书将从流行音乐在传播过程中对社会产生的经济价值、认知价值、美学价值、教育价值等角度进行研究,以期能进一步拓宽流行音乐的研究视角。

四、研究方法和主要内容

(一) 研究方法

1. 文献研究法

在对以往有关流行音乐、音乐传播、反智主义理论、大众传播、文艺思潮等文献进行梳理的基础上,结合个人思考,形成对流行音乐传播价值的总体认识。

2. 内容分析法

对研究内容进行客观、系统的定量分析。通过考察各类文本,包括音乐内

容、新闻报道、文章、书籍、视听作品等,来研究流行音乐传播的特征。

3. 符号学分析法

将流行音乐文化文本置于意义结构之内进行分析,通过文本外延的透视,解读符号背后深刻复杂的意识形态话语。

4. 比较研究法

通过对不同时期、不同类型的流行音乐文本进行比较,从时间的横向和纵向两个维度阐释音乐与受众的互动性关系。

(二) 主要内容

第一章,绪论。主要阐述本书的研究目的、研究意义、研究方法;对国内外相关领域的研究成果进行综述,梳理出流行音乐传播价值的研究脉络。根据文献研究,可以发现在目前的研究成果中,大多是从文化学、社会学、传播学为基础理论对流行音乐的形成、发展进行分析,对于流行音乐的传播价值的研究成果并不多见。

第二章,影响当代中国流行音乐传播价值实现的社会因素。从社会运行的系统性来看,政策和法律是实现流行音乐传播价值的制度保证。其中,政策方针是政府对流行音乐态度的集中体现,它决定着流行音乐传播的政治环境;法律是流行音乐价值实现的前提,也是流行音乐文化得以良性循环的基础条件。经济发展是流行音乐发展的基础,它直接决定具有商业属性的流行音乐能否得以形成完整的产业链,音乐作品的经济价值能否得以实现,音乐从业人员能否以音乐创作、传播行为作为主要收入来源等。社会文化的变迁,影响公众的思维方式、价值判断、行为模式,同时也影响其对流行音乐的接受程度。技术是流行音乐传播的技术支撑,它决定着流行音乐的传播速度与范围。当代大众传播媒介的发展,为流行音乐的价值实现和社会传播提供了技术保障,同时也能驱动流行音乐产业结构的优化升级。

第三章,当代中国流行音乐传播价值分析。作为大众文化的形态之一,流行音乐和其他文化一起承担着各自的社会功能。具体表现为,流行音乐对社会公共事件、热点事件具有议程设置功能的作用,提醒社会公众加强对这些事

件的关注。此外,流行音乐还承担着调和文化冲突,满足公众的音乐需求,引导社会思潮,增加社会经济收益以及构建和谐社会意识等方面的责任。

第四章,当代中国流行音乐传播价值的失范。当代流行音乐由于受到文化、经济、法律等因素的影响,出现了反智主义、消费主义、版权侵权、盲目崇拜等价值失范的表现。它们制约着流行音乐的长期、良性的发展。本书从社会宏观视角对其进行准确诊断,并对下一步提出合理化建议提供理论基础。

第五章,当代中国流行音乐传播价值重塑的途径。作为大众文化、市民文化的集中代表,要提升其传播价值是项系统性工程。需要从提升流行音乐的艺术价值、倡导消费者的理性消费行为、完善音乐版权制度和提升公众人物的社会影响力等途径来进行。

第六章,结论与展望。总结全文的主要观点和研究的不足,对将来的研究方向做进一步的展望。

五、创新之处

第一,运用社会学理论对流行音乐的传播价值进行了客观的梳理与分析,正确认识流行音乐的社会功能。

第二,多角度地阐述当代流行音乐传播过程中产生的问题,并有针对性地提出解决方案。

第三,正确认识和处理流行音乐的商品性和艺术性之间的关系,提出流行音乐的经济价值与艺术价值相统一的观点。即,优秀的流行音乐经过市场长时间的检验必将具有较高的经济价值。

本章小结

本章从流行音乐传播过程中具有的大众性、地域性、时代性和价值多元性,分析流行音乐的特征,并阐释了本书的研究背景。从不同角度对国内外的研究成果进行梳理,并寻找将来进一步的研究方向。从理论和实践两个角度阐述研究的目的和意义,概述了本项目的研究方法和主要内容。

第二章　影响当代中国流行音乐传播价值实现的社会因素

流行音乐的发展离不开其生存的环境。根据一般环境的分析理论,影响流行音乐传播的社会环境主要有政治法律、经济基础、社会文化和技术水平四个方面。其中,政治法律为流行音乐传播提供制度保障;经济基础为流行音乐传播提供发展基础;社会文化的变迁在改变人们生活方式的同时,也在影响公众对流行音乐的态度;技术水平是流行音乐传播的技术支撑,科技的进步决定着流行音乐传播和商业运营的模式。

一、政治法律提供制度保障

长期以来,我国一直将包括音乐在内的文学艺术创作当作是构建政治意识形态的工具。特别是"文革"时期,文学艺术创作受到了极大的制约,"高、强、响、硬"成为当时音乐的主要特征。"文革"结束之后,文学艺术创作在多个领域存在着广泛的争论。政治的限制和社会公众的需求之间产生激烈的矛盾。随着改革开放的进一步深入,对于文化产业的认识越来越明确,并逐步将之定位为国民经济的支柱性产业。流行音乐的风格和类型在此过程中也随着政治环境而变化,并产生了不同的传播价值。

(一) 政策环境的指引

改革开放以后,我国的文艺政策已经发生了较大的变化。从时间上来看,主要分成四个阶段:

第一阶段:市场实践助推理论突破(1978—1992)

第二章　影响当代中国流行音乐传播价值实现的社会因素

1979年,在中国文学艺术工作者第四次代表大会上,邓小平表示要进一步深化毛泽东同志的文艺工作路线,并重申了文艺工作的方向和方法。[1]该会议为文艺界拨乱反正奠定了基础。1980年《人民日报》发表了题为《文艺为人民服务、文艺为社会主义服务》的文章,具有重大意义,此后"二为"方向与"双百"方针成为我国文艺发展的基本指导思想,为这一时期出现的"文化热"提供了政策基础。当然,在这一时期,政策的放开并不代表思想的完全放开,思想解放还需要一个长期的过程,在文艺批评中,政治观念、政治路线的争论还在继续。在这一时期,流行音乐创作与表演还饱受争议,一部分流行歌曲不仅被媒体批评,甚至不能公开演出。

1988年9月,《国务院批转〈文化部关于加快和深化艺术表演团体体制改革意见〉的通知》正式颁布,从文件的指导精神和各项规定可以看出,国家政策已经深化认识并尊重文艺发展的规律,这给文学艺术的发展提供了一个健康良好的发展环境。

20世纪90年代初期,中国的文艺发展进入到徘徊期。姓"资"与姓"社"的问题一直争论不休。一直到邓小平"南方谈话"之后,这一争论才逐渐平息。随着经济改革的进一步深入,文学艺术的发展也进入一个新时期,由此也引发了文化政策的又一次转型。市场经济体制给文艺市场带来了新活力,并产生了历史性的转折。

文学艺术作品是智力创造的成果,也是精神文化的重要组成部分,"从另一个意义上也是经济基础的一部分;它像别的东西一样,是一种经济方面的实践,一类商品的生产"[2]。当文学艺术作品成为特殊商品以后,对于其经济属性、市场规律、价值评估等方面的问题还有待进一步探讨。这就需要在政策制定过程中,在尊重文学艺术创作规律的基础上,既要注重其社会效益,又要注重其经济效益,不断改革过去不合理的制度。1991年国务院分别公布了《国务院办公厅转发文化部关于加强演出市场管理报告的通知》和《国务院批转文化部关于文化事业若干经济政策意见报告的通知》。在这一阶段,文化体制改革取得了诸多突破。首先,文化产品属性的研究有了新的发展,"文化产品具有意识形态属性和商品属性"成为共识;其次,充分借鉴其他经济领域改革经

验,在文化领域内推行"承包经营责任制";再次,探索"双轨制"改革,在院团中,国有公办和多种所有制并存。最后,文化市场的地位得以承认。1989年,国务院批准在文化部设置文化市场管理局。

第二阶段:文化产业地位得到确立(1993—2002)

1993年十四届三中全会通过《中共中央关于建立社会主义市场经济体制若干问题的决定》,标志着我国社会市场经济正式拉开大幕。在此之后,1996年国务院又印发了《国务院关于进一步完善文化经济政策的若干规定》。事实证明,以上政策的颁布符合我国音乐市场发展的需求,也进一步拓展了其发展的空间。1998年在全国"精兵简政"的政策引导下,大多数国家机关都在进行部门合并或撤销。但文化部却在此时新成立了文化产业司。由此可见,国家对于发展文艺工作的社会功能有了更清晰的定位,文化部门不仅需要花钱,同样也能挣钱。在这一阶段,取得的成绩主要有:一是在经济上认识到文化也是生产力,明确提出"文化产业"的概念;二是重视法治建设;三是建立起了文化市场体系;四是进一步完善了文化经济政策,确立了社会效益居首位,实现社会效益和经济效益双赢的目标。

第三阶段:扎实改革时期(2003—2011)

进入新世纪以后,网络文艺开始崭露头角,并展现出旺盛的生命力。2006年国家颁布的"十一五"规划,明确提出要大力发展数字内容产业,并将其定位为重点产业。2011年的"十二五"规划中,更是明确提出要把文化作为国民经济支柱性产业,发挥文化产业在国民经济中优化结构和增长方式的作用。在这一阶段取得的成绩如下:首先,文化体制改革进一步落实,真正的市场主体初步建立;其次,文化体制改革促进文化大繁荣大发展,并与国民经济和社会发展深度融合,成为国民经济新的增长点;最后,文化体制改革不断向纵深推进,在意识形态属性较强的领域不断探索。

第四阶段:深化改革阶段(2012—　)

2013年,党的十八届三中全会通过的《中共中央关于全面深化改革若干重大问题的决定》,是新时期深化改革的纲领性文件,为这一阶段的文化改革指明了方向。首先,把之前以"培育市场主体"为中心环节转变为以"激励全民

族文化创造活力"为中心环节。其次,提出国有文化资产管理体制的改革方向,即按照政企分开、政事分开原则,推动政府部门由办文化向管文化转变,推动党政部门与其所属的文化企事业单位进一步理顺关系。最后,提出了特殊管理股制度安排。

2024年,党的二十届三中全会通过的《中共中央关于进一步全面深化改革、推进中国式现代化的决定》中,进一步对文化体制改革工作作出系统部署,指出:聚焦社会主义文化强国,坚持马克思主义在意识形态领域指导地位的根本制度,健全文化事业、文化产业发展机制,推动文化繁荣,丰富人民精神文化生活,提升国家文化软实力和中华文化影响力。党的二十届三中全会把"聚焦建设文化强国"列为"七个聚焦之一",将"优化文化服和文化产品供给机制""健全文化产业体系和市场体系"纳入进一步深化改革的系统部署之中,为文化体制机制改革明确了方向和任务。

通过以上文艺政策梳理可以发现,当代中国的文艺政策走过了放开、引导、鼓励、规划等不同的阶段。在此过程中,流行音乐传播也经历了复苏、成长、勃兴的转变。1979年以后,"文革"思想逐渐被清理,大众文化也逐步迎来了蓬勃发展的机会。但由于受到单位体制以及文艺思想遗留等多方面的影响,流行音乐——这一来自"美帝国主义"的音乐,具有明显的资产阶级烙印,在传播过程中,依旧受到极大的限制。《乡恋》《小螺号》这些歌曲被列为"禁歌"。受到广大听众欢迎的港台地区流行歌曲,如邓丽君演唱的作品多改变自20世纪30年代的上海流行歌曲,唱法上使用了明显的"气声",因此,在"国家在场"的影响下,被看作"敌对音乐",只能在"地下"传播。

1983年,中央电视台春节联欢晚会采用群众点歌的方式,演唱曲目由群众通过电话点播来确定,李谷一的《乡恋》成为当年的焦点。时任国家广播电视部部长的吴冷西经过复杂的思想斗争,最终同意《乡恋》进行现场演出,这成为流行歌曲政治身份改变的标志性事件。《乡恋》由"禁演"到"放开"的过程是一个时代的政治对流行歌曲的态度转变。

1983年8月,文化部艺术局和中国音乐家协会理论创作委员会在沈阳召开了"全国轻音乐座谈会",全国120名专家代表、30多家媒体单位以及演艺界

代表共600余人参会。大多数与会代表表示，应当客观冷静地对待轻音乐（流行音乐）的发展，通过积极引导，发挥其应有社会功能，不能强制性地硬性禁止。但在名称上，会议未能在"轻音乐""通俗音乐""流行音乐"中作出选择，有待于在今后的艺术实践中继续探讨。

20世纪80年代中后期，随着社会的发展，音乐界对"流行音乐"的认识日趋理性化，召开了数次关于"流行音乐"的研讨会。其中有影响力的有，1986年6月《人民音乐》编辑部举办的"通俗音乐座谈会"；1987年，在中宣部关怀指导下，多家媒体单位等共同发起"全国通俗音乐研讨会"；至此，轻音乐的概念逐渐退出历史舞台，换名为"通俗音乐"。

1985年，中共中央宣传部充分重视群众文化生活状况，转发了文化部《关于加强城市群众文化工作的报告》，指出长期以来，由于受到"左"倾思想的影响，在一定程度上忽略甚至否定了文化的娱乐功能。强调要清除"左"的思想影响，纠正轻视娱乐活动、知识传播的倾向。

1989年，《中共中央关于加强宣传、思想工作的通知》发布，要求旗帜鲜明地同资产阶级思想、敌对势力的"和平演变"作长期、坚决的斗争。此后，在全国范围内迅速开展起了相应的活动，在这次斗争中，"流行音乐"和"新潮音乐"成为众矢之的。当然也有一些学者对流行音乐的看法相对比较客观，1990年7月在由文化部、中国音协、中国舞协联合召开的创作座谈会上，李焕之认为："流行音乐的热是改革开放以来必然会出现的社会现象，也是社会风气的一种反映。提到流行音乐的泛滥，这不仅是音乐界的问题，当然音乐界也有责任。我们不少作曲家参与了流行音乐的创作，不少作曲家创作态度很严肃，写出了不少有艺术性、健康性、抒情的歌曲，它不同于那些庸俗、低档的流行歌曲，两者不能搅在一块看。"[3]这种一分为二的看待问题的方式，为流行音乐研究提供了新的视角。

2000年，党的十五届五中全会通过的《中共中央关于制定国民经济和社会发展第十个五年计划的建议》，第一次明确提出要大力发展文化产业。2006年，文化部发布的《文化部关于网络音乐发展和管理的若干意见》，对提升作品质量、促进产业发展、规范市场秩序等方面进行了宏观部署。此后《文化产业

振兴规划》等一系列指导性、扶持性的文化政策文件陆续被审议通过,进一步促进了文化产业的发展。2010年,在《中华人民共和国国民经济和社会发展第十二个五年规划纲要》中更是明确提出要"推动文化产业成为国民经济支柱性产业"。在国家改革的步伐下,民营资本对文化产业的关注度提升,盈利空间不断拓展,投资力度不断加大,产业规模不断攀升。作为文化产业中的重要组成部分,流行音乐在此期间的产业结构也在不断调整,产业产值逐年创下新高。

2010年,中共中央政治局集体学习了胡锦涛同志关于"坚决抵制庸俗、低俗、媚俗之风"的讲话精神,全国掀起了一场持久的"反三俗"运动。作为音乐中的活跃分子,流行音乐再次成为关注对象。经过三十多年的发展,流行音乐由于受到不同社会思潮和利益驱动的影响,孵化和产生了大量低俗、粗俗和庸俗的作品,破坏了流行音乐发展的良好生态环境,也挑战了中华民族的道德底线,误导了人民群众的审美需求。在这次"反三俗"的运动中,中央部委和地方政府对网络流传的恶俗音乐进行了严肃清理,从某种程度上来讲也是净化了新媒体时代流行音乐的生态环境,有利于流行音乐的长期稳定发展。

2015年7月,国家版权局下发《关于责令网络音乐服务商停止未经授权传播音乐作品的通知》,在全国范围内进行专项整治,针对恶意诉讼、市场垄断、价格暴增、市场失衡等问题采取积极措施,维护音乐产业的良好秩序,完善音乐产业发展的生态环境。同年12月,国家新闻出版广电总局网站发布了《国家新闻出版广电总局关于大力推进我国音乐产业发展的若干意见》,提出:我国音乐产业的发展目标是,到"十三五"规划末期,我国音乐产业的规模实现3 000亿元。该"意见"进一步肯定了"音乐是人民群众喜闻乐见的文化产品"的观点,准确判断了我国音乐产业存在的不足,继而从推进优秀原创音乐作品、激发创作生产活力、培育大型音乐集团、加快音乐与科技融合、推进行业标准化建设、搭建国际交流平台等方面提出了音乐产业发展的任务。"意见"公布以后,全国各地政府积极贯彻落实,音乐产业的出版、发行、基地建设等方面均取得了良好的效果,我国音乐产业的产值比重也在全球稳步提升。

在2017年颁布的《国家"十三五"时期文化发展改革规划纲要》中,指明了音乐产业要"释放音乐创作活力,建设现代音乐产业综合体,推动音乐产业与

其他产业融合发展"的目标和方向。"纲要"首次将"音乐产业发展"列入"重大文化产业工程",明确了音乐产业作为战略性文化产业的重要地位。

2018年,深圳文化产权交易所"音乐资产托管平台"正式启动,这也标志着我国音乐产业已经发展到一个新的高度。"音乐资产托管平台"的启动也更加注重音乐产业的新业态,聚焦"音乐+"的融合路径,有效促进了音乐产业要素流通、音乐版权资产评估、音乐人才培育等领域的发展。

2021年,文化和旅游部发布的《"十四五"文化产业发展规划》中,更加强调音乐科技的创新与融合。"规划"要求:要坚定文化自信,坚持守正创新,坚持以社会主义核心价值观为引领,围绕举旗帜、聚民心、育新人、兴文化、展形象的使命任务,以推动文化产业高质量发展为主题,以深化供给侧结构性改革为主线,以文化创意、科技创新、产业融合催生新发展动能,提升产业链现代化水平和创新链效能,不断健全现代文化产业体系和市场体系,促进满足人民文化需求和增强人民精神力量相统一,为社会主义文化强国建设奠定坚实基础。在音乐领域中,要发挥科技在音乐产业领域中的催化作用,将在线演艺、网络音乐、创意音乐以及沉浸式演出等新业态进一步优化升级,提升音乐产业的质量效益和核心竞争力。

(二) 法律法规的保护

法律法规的保护是流行音乐传播的关键保障。作为智力成果创作的流行音乐作品与其他有形的商品之间,由于物理形态的差异,其经济属性也极具特殊性,传统的经济学观点在流行音乐产业化过程中略显乏力。因此,为了维护流行音乐的健康发展,进一步完善音乐文化在社会意识建构、经济增长中的功能,政府颁布了一系列关涉流行音乐的法律法规。

改革开放以后,国家的社会、经济、文化发生了较大的变化。1986年颁布的《中华人民共和国民法通则》,明确了著作权的概念和相关的权利内容,为著作权法的制定奠定了基础。1990年9月7日,第七届全国人大常委会第十五次会议正式通过《中华人民共和国著作权法》,该法成为新中国的第一部著作权法,并于1991年6月1日起正式生效,标志着我国著作权制度的正式建立。

此后,该法多次修正(2001年,2010年,2020年)。尤其是,在2020年的修订中,《著作权法》引入了学界呼唤已久的"惩罚性赔偿"制度,这将对著作权人的作品,尤其是音乐作品的保护起到积极的作用。《中华人民共和国著作权法实施条例》于2002年8月2日由中华人民共和国国务院令第359号公布,此后也有修订(如2011年,2013年)。该《条例》共38条。

音像制品是20世纪80—90年代音乐产品的主要形式,为了加强对音像制品的管理,促进音像事业的健康发展和繁荣,丰富人民群众文化生活,推进社会主义物质文明和精神文明建设,中华人民共和国国务院令第165号颁布了《音像制品管理条例》,自1994年10月1日起施行,较为系统地规定了音像制品流通环节的参与者的权利和义务,为这一时期音像制品市场的有序发展奠定了基础。1996年2月1日,新闻出版总署颁布了《音像制品出版管理办法》。2001年12月25日,国务院又再次公布了《音像制品管理条例》(中华人民共和国国务院令第341号),以后,又有多次修订(2011年,2013年,2016年)。2004年5月8日,《音像制品出版管理规定》经新闻出版总署第22号令公布,于2004年8月1日起开始实施,明确了新闻出版总署负责全国音像制品出版监督管理工作,在地方上则采用属地管理原则,县级以上的人民政府负责出版管理的行政部门负责本行政区域内音像制品出版的监督管理工作。

演艺活动是通过音乐表演来实现音乐作品财产权利的主要形式之一。经过多年自发式的发展,演艺行业中假唱、非法演出等不规范的事件层出不穷。为进一步完善演艺市场,促进优秀音乐作品的传播,保护权利人的各项权利,2005年3月23日,国务院通过《营业性演出管理条例》,自2005年9月1日起实施。2008年,根据《国务院关于修改〈营业性演出管理条例〉的决定》进行了第一次修订。[4] 2013年,根据《国务院关于废止和修改部分行政法规的决定》(国务院令第638号)进行了第二次修订。[5] 2016年,根据《国务院关于修改部分行政法规的决定》(国务院令第666号)进行了第三次修订。[6] 2020年,根据《国务院关于修改和废止部分行政法规的决定》(国务院令第732号)进行了第四次修订。

网络信息化的发展,给流行音乐传播提供了巨大的平台。网络的兴起,使流行音乐传播呈现即时性、海量性、交互性的特点。历年《网络音乐市场年度发展报告》及《中国音乐产业发展总报告》的数据显示,自互联网兴起以来,传统的音乐制品的需求量逐年下滑,数字音乐的需求正日趋旺盛。但是,由此产生出来的问题也日益凸显,不断变化的网络侵权行为给音乐版权立法和执法带来了很多挑战。2006年出台的《信息网络传播权保护条例》是我国应对现代信息网络技术发展出台的行政法规,对网络音乐著作权的保护起到积极的作用。该"条例"主要包括了合理使用、法定许可、避风港原则、技术保护措施等内容,有效区分了网络信息内容提供者、网络信息服务提供者、网络运营提供者等不同参与主体的权利和义务关系。2013年,该"条例"根据《国务院关于修改〈信息网络传播权保护条例〉的决定》修订,并于2013年3月1日起施行。2009年,文化部出台了《关于加强和改进网络音乐内容审查工作的通知》(文市发〔2009〕31号),标志着国家对网络音乐传播开始进行实质性管理,文件明文规定了网络音乐传播、审查的各个环节。国家版权局十分重视网络文学艺术作品的版权保护,将各主要视频网站作为监管的重点。2005年起,文化部联合公安部等国家部委有关部门,联合开展了专项治理活动。经过数年的不懈努力,网络版权市场逐渐形成健康、有序的发展趋势。在认识到"全国各大音乐网站无一例外地存在侵权现象,只是程度轻重不同而已"的现状后,国家版权局在"剑网2015"专项行动中,将网络音乐网站作为整治的重点,网络音乐有偿使用正逐步实现。

《视听表演北京条约》是世界知识产权组织管理的一项国际版权条约。2012年6月,来自全球156个国家的世界知识产权组织成员国和40多个国际组织共200多个代表团的千余名代表经过长达7天的紧张讨论,最终在2012年6月26日在北京成功签署,标志着视听表演版权保护的国际新条约最终完成。由此,2020年4月28日起,《视听表演北京条约》正式生效,对保障视听表演者权利、推动视听行业发展、保护传统文化等方面起到了积极的作用。

1992年,国家版权局和中国音乐家协会开始在实践中探索著作权集体管

理的机制,建立起了全国第一家著作权集体管理组织——中国音乐著作权协会(简称"音著协")。1994年,协会加入国际作者和作曲者协会联合会(CISAC)。该组织成立于1926年,由当时18个国家的音乐作品著作权集体管理机构联合组成,目前已经扩展至全球200多个国家,是真正世界性音乐著作权人的组织。在CISAC的框架下,中国音乐著作权协会已经和全世界数十个国家和地区的同类组织签订了互为代表协议。2007年、2012年中国音乐著作权协会还分别加入国际影画乐曲复制权协理联会(BIEM)和国际复制权联合会(IFRRO),为外国人在我国的音乐著作权保护及我国音乐家在国外的著作权保护提供了有效保证。

中国音像著作权集体管理协会(China Audio-Video Copyright Association,CAVCA),是2005年由国家版权局批准,2008年正式成立的我国唯一音像集体管理组织。协会成立之初就开始为音像节目维权,开展了向侵权的卡拉OK厅提起诉讼、向卡拉OK点播设备收取著作权使用费等工作。2016年,协会加入国际唱片业协会(IFPI),成为关联会员,开启了拓展海外业务,在全球范围内保护会员合法权益的新纪元。

不仅如此,为了进一步保护音乐著作权人的权益,《中华人民共和国民法典》和《中华人民共和国刑法》还针对部分侵犯著作权的行为进行了专门的规定。民法和刑法的保护,使得音乐著作权的保护范围更为宽广,更有利于音乐行业的有序发展。

二、宏观经济增长奠定发展基础

流行音乐是以城市为中心的大众文化形式,体现着市民生活的方方面面。流行音乐具有典型的商业性、艺术性、文化性特征。经济条件是流行音乐传播的基础,也影响流行音乐的发展方向。

(一) 宏观经济条件的改善

"文革"结束以后,邓小平同志准确提出"和平与发展"的时代主题,为中国社会的发展指明了方向。从此,以经济建设为中心,建设具有中国特色的社会

主义拉开序幕。从表 2-1 的数据看,1978 年,我国国内生产总值为 3 684.8 亿元,1986 年突破万亿大关,用了 5 年的时间;从 1986 年到 1991 年突破 2 万亿,用了 5 年的时间。此后一段时间,中国经济进入高速增长期,平均每年上升 1 万亿;2002—2006 年平均每年上升 2 万亿;2006 年至今,一直保持年均 5 万亿的总量增长。2011 年初,根据日本内阁公布的数据,2010 年日本国内生产总值为 5.474 2 万亿美元,中国为 5.878 6 万亿美元,中国经济总量首超日本,成为世界第二大经济实体国。2020 年,我国国内生产总值突破百万亿,为 1 034 867.6 亿。面对风云变幻的国际形势和繁重复杂的改革发展任务,我国国民经济顶住外部压力,克服重重困难,实现持续稳定增长,为流行音乐产业的发展提供了良好的经济环境。

表 2-1　1978—2020 年中国国内生产总值明细

(单位:亿元)

年度	国内生产总值	年度	国内生产总值	年度	国内生产总值
1978	3 684.8	1993	35 819.7	2008	324 317.8
1979	4 107.2	1994	48 862.2	2009	354 521.6
1980	4 594.7	1995	61 649.4	2010	419 253.3
1981	4 944.7	1996	72 210.6	2011	495 707.6
1982	5 383.6	1997	80 225.0	2012	547 510.6
1983	6 032.5	1998	85 863.9	2013	603 660.4
1984	7 292.4	1999	91 378.9	2014	655 782.9
1985	9 115.9	2000	101 308.6	2015	702 511.5
1986	10 395.2	2001	112 157.3	2016	761 193.0
1987	12 196.1	2002	123 311.9	2017	847 382.9
1988	15 206.4	2003	139 377.3	2018	936 010.1
1989	17 210.0	2004	164 228.0	2019	1 005 872.4
1990	18 909.6	2005	189 907.5	2020	1 034 867.6
1991	22 070.9	2006	222 578.4		
1992	27 295.6	2007	274 179.7		

(数据来源:国家统计局)

改革开放的40多年中,我国经济快速增长,国内生产总值的年均增长率远高于同期国际经济增速2.8%的水平。表2-2中的数据显示,1979—2020年期间,我国增长率等于或超过10%的有17年;得益于市场经济的发展,在1992—1996年和2003—2007年,国内生产总值年增长率均连续5年等于或超过10%。改革开放的40多年中,增长率低于5%的仅有3年。虽然受全球经济疲软的影响,2012年以来,国内生产总值的增速有所放缓,但相比于世界平均水平,我国经济发展仍然属于快速增长的阶段。尤其是2020年在全球疫情肆虐的环境下,我国经济仍能保持正增长,实属难能可贵。

表2-2 1978—2020中国国内生产总值增长率

年度	增长率	年度	增长率	年度	增长率
1978	11.7%	1993	13.9%	2008	9.7%
1979	7.6%	1994	13.1%	2009	9.4%
1980	7.8%	1995	11.0%	2010	10.6%
1981	5.1%	1996	10.0%	2011	9.5%
1982	9.0%	1997	9.3%	2012	7.9%
1983	10.8%	1998	7.9%	2013	7.8%
1984	15.2%	1999	7.7%	2014	7.5%
1985	13.4%	2000	8.6%	2015	7.0%
1986	8.9%	2001	8.3%	2016	6.8%
1987	11.7%	2002	9.2%	2017	6.9%
1988	11.2%	2003	10.1%	2018	6.8%
1989	4.2%	2004	10.1%	2019	6.1%
1990	3.9%	2005	11.5%	2020	2.3%
1991	9.4%	2006	12.7%		
1992	14.3%	2007	14.2%		

(数据来源:国家统计局)

从产业结构的角度来看,改革开放以来,我国产业结构不断优化,正从农业

大国向工业大国、工业强国以及后工业时代发展。从表2-3的数据可以看出，1978年以来，我国产业结构持续调整，日趋合理。疫情前，第一产业贡献率持续下降，截至2019年，第一产业贡献率仅为3.8%；第二产业略有下滑，但仍然在合理的区间范围之内，第二产业贡献率为29.3%；相比之下，第三产业则稳步提升，产业贡献率为66.9%。

表2-3　1978—2020年中国三次产业贡献率

年度	第一产业	第二产业	第三产业
1978	9.8%	61.7%	28.5%
1979	20.8%	53.5%	25.7%
1980	-4.8%	85.4%	19.4%
1981	40.4%	17.7%	42.0%
1982	38.5%	28.7%	32.8%
1983	23.8%	43.4%	32.8%
1984	25.5%	42.6%	31.9%
1985	4.1%	61.1%	34.9%
1986	9.8%	53.2%	37.0%
1987	10.1%	54.9%	35.0%
1988	5.3%	61.2%	33.5%
1989	15.9%	43.9%	40.3%
1990	40.2%	39.7%	20.2%
1991	6.7%	60.2%	33.1%
1992	8.1%	62.7%	29.2%
1993	7.6%	64.0%	28.4%
1994	6.3%	65.8%	27.9%
1995	8.6%	62.2%	29.2%
1996	9.2%	61.6%	29.2%
1997	6.4%	58.3%	35.2%
1998	7.1%	58.8%	34.1%
1999	5.5%	56.0%	38.5%

(续表)

年度	第一产业	第二产业	第三产业
2000	4.1%	58.6%	37.3%
2001	4.6%	46.0%	49.4%
2002	4.0%	48.4%	47.6%
2003	3.0%	56.9%	40.1%
2004	7.2%	51.1%	41.7%
2005	5.1%	49.7%	45.2%
2006	4.3%	49.2%	46.5%
2007	2.7%	49.7%	47.7%
2008	5.2%	47.9%	46.9%
2009	4.0%	51.6%	44.5%
2010	3.5%	56.9%	39.5%
2011	4.0%	51.6%	44.3%
2012	5.0%	49.2%	45.8%
2013	4.1%	47.7%	48.2%
2014	4.4%	44.6%	51.0%
2015	4.4%	39.4%	56.2%
2016	4.0%	35.7%	60.4%
2017	4.6%	33.9%	61.6%
2018	4.0%	33.8%	62.3%
2019	3.8%	29.3%	66.9%
2020	9.8%	35.1%	55.1%

(数据来源：国家统计局)

由此可见，第三产业贡献率还将进一步提升，文化产业的潜力将会充分释放。从文化产业的角度来看，2020年全国6万家规模以上的企业实现营业收入98 514亿元，同比增长2.2%；新业态文化产业实现营收31 425亿元，同比增长22.1%。在文化新业态转型的环境下，音乐产业也在快速增长中，2020年产业总规模超过3 787亿元。

(二) 城乡居民可支配收入的增加

得益于国家经济总量不断扩大,居民生活水平也稳步提升。人均国内生产总值是指一个国家或地区,一个核算期内(通常是1年)的国内生产总值与这个国家或地区的常住人口(户籍人口)的比值。它是衡量该国家或地区人民生活水平的一个重要指标。表2-4的数据显示,改革开放以来,我国人均国内生产总值,从1978年的385.0元,上升到2012年的40 431.0元,超过100倍;2016年更是达到54 849.0元,约是1978年的140倍。2020年,人均国内生产总值达到73 338.0元,按汇率算约为10 500美元,离世界银行公布的高收入国家标准(人均GNI达12 536美元)的差距已经不大了。预计2025年我国将达到第二个目标,人均GDP 15 000美元。

表2-4 1978—2020年中国人均国内生产总值

年度	人均生产总值	年度	人均生产总值	年度	人均生产总值
1978	385.0	1993	3 040.0	2008	24 483.0
1979	424.0	1994	4 100.0	2009	26 631.0
1980	468.0	1995	5 117.0	2010	31 341.0
1981	498.0	1996	5 931.0	2011	36 855.0
1982	534.0	1997	6 522.0	2012	40 431.0
1983	590.0	1998	6 914.0	2013	44 281.0
1984	703.0	1999	7 294.0	2014	47 802.0
1985	867.0	2000	8 024.0	2015	50 912.0
1986	974.0	2001	8 818.0	2016	54 849.0
1987	1 125.0	2002	9 631.0	2017	60 691.0
1988	1 380.0	2003	10 818.0	2018	66 726.0
1989	1 538.0	2004	12 671.0	2019	71 453.0
1990	1 666.0	2005	14 567.0	2020	73 338.0
1991	1 918.0	2006	16 977.0		
1992	2 343.0	2007	20 805.0		

(数据来源:国家统计局)

在保持经济总量不断提升的基础上,我国人均可支配收入也不断提高。人民生活水平不断改善,物质与文化供需矛盾得以缓解。当前,我国人均可支配收入持续攀升。截至2020年,我国人均可支配收入为32 189元,同期增长率为2.1%,受疫情影响增速有所放缓(参见图2-1)。

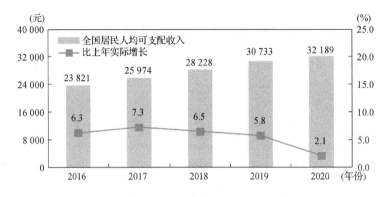

图2-1　2016—2020年全国人均可支配收入及实际增长率

综上分析,1978—2020年我国城乡居民可支配收入稳步增长,生活水平不断提升。但总体上还存在一些问题,主要表现在以下两个方面:一是人均水平还比较低。虽然我国GDP总量上已经跃居世界第二,远超过排在第三的日本,但根据国际货币基金组织在2023年发布的《世界经济展望》数据,我国人均GDP仍处于较低的水平,在全球192个国家中排在第72位。二是城乡之间存在"二元"结构。改革开放以来,我国经济体制改革从农村开始,1985年深入城市。虽然经济体制改革解放了生产力,城乡居民收入都快速增长,但改革进程中,城乡居民收入增长的速度是非均衡的,这在某种程度上也加剧了二者收入的差距。[7]文化的传播同经济发展之间存在着互动性关系。音乐与社会问题紧密相联,音乐是舆论表达、社会关注的重要媒介之一。以上两个方面的问题,给流行音乐创作提供了良好的土壤,也为流行音乐传播提供了社会动力。流行音乐受到经济影响较大,如崔健的《一无所有》,歌曲表现出在精神追求和物质追求过程中的矛盾与对立。此外,还有大量描写农村、思乡、流浪等具有浓重乡情的歌曲,这体现出改革开放过程中游走于城乡之间的人们的内心状态。

(三) 城乡居民文化消费的提升

按照国际经验,当人均 GDP 达到 3 000 美元时,文化产业会呈现出爆发式的发展,居民文化消费支出应该占总支出的 23%。但我国的居民文化消费支出还远低于该水平。一般来说,收入和消费之间存在正相关关系,即收入水平越高,相应的消费水平也会提升,且两者之间存在函数关系。然而,文化类的消费与其他一般性消费还存在着很多的不同,它涉及的内容相对比较广泛,影响的因素也比较多,如教育水平、文化差异、宗教信仰、年龄结构、媒介接触等,因此不能简单地通过传统计量模型加以推算。

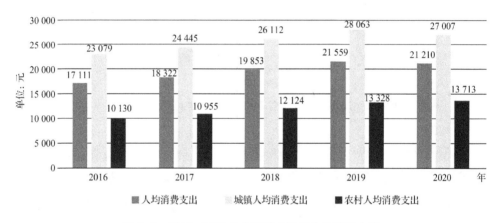

图 2-2 2016—2020 年中国城乡居民人均消费支出

由图 2-2 的数据可以看出,随着人均收入的不断提升,我国城乡居民的人均消费支出也在不断提升。城镇居民人均消费从 2016 年的 23 079 元,上升到 2019 年的 28 063 元;农村居民人均消费从 2016 年的 10 130 元,上升到 2019 年的 13 328 元。受到疫情因素影响,2020 年全国人均消费支出和城镇居民人均消费支出略有下降,分别为 21 210 元和 27 007 元,但农村人均消费支出却略有上升,影响不大。这说明我国农村经济消费潜力存在着巨大的空间,如果能够把农村经济发展好,提升农村人口的文化消费水平,这将对我国国内国际双循环起到积极的作用。

当然,就整体而言,我国居民人均音乐消费水平还不高,消费意愿还不强。主要原因有以下几个方面:一是音乐消费者的音乐素养不高。受教育因素的

影响,我国居民音乐文化素养偏低,大多数消费者对音乐的接受还处于简单的感官刺激阶段。二是音乐消费具有较强的功利性。音乐消费的功利性主要表现在教育和娱乐两个方面,大多数音乐消费者在进行音乐消费的过程中将以上两种因素作为主要目的,而不是将接受音乐成为自身内在需求。三是网络音乐的兴起导致的免费心理。由于网络市场的兴起和法律法规的不完善,大多数流行音乐消费过程中,免费资源成为广大网民的首选。

三、社会文化变迁转变大众的生活方式

当前,我国社会还处于转型期。在此期间,存在着多种文化的激荡,并产生新的文化融合趋势。在文化激荡中,主要表现为中西方文化的交融和传统与现代文化的碰撞,由此呈现出具有中国文化特征的现代性特征。

(一) 社会大众的总体文化水平的提升

经过多年的不懈努力,中国内地大众的总体文化水平不断提升,其中一个重要的指标就是高等教育普及率。美国学者马丁·特罗创立了高等教育大众化阶段理论。根据高等教育"毛入学率",他将高等教育分为3个阶段,分别为"精英化""大众化"和"普及化"。根据其理论,高等教育毛入学率在15%以内属于精英化阶段,在15%~50%属于大众化,在50%以上属于普及化。[8]我国从20世纪90年代起开始实行高校扩招计划,自此开启了高等教育大众化的模式。历经20余年的发展,我国已经完成从精英化向普及化教育的转变。

从下表(表2-5)数据来看,我国的高等教育事业发展迅速,2002年开始进入大众教育阶段。2020年,全国各类高等教育在学总规模4 183万人,高等教育毛入学率54.4%。普通高等学校校均规模11 982人。其中,本科院校15 749人,高职(专科)院校8 723人。研究生招生约110.66万人,其中,博士生11.60万人,硕士生99.05万人。在学研究生313.96万人,其中,博士生46.65万人,在学硕士生267.30万人。毕业研究生72.86万人,其中,毕业博士生6.62万人,毕业硕士生66.25万人。普通本专科招生967.45万人;在校生3 285.29万人;毕业生797.20万人。另有五年制高职转入专科招生46.28

万人;专科起点本科招生 61.79 万人。[9]总体而言,我国高等教育的各项指标数据呈逐年稳步提升的势头,为我国社会政治、经济、文化等领域的发展提供了人才保证。

表 2-5 1999—2020 中国高等教育毛入学率统计

年份	高等教育毛入学率/%	年份	高等教育毛入学率/%
1999	10.5	2010	26.5
2000	12.5	2011	26.9
2001	13.3	2012	30.0
2002	15.0	2013	34.5
2003	17.0	2014	37.5
2004	19.0	2015	40.0
2005	21.0	2016	42.7
2006	22.0	2017	45.7
2007	23.0	2018	48.1
2008	23.3	2019	51.6
2009	24.2	2020	54.4

除了总体的文化素质大幅提升之外,社会对素质教育的重视程度也日益提升。这一 20 世纪 90 年代提出的理念,在新世纪不断得以深化。国家提出"立德树人"是人才培养的根本任务,"德智体美劳"全面发展是人才培养的素质定位。[10]党的十八大以来,习近平总书记多次在不同的场合明确提出要推进素质教育,提高教育质量。一般而言,"素质"是指在人的先天生理基础上,经过后天教育和社会环境的影响,由知识内化而形成的相对稳定的心理品质。[11]它包括思想道德素质、专业技能素质、科学文化素质和身体心理素质。素质教育是对传统教育理念的一次升华,是对教育规律的重新认识,也是当前中国社会教育改革的必然。

在素质教育的理念指导之下,艺术教育的重要性也正被社会所接受。目前,在我国的教育体系中,艺术教育已经形成学校课堂基础教育、艺术院校专业教育和社会非学历教育等不同的层次,彼此之间相互补充,协调发展。一定

程度上缓解了我国艺术教育的压力,同时也使得社会大众艺术欣赏能力和艺术鉴赏能力有了大幅度的提升。2014年《教育部关于推进学校艺术教育发展的若干意见》对艺术教育的课程计划、活动形式、管理方式、评价方式、组织领导等方面做了具体的规定。还特别提出了制定艺术素质评价标准、评估指标、操作方法等。[12]2017年,教育部启动"双一流"建设,即建设一批世界一流大学和一流学科,为"两个一百年"奋斗目标和实现中华民族伟大复兴的中国梦提供了人才保障。2018年,新时代全国高等本科教育工作会议在成都召开,本次会议的会议精神为:坚持以本为本,推进四个回归,加快建设高水平本科教育,建设中国特色、世界水平的一流本科教育。此后,教育部又推出了五类"金课"、"双万计划"等措施,明确了全国的本科教育发展方向和评价标准。同年9月10日,习近平总书记在全国教育大会中进一步强调,在党的坚强领导下,全面贯彻党的教育方针,坚持马克思主义指导地位,坚持中国特色社会主义教育发展道路,坚持社会主义办学方向,立足基本国情,遵循教育规律,坚持改革创新,以凝聚人心、完善人格、开发人力、培育人才、造福人民为工作目标,培养德智体美劳全面发展的社会主义建设者和接班人,加快推进教育现代化,建设教育强国,办好人民满意的教育。2019年颁布的《中共中央 国务院关于深化教育教学改革全面提高义务教育质量的意见》,是我国第一次以中共中央、国务院的名义出台的有关义务教育质量的文件。作为全面提高义务教育的纲领性文件,提出了全面发展素质教育、促进信息技术和教育教学融合等方法和路径,为义务教育质量的提升奠定了坚实基础。2020年7月,全国研究生教育会议在北京召开,习近平总书记对研究生工作作了重要指示,为我国研究生的教育提供了前进方向。

对于特定的受众而言,"未掌握特定编码,在面对在他看来乱七八糟的莫名其妙的声音和节奏、色彩与线条时,感到自己被吞没了……仅满足于音乐元素引起的感情共鸣,谈论朴素的色彩和欢乐的旋律"[13]。因此,虽然流行音乐是大众文化的范畴,但是流行音乐是否能够实现可持续化发展,是和大众的文化水平密切相关的。大众的文化教育程度、艺术素养的提升,对流行音乐的健康有序发展,起着重要的作用。

流行音乐的高等教育也是值得重点关注的。1993年,上海音乐学院设立通俗音乐作曲专业方向,将流行音乐演唱方向设在音乐剧专业内。同年,沈阳音乐学院成立流行音乐系,设立流行音乐演唱、流行音乐演奏、流行音乐作曲等专业方向。这一年,北京现代音乐研修学院成立,成为国内首家流行音乐民办非学历教育机构,系统教授流行音乐专门知识。2000年南京艺术学院爱乐学院(前身为南京艺术学院附属钢琴调律专科学校)新增流行音乐创作、流行音乐演唱、流行音乐演奏、音乐传播等专业方向。2001年,四川音乐学院成立通俗音乐学院,开设音乐制作与录音工程、流行歌舞、流行器乐、通俗演唱、现代音乐文学、现代流行舞蹈六个专业方向。同年,天津音乐学院成立现代音乐系,设有流行音乐演唱、流行音乐演奏等相关专业。2004年,武汉音乐学院成立演艺学院,设有通俗声乐演唱与编导、键盘乐器演奏与编导、通俗乐器演奏与编导、音乐编辑与制作等专业方向。2006年,星海音乐学院成立流行音乐系(现为流行音乐学院),设有流行音乐演唱、现代器乐演奏、音乐科技等专业方向。2010年,吉林艺术学院成立流行音乐学院(前身为流行音乐系),设有流行音乐演唱、现代器乐演奏等专业方向。2014年,西安音乐学院成立现代音乐学院,设有流行音乐演唱、流行音乐乐器演奏、音乐数字媒体、电子音乐制作等专业方向。此外,其他部分综合类艺术院校和师范类院校也开始了流行音乐相关领域的高等教育。流行音乐高等教育的蓬勃发展,给流行音乐市场增添了新鲜血液,也为流行音乐传播规范化、标准化提供了发展方向。2019年,流行音乐正式被列入教育部专业目录,这也标志着流行音乐的高等教育朝着独立发展的方向迈进。当前,南京艺术学院、广西艺术学院、山东艺术学院、武汉音乐学院等院校均已向教育部申请备案成功,以流行音乐专业进行招生和人才培养。

社会公众整体教育水平和艺术修养的提升,为流行音乐的发展奠定了坚实的基础,也为流行音乐长期、健康的发展提供了保证。流行音乐的创作也从自发行为向自觉行为转变,尤其是将中国传统元素融入作品创作过程中,使得具有典型中国流行音乐风格的作品不断风靡全球,彰显了当代中国流行音乐的国际影响力。

(二) 大众传媒的舆论转变

大众传媒具有多种社会功能,包括环境监测、文化传承、社会协调、地位赋予等功能。因此,它具有一种神秘的力量,是影响社会政治、经济、文化等领域的重要因素。各国政府对于大众传媒的控制主要有所有制形式、政策引导、法律规范、道德约束等方式。在西方社会,大众传媒被誉为"第四权力",在我国大众传媒是重要的宣传武器,具有多样化的社会功能。改革开放后,对于流行音乐观念的转变主要集中在大众传媒的报道上。

1980年代初期,我国流行音乐主要发源于广东地区,受地缘优势的影响,广东流行音乐受港台地区的影响较大,受到的争议也最早。1980年,广东某影像店为了招揽顾客,在街头播放港台地区流行歌曲,被《羊城晚报》给予了严肃的批评。该报道直接将邓丽君演唱的《何日君再来》等歌曲,定义为靡靡之音、亡国之音。1980年4月,《人民音乐》向全国的歌唱家和人民歌手们发表了《高唱革命歌曲的倡议书》。倡议书中说:"特别值得注意的是,外来的某些不健康的'流行歌曲'在某些人们中间传播,它同我国人民的革命精神面貌是格格不入的。作为受党长期培养的文艺工作者、人民的歌手,我们要积极行动起来,用革命的、前进的、健康的歌声去抵制那些靡靡之音。"[14]由此可见,在社会主流意识中,流行音乐和敌对活动、反动言论、资本主义、腐朽思想等是密切相关的,在应被禁止之列。

1982年前后,随着电视的普及,流行音乐的传播朝着视听一体化的方向发展。最初呈现的方式为电视剧的主题曲。1982—1984年期间,全国各级电视台共制作播放电视剧超过1 500部。在此期间,伴随着港台地区电视剧的播出,流行音乐也迅速进入千家万户,并呈现出星火燎原之势。其中,最为典型的是《大侠霍元甲》《上海滩》和《陈真》,电视剧中主题曲《万里长城永不倒》《上海滩》以及《大号是中华》等港台地区歌曲极具爱国主义、励志精神,具有较强的教育意义。流行音乐在此期间也得到了部分社会成员认可,其价值也逐渐被重新认识。

1983年,中央电视台首届春晚受到了广大观众的好评,并迅速成为音乐传播的重要媒介,对后期流行音乐的发展起到了进一步的推动作用。1984

年,第二届春晚,首次邀请了香港歌手张明敏和奚秀兰,他们在舞台上分别表演了《我的中国心》《我的祖国》等歌曲。值此,中英关于香港问题进行谈判之际,香港歌手表演的这些歌曲,强烈地表达了早日回到祖国母亲怀抱的良好愿望,也表达了中华儿女共同的心声。对于这一事件,社会对流行音乐又有更加清晰的定位。后来有人评价道,"作为国家级的中央电视台,又在一年中最重要的节目时间段——春节除夕夜中把港台地区演员请到舞台上演唱,使我们认识到:一方面,港台地区歌曲大有爱国者与健康者,并非良莠不分的黄色老虎。一方面又昭示着这样一个信号:从此以后,优秀的港台地区歌曲可以在中国大陆的舞台上正式登场、传唱,满足人们积蓄已久的审美期待"[15]。在此之后,邀请港台地区歌手参加春晚已经形成惯例,很大层面上改变了人们的音乐审美习惯,也对内地流行音乐的发展起到了极大的促进作用。

1985年,迈克尔·杰克逊、莱昂纳尔·里奇等全美45位流行音乐明星在洛杉矶举行了为非洲灾民义演的活动。全球160多个国家和地区进行了实况转播,显示出了流行音乐和流行歌手的人文关怀和强大的影响力。1986年,为迎接世界和平年,罗大佑组织了60余名港台地区明星,举办了《明天会更好》献给"世界和平年"演唱会。同年,中国录音录像出版总社、东方歌舞团、北京电视台联合组织了《让世界充满爱》演唱会,全国100多名流行音乐歌星参加演出,演唱会获得了巨大成功。这一活动标志着中国内地流行音乐创作群体的崛起,也让更多的公众对流行音乐有了更为客观的认知。中央音乐学院梁茂春教授这样评价《让世界充满爱》这首歌曲:"这也给人们一个明确的回答:流行歌曲是可以和能够表现重大题材的。那种认为流行音乐只能尝尝风花雪月、只能哼哼卿卿我我的观点是十分片面的。事实上,与传统音乐和严肃音乐相比,通俗音乐最善于表达群众的强烈愿望,最能够直接表现时代的尖锐主题,包括政治性的题材。"[16]

1986年,中央电视台主办的"第二届全国青年歌手大奖赛"设置了"通俗唱法"奖项。自此之后,成方圆、毛阿敏等一批流行歌手展露乐坛。央视的"青歌赛"和"春晚"逐渐成为推出歌手和发布新作品的重要平台。其中,春晚一般会选择当年认可度较高的流行歌手去参与演出,既是对过去一年流行音乐活

动的总结,也是对新一年流行音乐发展的引导。

在全国响应《中共中央关于加强宣传、思想工作的通知》精神的同时,学界也对流行音乐进行了深刻的讨论。如,1989—1990年期间,陈志昂在《音乐研究》和《人民音乐》上分别发表了《流行音乐批判》和《流行音乐再批判》两篇学术论文,对流行歌曲、爵士乐、摇滚乐等进行批判。从文中表述的观点来看,应当是对以上音乐形式进行了全面否定。对于这样的学术论断,笔者认为作者的判断过于武断,缺乏学术研究的严谨性,只看到了部分流行音乐的消极影响,没有正确理解另一部分流行音乐起到的积极作用。

1990年,北京承办第十一届"亚运会",以亚运会为主题的创作成为1989—1990年期间音乐界的焦点。涌现出了由徐沛东作曲、张藜作词的《亚洲雄风》,以及孟庆云作曲、剑兵作词的《黑头发飘起来》等一批优秀作品。这也标志着流行音乐对全国性重大活动所起到的社会作用。如,《亚洲雄风》的歌词中所展现的慷慨、激昂、团结、奋进精神,既展示了中国的大国风范,也体现了亚洲人民唇齿相依的伙伴关系。

20世纪90年代,我国市场经济还处于萌芽阶段,大多数人还对此不太熟悉,以太平洋影音公司为首的几家唱片公司开始了打造流行音乐产业的尝试。通过模仿国外唱片公司的运营模式,采用"包装歌星""量身定做原创音乐"的方式推出了一批大家耳熟能详的歌曲和歌手及其组合,也为全国流行音乐作品的出版发行提供了范本。借助唱片、卡拉OK、录像带等多种传播模式的力量,国内流行音乐迅速进入高速发展期,并打破港台地区流行音乐的市场主体地位。

进入新世纪后,随着数字技术、信息技术的进一步发展,数字音乐逐渐登上舞台,对传统唱片产业形成竞争优势,并成为市场的主要组成部分。数字音乐物理上的无形性,使其在传播过程中呈现出去中心化的特征,在经济活动中产生的网络效应凸显。但数字音乐的兴起,也降低了音乐发行的门槛,任何人都可以通过自媒体或网络平台发布自己的音乐作品。由于缺少专业的把关人,一方面会出现侵犯他人权利的作品,另一方面也会有大量音乐质量、品位不高的作品,一时之间网络音乐的品质问题备受公众质疑。随着时间的推移,

近年来,相关政府部门对网络音乐进行了长期的专项治理,网络环境得到了极大的改善,网络音乐作品的发行也进一步规范,数字音乐产业得到了极大的发展空间,产业产值也逐年提升。

当然,从学术论文的发表情况来看,大多数中文核心和CSSCI来源期刊对流行音乐研究领域的文章还是持有较强的"谨慎"态度,甚至是"怀疑"态度。"现在很多人在研究欧美流行音乐,但不愿研究大陆流行音乐。研究欧美的没话说,在刊物上发表也没问题,研究大陆的要在大陆刊物上发表很困难。现在本来音乐理论的期刊就少得可怜,好多音乐院校的老师还要靠他拿职称呢,那流行音乐的论文在哪发表?你说在一种公众媒体上发表,它又不具备学术资格上的认定。"[17]从西方学术研究的成果来看,流行音乐的研究视角是多元化的,它同时兼备聚焦和折射双重作用。从流行音乐的创作和表现方式上可以多元化地看待社会发展的脉络,更可以考量作为普通人的大众思潮的变迁。因此,对当今中国流行音乐的发展,亟待有一批客观中立的学者从学术的角度进行研究,以形成一批优秀的理论成果,从而指导行业实践。

(三) 中西音乐文化交流的碰撞

文化是衡量一个国家综合国力的重要指标,对社会政治、经济等领域发挥着重要的作用。改革开放以来,中国社会以前所未有的包容性接受外来文化,并在此过程中不断地在交融与碰撞中进步。中外文化,特别是中西方文化之间既有差异,也有共同点。当前,社会大众在接受外来文化时,还具有较大的不适应性,主要表现为对外来文化的盲从和对传统文化的怀疑。在文化研究领域也存在盲目排外和完全接受两种不同的观点。纵观历史,中西方之间由于地理位置、政治制度、经济模式之间的不同,文化有所差异,但这种差异是相对的,而不是绝对的。和平、安定、团结、和谐和对美好生活的向往是人类社会共同追求的目标。因此,"就本质而言,无论是中国还是西方哲人都非常重视人自身、人与人、人与社会及人与自然间建立和谐理想的关系"[18]。我们可以求同存异,将中西方文化相融合,构建一个符合中国社会发展的具有包容性的现代性文化体系。

在音乐领域,文化的交融与碰撞使音乐文化更具多元性。在信息化、全球化的今天,任何一种文化都不能故步自封、停滞不前。"原生音乐文化和新生音乐文化发生交融,音乐文化开始具有了创生性,以往中西方音乐原生环境特点与民族特征渐渐发生变化,总体音乐文化出现了相似性的特征。"[19] "原生性"和"创生性"两者之间是相辅相成的关系,原生性音乐文化是基础,创生性音乐文化为原生性音乐文化带来新的血液,产生新的发展契机。两者在不断的交融与碰撞中,不断创新、发展,并共同激荡出崭新的音乐文化。从表现形式上来看,原生性音乐文化体现为静态,如中国传统音乐文化、音乐非物质文化遗产等;创生性音乐文化表现为动态,在传播中被认可和接受,从而使原生性音乐文化得以呈现出旺盛的生命力。

中国的流行音乐更是中西方音乐文化激荡的产物。从起源上来看,流行音乐产生于19世纪末20世纪初的美国;从音乐体系上来看,流行音乐属于大众音乐,在叮砰巷音乐、乡村音乐、布鲁斯等基础上进行发展,并衍生出Jazz、Rock、Soul、Rap、Hip-Hop、Disco等音乐风格。在早期中国流行音乐的发展过程中,学堂乐歌、民族民间音乐、古典音乐、爵士乐等都起到过重要的作用。由于历史的原因,20世纪20—30年代的上海舞厅成为流行音乐传播的重要场所,爵士乐、流行交际舞盛行,成为社会交往的重要手段。随之,爵士乐队和舞曲音乐作为伴舞音乐逐渐被社会大众所接受。当时一些作曲家在创作流行歌曲时都会借鉴爵士乐、西方古典音乐的作曲和配器的手法,如《恋之火》《永远的微笑》《恨不相逢未嫁时》等,特别是吴村作词、陈歌辛作曲的《玫瑰啊玫瑰》(后改为《玫瑰玫瑰我爱你》)更是风靡一时。1951年4月,经著名歌星弗兰基·莱恩翻唱后,该曲在美国一夜成名,一度位居排行榜前三。

进入1980年代后,由于地缘原因,广东地区的流行音乐在全国发展最为活跃。这个时期,流行音乐的制作主要有两个途径:一是通过"扒带"重新录制,翻唱港台地区歌曲或国外歌曲;二是模仿港台地区和外国歌曲的技法,创作新歌曲。1980年,中央人民广播电台文艺部和《歌曲》编辑部联合主办了"听众最喜欢的广播歌曲"活动。全国听众对数百首歌曲进行投票,在20多万封投票信中,选出最受欢迎的15首歌曲,这也是"文革"结束后的第一批流行

歌曲。如表2-6所示：

表2-6　1980年听众最喜欢的15首广播歌曲

歌名	作词者	作曲者	演唱者	备注
《祝酒歌》	韩伟	施光南	李光羲	
《妹妹找哥泪花流》	王凯传	王酩	李谷一	电影《小花》的插曲
《我们的生活充满阳光》	秦志钰等	吕远、唐诃	于淑珍	电影《甜蜜的事业》的主题曲
《再见吧,妈妈》	陈克正	张乃诚	李双江	
《泉水叮咚响》	马金星	吕远	卞小贞	
《边疆的泉水清又纯》	王凯传	王酩	李谷一	电影《黑三角》的主题曲
《心上人啊,快给我力量》	阎树田 陶嘉舟	常苏民	陈蒙	电影《神圣的使命》的插曲
《大海一样的深情》	刘麟	刘文金	靳玉竹	
《青春啊青春》	王凯传	王酩	关贵敏 殷秀梅	电视剧《有一个青年》的主题曲
《洁白的羽毛寄深情》	王凯传	施光南	李谷一	
《太阳岛上》	邢籁等	王立平	郑绪岚	电视纪录片《夏天的哈尔滨》的主题曲
《绒花》	刘国富 田农	王酩	李谷一	电影《小花》的主题曲
《我们的明天比蜜甜》	钟灵 周民震	吕远 唐诃	关贵敏	电影《甜蜜的事业》的主题曲
《浪花里飞出快乐的歌》	邢籁 秀田 王立平	王立平	关贵敏	电视纪录片《夏天的哈尔滨》的主题曲
《永远和你在一道》	王燕樵	王燕樵	朱逢博	电影《婚礼》的主题曲

20世纪80年代,是一个文化交流日益频繁、思想不断解放的时代,对于音乐领域而言,更是中西方音乐碰撞最为激烈且富有成果的时期之一。这一时期,中国的改革开放政策为西方音乐的进入打开了大门,同时也让中国音乐有了走向世界的机遇,中西方音乐的碰撞由此展开了新的篇章。

从音乐风格和表现形式上来看,西方流行音乐的涌入对中国音乐产生了深远的影响。80年代初,邓丽君的歌曲传入内地,她那温柔甜美的嗓音以及

抒情的演唱风格,与当时内地较为单一的音乐风格形成了鲜明的对比。其歌曲中融合了西方流行音乐的元素,如轻松的节奏、简单易懂的歌词以及较为自由的演唱方式,让内地听众耳目一新。这种风格的音乐迅速在内地流行起来,许多年轻的音乐人开始模仿邓丽君的演唱风格,并且在创作中也逐渐吸收西方流行音乐的元素,使得中国的流行音乐开始蓬勃发展。例如,周华健的歌曲在吸收了西方流行音乐的节奏和和声基础上,融入了中国传统音乐的旋律特点,形成了独特的风格,在亚洲地区广受欢迎。

与此同时,西方的摇滚乐也开始在中国崭露头角。中国的摇滚乐手们受西方摇滚乐的启发,开始尝试创作具有中国特色的摇滚音乐。他们在歌词中表达对社会现实的关注、对个人自由的追求,以及对传统文化的反思。崔健的《一无所有》就是中国摇滚乐的经典之作,其强烈的节奏、激昂的演唱以及具有批判性的歌词,展现了中国摇滚乐的独特魅力。摇滚乐的出现,为中国音乐带来了新的活力和表达方式,也让中西方音乐在碰撞中产生了新的火花。

然而,中西方音乐的碰撞并非一帆风顺,也存在着一些挑战和问题。在西方音乐的冲击下,一些人过于追求西方音乐的风格和表现形式,而忽视了中国传统音乐的价值和魅力。这导致一些中国音乐作品缺乏本土特色,失去了中国音乐的独特韵味。此外,中西方音乐在语言、文化背景等方面存在着差异,这也给中西方音乐的交流和融合带来了一定的困难。

总的来说,20世纪80年代以来,中西方音乐的碰撞是一个复杂而又精彩的过程。这种碰撞不仅带来了新的音乐风格、表现形式和创作理念,也让中西方音乐在相互交流和融合中不断发展和进步。在未来,我们应该继续加强中西方音乐的交流与合作,充分发挥中西方音乐的优势,创作出更多具有时代特色和国际影响力的音乐作品。

(四) 本土音乐文化的融入

中西方音乐的交融与碰撞,使得中国流行音乐呈现出两种不同的发展路径:一是在中国的传统音乐文化中加入西方的音乐元素,以女子十二乐坊为代表。二是在西方的音乐文化中加入中国元素,使得西方流行音乐听起来更

像中国风歌曲，以周杰伦为代表。无论从哪种路径都可以看出，中国当代的流行音乐对于本土音乐的发展，已经从自发状态向自觉发现发展，就这一点而言，有其积极性的意义。

但从受众接受和市场反应来看，女子十二乐坊以及周杰伦等歌手的定位不同，所以人们对其的接受程度也不一样。女子十二乐坊自成立之初，就将其目标市场定位于海外，以至于首次在国内演出的时候，有不少观众认为她们是一个日本组合。该组合"尝试将中国乐器推向国际市场"，而中国乐器要推向国际市场，就必须在中国传统音乐中增加西方音乐的元素。[20]众所周知，音乐是文化的一部分，在音乐传播过程中，必须考虑接受者心理的认同状态。女子十二乐坊的运作理念，在海外市场中收到了不错的效果，并得到了广泛的认同。如其在日本曾获得2003年度"日本唱片大奖"、2003年度艺人奖及唱片销量奖等，也创下了多次销量第一。在新加坡、马来西亚、泰国以及印度尼西亚等地区也有不错的反响。特别是在美国的演奏会，更是给美国观众耳目一新之感，所到之处均掀起了一股中国民乐的流行风潮。2004年在北美首次发行的专辑《东方动力》的单日成绩曾位列Billboard榜首，发行一周的成绩居于Billboard 200排行榜的第62位，创下中国本土音乐家在北美的最高排名纪录。然而，在国内市场中，有些观众认为这是中国传统文化向西方文化的妥协，也表现出对中国传统音乐文化的不够尊重。换句话说，在传统中国音乐中加入西方音乐元素不仅降低了中国传统音乐的纯粹性，同时也减少了一个中国人的自豪感。因此，女子十二乐坊在国内给人们带来一段时间的视觉冲击后，便逐渐消失在人们的视野中。

相较而言，更多的音乐人将中国元素加入进现代流行音乐当中，从而形成当下热门的中国风歌曲，从这一点上来看，此举更加高明。以周杰伦为代表的中国风歌手，将目标准确定位于亚洲市场，他们的风格在音乐中融合了西方嘻哈和R&B的风格，试图让欧美流行音乐听起来更像中国风音乐。周杰伦的音乐作品中有很多都在颂扬中国传统文化和中华民族的人文精神。以周杰伦的《双节棍》和《龙拳》为例，这两首歌曲的主题都是展示中华武术的博大精深，从音乐思想上来看，也表达出对中华文化的敬仰之情和作为中国人的自豪感。

《双节棍》是周杰伦向李小龙致敬的一首歌曲,"这首歌曲提到很多中国武术,比如太极和少林功夫。另外,用二胡演奏的五声音阶间奏曲也是这首名作趋于中国风的一个重要因素。我们可以看到,这首歌曲只有1、2、3、5、6五个音阶,相当于中国宫调式五声音阶"[21]。《龙拳》采用说唱风格进行表演,歌词中不仅描述了敦煌、长城、黄河、蒙古草原等中国地理名片,还展示了龙的精神,以龙拳的开天辟地暗喻了中华民族的崛起。整首歌曲用"宫廷式鼓点"以及其他中国乐器演奏,使这首Hip-Hop风格的歌曲更能引起中国受众的共鸣。

将戏曲元素融入流行音乐的创作是一个新的探索。中国戏曲是集诗、歌、画、舞为一体的综合性艺术,具有较强的写意性和程式性,是传统文化中璀璨的明珠,蕴含丰富的中国文化基因。传统与现代文化的融合,东方和西方文化的激荡,使中国流行音乐正朝着多元化的方向发展。将戏曲元素融入流行音乐,不仅可以拓宽流行音乐的创作视野,还可以对戏曲文化的传承、发展起到促进和反哺的作用。

从文化起源的角度上来看,戏曲脱胎于农耕经济,流行音乐产生在工业时代。因而年轻的受众在接受戏曲的过程中,相较于接受流行音乐,存在着文化隔阂的现象。文化承载,是社会以某种方式将成员共有的价值观念、思想体系、生活方式、行为规范等内容进行代际传播,是文化和文明积累沉淀的基本途径。将戏曲元素融入流行音乐,不仅可以促进流行音乐风格多样化的发展,而且还能缩短青年群体对传统戏曲文化的距离感,增强流行音乐的文化承载功能。

1. 歌词——"文"之承载

歌词属于音乐文学,也是流行音乐表达的显性部分,具有讲述故事、抒发情感、沟通心灵等功能。受众可以通过对歌词的理解,直接联想歌曲所要表达的艺术意图和思想。中国戏曲的唱词讲究形式与内容的统一,即在形式上讲究对仗与押韵,在内容上强调简洁与寓意。将戏曲唱词引入流行音乐的歌词创作中,使其更具指代性、公约性和发展性,不仅可以对受众产生文化上的心理暗示,还能够更好地满足他们的审美期望。

在唱词的引用方面,主要有三种方式(表2-7):一是原文引用,是指在歌

曲中,直接用戏腔将戏曲唱词融入其中,增强音乐表达的张力,给受众营造出时空交错的感觉;二是改编引用,将原戏曲唱词进行改编,使之更加符合流行音乐创作需要和受众审美需求;三是典故引用,通过引入戏曲中经常出现的人物、地标、物品等信息,形成记忆符号,构建出点、线、面立体化的传播模式。

表 2-7 流行音乐歌词创作中戏曲唱词的引用方式

引用方式	歌曲名称	演唱者	词曲作者	被引用/改编的戏曲与典故
原文引用	《天上掉下个林妹妹》	张杰	词:陈令韬 曲:刘洲	越剧《天上掉下个林妹妹》
	《牡丹亭外彩蝶飞》	戴荃 蒋珂	词:汤显祖 阎肃 改编:戴荃	昆曲《牡丹亭》
	《赤伶》	HITA	词:清彦 曲:李建衡 何天程	昆曲《桃花扇》
改编引用	《Susan 说》	陶喆	词:李焯雄 曲:陶喆	京剧《苏三起解》
	《西厢》	后弦	词曲:后弦	昆曲《西厢记》 黄梅戏《天仙配》
典故引用	《千古绝唱》	白雪	词曲:左林	"孟姜女""雷峰塔""梁山伯与祝英台""张生"等戏曲符号
	《新贵妃醉酒》	李玉刚	词曲:胡力	"华清池""金雀钗""玉搔头""马嵬坡""玉门关"等戏剧符号

2. 唱腔——"韵"之承载

流行音乐中戏曲唱腔的运用主要有以下两种:一是演唱者采用戏腔来演绎流行歌曲;二是演唱者模仿或者请专业演员演唱戏曲片段。《康熙微服私访记》是一部火遍大江南北的电视连续剧,剧中人物性格刻画鲜明,剧情发展引人入胜。主题曲《江山无限》(邹静之词,赵季平曲)更是让人难以忘怀,屠洪刚的演唱多处运用了京韵京腔,配以内涵丰富的歌词,音乐与影视作品的主题高度契合,深刻刻画了主角康熙在微服私访时所遇人和事的心境。京剧花脸的唱法,颤音和甩音交错运用,时而低沉、时而高亢,使整首音乐抑扬顿挫、柔中带刚,既彰显英雄豪情,又凸显悠扬婉转。

谱例 1 《江山无限》

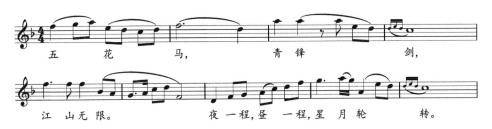

零点乐队的《粉墨人生》一曲中,将摇滚与戏腔相结合,传统与现代相呼应,形成强烈的对比。在摇滚乐中,通过热情奔放的演唱表达了对国粹的追求和热爱,而京剧曲调则以"啊"字表现出戏曲的精妙。在这里"啊",虽然没有表达具体的内容,却有"大音希声、大象无形"的效果。

谱例 2 《粉墨人生》

同为摇滚风格的《北京一夜》,采用了摇滚与京剧对唱的方式演绎了千年等待的故事。歌曲中京剧旦角唱腔的加入,恰似穿越时空的对话,将古代与现代情景表现得淋漓尽致。京剧唱腔中出现的"地安门""百花深处""绣花鞋""腐锈的铁衣"等符号,使音乐在受众面前浮现出多幅平行的蒙太奇画面。

谱例 3 《北京一夜》

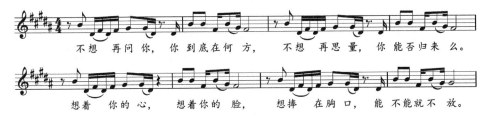

3. 曲牌——"名"之承载

"曲牌是对填词、制谱过程中所用曲调调名的称呼。在戏曲作品中,曲牌能起到渲染剧情、营造氛围、吸引关注、辅助表演等方面的作用。"[22]在流行音乐创作中,曲牌的使用也较为广泛。陆树铭演唱的《一壶老酒》改编自二人转

曲牌【红柳子】。

谱例 4　【红柳子】主题句

谱例 5　《一壶老酒》

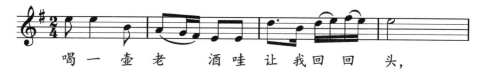

"二人转曲牌【红柳子】与海城喇叭戏曲牌【红柳子】在历史上同宗同源,后来在各自的发展过程中形成了现在不同的音乐形态。二人转【红柳子】落音规范,旋律朴素,兼具说唱性和戏剧性。"[23]东北民间艺术工作者创立的新剧,如吉剧、龙江剧都将此曲牌吸收,并进行了创新性的处理。《一壶老酒》充分发挥了【红柳子】长于表达庄重、深沉、忧伤音乐情绪的特点,音乐荡气回肠、情真意切,将浓郁的思乡、思亲之情表现得入木三分。

《黄飞鸿》系列电影的主题曲《男儿当自强》(黄霑词,佚名曲)改编自曲牌【将军令】。催人奋进的歌词、铿锵有力的嗓音、千古流传的曲牌,使音乐的形式和内容浑然一体,整首音乐让人热血沸腾、斗志昂扬,不仅符合影片中黄飞鸿的人物形象,也让"男儿当自强"成为当时男儿的自励名言。"京剧曲牌【夜深沉】根据昆曲《孽海缘·思凡》中【风吹荷叶煞】唱腔发展而来,意在描绘女子叹息事事难幸,孤寂悲凉的内心世界。"[24]《北京一夜》改编了该曲牌,使歌曲蕴含的情感色彩更加丰富,具有明显的文化记忆。

4. 配器——"器"之承载

戏曲器乐有着深厚的历史传统和丰富的表现技巧,按照不同的演奏方法,大致分为打击乐、弹拨乐、拉弦乐和吹奏乐四类。流行音乐创作时将戏曲乐器伴奏融入其中,对流行音乐具有双重的作用:一是作为声音符号,使中国的流

行音乐具有明显的地域特征和文化属性;二是作为配器手法,可以丰富流行音乐配器的内涵。

周杰伦演唱的《霍元甲》(方文山词,周杰伦曲)是李连杰主演的同名电影的主题曲。歌曲的前奏以中国大鼓开场,随后依次加入大镲、琵琶、架子鼓、二胡、电吉他、电贝司、竹笛。前奏的最后四小节八种乐器合奏,将音响效果最大化,气势磅礴,令人心潮澎湃。作品配器手法精细,音色搭配和谐,传统乐器和现代乐器融合运用,具有典型的中国风特征。

谱例 6 《霍元甲》

龚琳娜演唱的《忐忑》(老锣词曲),选择了笙、笛、提琴、扬琴等乐器进行演奏。谭维维演唱的《给你一点颜色》(陈忠实、陆树军、谭维维词,刘洲、谭维维曲)中,更是直接将月琴、板胡、大锣等华阴老腔的伴奏乐器和电吉他、电贝司、架子鼓同台呈现,对传统戏曲与现代摇滚进行了大胆尝试,产生了强烈的震撼效果。

当然,在历史的长河中,任何文化的传播都需要适应时代的发展、不断创新,实现代际相传。作为现代文化的一种形式,流行音乐具有典型的融合性特

征,将戏曲元素融入其中,不仅可以拓宽流行音乐的创作和传播视野,同时也能为传统戏曲的传播提供新的思路。当然,在将戏曲元素融入流行音乐时,也应该注重和谐共生的理念,要自然地将两者进行融合,否则将会适得其反。要熟练掌握一门艺术,就必须努力成为该艺术领域中的一员。因此,无论是流行音乐的创作者还是传统戏曲的改编者,都应当将对方作为研究对象,唯此才能实现文化的可持续发展。

(五) 居民生活方式的转变

人的需要分物质层面和精神层面。根据马斯洛的需求层次理论,人的需要是有分别的,同时也是有层次的,当一个低的层次得到满足的时候,一个新的高层次的需要才会产生。人的需要按从低到高来划分,可以分为生存的需要、安全的需要、情感归属的需要、受人尊重的需要和自我价值实现的需要。其中,生存需要和安全需要属于物质需要的范畴;情感归属、受人尊重、自我价值实现是精神层面的需要。由此可见,在一定物质需要满足之后,精神需要才能产生。包括音乐在内的文化产业的发展有赖于社会整体的进步。

有关研究结果表明,当人均收入水平达到 3 000 美元时,文化性消费应占到总支出的 23%。近年来,我国经济水平总体向好,人均收入稳定提升,人们的生活方式也发生着明显的改变,以满足精神需求的文化生活追求蔚然成风。从居民消费来看,2023 年我国消费市场恢复向好,经济社会全面恢复常态化运行,消费呈现出好的恢复态势,已经成为经济恢复的重要力量。具体表现为:一是,2023 年社会消费品零售总额超过 47 万亿元,总量创历史新高。二是,消费重新成为经济增长的主动力。2023 年,最终消费支出拉动经济增长 4.3 个百分点,比上年提高 3.1 个百分点。对经济增长的贡献率是 82.5%,消费的基础性作用更加显著。三是,服务消费较快恢复。服务消费较快回暖,也是 2023 年消费恢复的一大亮点,服务零售额比上年增长了 20%,快于商品零售额 14.2 个百分点;居民人均服务性消费支出增长 14.4%,占居民人均消费支出的比重达到 45.2%,比上年提升 2 个百分点。四是,居民消费的结构升级态势持续。特别是由于人民生活水平的提升,收入的稳定增长,目前我们国家

正处在居民消费结构快速升级的时期。[25]

在此环境下,居民的音乐生活也发生了巨大的变化,消费方式也逐步从传统的购买音乐介质转向数字化消费和音乐服务消费。根据《中国数字音乐产业报告 2023》数据显示,2023 年中国数字音乐市场总规模实现强劲增长,达到 1 907.5 亿元,同比增长 22.7%。在线音乐、音乐短视频和音乐直播市场规模为 239.8 亿、489.1 亿和 1072.2 亿元,分别同比增长 33.1%、19.2% 和 31.4%。由此可见,由于新一代数字技术的发展,数字音乐呈现出多元化的发展势头,音乐短视频和音乐直播成为近年来新的增长点。同时,电视音乐选秀活动和日益繁多的音乐节也使得居民音乐消费朝着多元化方向发展。

值得注意的是,随着人口结构的变化,传统的卡拉 OK 市场正朝着"银发经济"的方向发展,成为音乐市场中新的增量。根据前瞻产业研究院发布的《2021 年 KTV 行业发展蓝皮书》,全国在 KTV 消费的人群中,青年群体(18～21 岁)的消费者同比下降 13.4%,老年群体(60～70 岁)的消费者同比增加 29.6%。更令人称奇的是,高龄群体(70～80 岁)的消费者人数和订单量同比增速竟高达 100%。

四、传播技术的发展扩大了受众范围

当代中国流行音乐传播媒介的演变历程,基本上沿袭了现代科技的发展脉络。自 20 世纪 70 年代末,港台地区音乐制品通过各种渠道纷纷流入内地,并在中国(内地)的大都市迅速传播,使得流行音乐文化也在这些城市中有了良好的土壤。特别是 1983—1984 年,大批音乐公司的成立,打破了中国唱片总公司和广州太平洋影音公司平分市场的局面,流行音乐的工业化、标准化、商业化的机制逐渐成熟。

(一)磁带光盘传播

1. 磁带传播

磁带是一种用于记录声音、图像、数字或其他信号的载有磁层的带状材料,是产量最大、用途最广的一种磁记录材料[26]。1963 年,在柏林广播器材展

示会上,飞利浦公司展示了世界上第一台盒式录音机与磁带,从此以后,磁带便成了一种全新的、被广泛应用的音乐传播媒介。

1979年,我国第一家出版盒式录音磁带的公司——太平洋影音公司在广东成立。同年5月,该公司出品了全国第一盒立体声录音带——《朱逢博独唱歌曲选》,当时创下了100万盒的销售成绩。流行音乐磁带销售的快速增长期起步于20世纪80年代,据统计:全国商品录音盒生产量1982年为600万盒,1983年为1 800万盒,1984年为4 000万盒,1985年为7 000万盒,1986年为7 400万盒,1987年进入高峰期,生产量达到1.02亿盒[27]。1989年《中国文化报》组织的一次调查显示:通过磁带欣赏音乐的人数占到被调查人数的59.8%,是当时所有音乐传播媒介中使用最广泛的一种,其中又有80%的人拥有磁带。这些磁带中,85%是流行音乐。由此可见,1980年代我国内地的流行音乐通过磁带的销售拥有了更加广阔的市场。

不仅如此,我国还从一些国家和地区进口磁带,当然也包括非法入境的打口带。这些磁带,一方面给中国内地受众带来了新的音乐形式;另一方面它们也给中国的音乐创作者们带来了新的启发、新的思路,使得中国的流行音乐有了通向国际化的突破口。

磁带作为一种有形的精神类产品,不仅提升了流行音乐的商业价值,而且对于流行音乐受众的培养、流行音乐文化的传播等方面起着重要的作用。同时,也是中国流行音乐、欧美流行音乐、日韩流行音乐进行交流的重要载体,曾是中国流行音乐传播媒介中不可或缺的组成部分。

2. 光盘传播

1982年10月,日本索尼公司推出了全球第一台CD机——CDP-101。此后,该公司又相继推出CD Player和D-50。尤其是后者,配合CD软件的进一步应用,CD录音格式终于进入了正规的发展模式。与此同时,CBS/SONY唱片公司也发行了世界上第一张刻有50首音乐的CD唱片。自第一张CD唱片发行以来,CD唱片已经经过了若干次的改进,如普通CD、改良型CD、DDD以及SACD等。1984年,CD-ROM被装在电脑上,用来存储文字、声音、图片等信息。

我国的 CD 唱片发行始于 1987 年,该年度太平洋公司发行了《蒋大为金曲集》成为中国内地的第一张 CD 唱片。1990 年代初,港台地区发行的流行音乐唱片中,CD 唱片已经占据 90% 的市场份额,磁带仅占 10%,而此时内地市场的 CD 唱片市场刚刚起步。到 1995 年,随着内地 CD 音响市场的发展,音像行业开始逐步重视音乐的音质、保真等内容。据统计,2000 年出版的录音制品中,CD 就占到 30%。历经 10 余年的发展,国内 CD 音乐作品种类日益增多,发行量也超过千万张。

CD 取代磁带是因为人们对音乐作品需求的改变。由于 CD 具有"高保真"还原声音的功能,满足了人们对音乐的更高层次的需要,即从数量满足转向质量满足。同时,CD 带来的高品质的音响效果,使得流行音乐受众的品位越来越高,流行音乐编配也越来越被重视。

(二) 广播电视传播

1920 年,美国匹兹堡 KDKA 广播电台开播,标志着广播登上了传播的舞台。作为最先出现的电子传播媒介,广播的出现给社会政治、军事、经济、文化、教育等领域带来翻天覆地的变化,是人类传播史上一次重大的变革,也宣告了现代化电子传播时代的来临。

在广播出现前的半个世纪,音乐的传播者和受众必须在同一个场域中才能完成,音乐传播的场所主要在教堂、音乐厅、广场等。由于场地的限制,加之大型音乐作品只能在音乐厅演出,票价相对较高。因此当时的音乐受众一般为社会的上层人士,普通民众接受音乐,尤其是大型音乐作品的可能性相对比较低。虽然,自爱迪生发明留声机后,音乐可以脱离表演者而被受众所接受,打破了音乐传播的时空限制,但当时接受的人群依旧有限。音乐真正进入普通大众时代,是在广播出现之后。

广播可以实现音乐的远距离、大范围、即时性传播,这是以前所有时代的传播媒介都无法比拟的。随着广播电台的增多,广播这种廉价而又功能丰富的家用电器得以普及,那些没钱购买门票、唱片和难以参加音乐活动的人们,可以通过广播免费获取音乐。为了满足商业利益,广播电台需要播放大众所

喜欢的音乐节目,流行音乐作为大众文化的重要组成部分,也成为各大电台争相播放的内容,从另一层面也促进了流行音乐传播各要素的发展。

国内电台于20世纪80年代末开始引进"原创歌曲排行榜",引起了强大的社会反响,吸引了众多歌迷听众收听与参与。1987年广东某电台设立"原创歌曲排行榜",1991年上海广播电台推出"原创歌曲排行榜",此后全国先后有百余家电台参与其中,形成了20世纪90年代最重要的文化现象之一,从此中国原创音乐与世界接轨。1994年,南京经济台举办的"光荣与梦想——中国流行歌坛展示和展望"大型活动,开创了国内大众传媒发布流行音乐排行榜的先河,并奠定了当时广播在音乐传播中的支配性地位。1995年四个季度,全国打榜歌曲达到300多首。最火的时候全国有数以千计的电台"音乐排行榜",并有周、月排名,季、年颁奖等活动。可以说,国内广播电台的联合行动,对中国流行音乐的创作、接受、评论等方面起到了积极的作用。相比20世纪80年代和90年代后期,这一时期的流行音乐是最好的时代[28]。受此影响,中国内地的流行音乐也迎来了史上最好的创作时期,产生了一批原创音乐人和音乐作品,同时也宣告内地流行音乐走出了对港台地区和欧美的模仿期,并逐步走向成熟。

电视被认为是二十世纪最伟大的发明之一,是更为现代化的传播媒介,在传播过程中可以进行视听一体化,具有更强烈的现场感,有比磁带、唱片、广播等无可比拟的优势。随着电视的普及,音乐视觉化传播成为主流,它对流行音乐的传播产生了重要的影响,并取代广播,占据了主体性地位。电视对于流行音乐的传播主要通过以下几种方式进行。

1. 主题性电视晚会

中华民族历来重视民俗活动,也举办形式多样的庆祝活动。自从电视走进百姓家以后,为了丰富大众的娱乐活动,提供精神产品,各家电视台都举办名目繁多的电视晚会,许多流行歌手和歌曲自此一夜成名,每年都有数首流行歌曲在此广为流传。每年一度的"春晚"上演的经典曲目,更是在当代中国流行音乐史上留下浓重的一笔。

2. 影视音乐

影视音乐是指影视作品的主题曲或插曲,是表现人物形象、故事情节的一种辅助性的艺术形式,它和影视作品之间交相辉映、相得益彰。改革开放以来,中国内地影视音乐的兴起主要开始于港台地区作品的传入,如《大侠霍元甲》的主题曲《万里长城永不倒》《陈真》的主题曲《大号是中华》等。之后随着央视投拍的国产电视剧《红楼梦》《西游记》的热播,《葬花吟》《枉凝眉》《敢问路在何方》《女儿情》等歌曲也深受观众好评。2008年7月,在由中国文联、中共广州市委、中国电视艺术家协会共同主办的"改革开放30年电视剧优秀歌曲推选活动"中,有30首作品获选。详见表2-8。

表2-8 改革开放30年优秀电视剧歌曲推选活动获奖名单

序号	剧名	歌曲名	演唱者	作词	作曲
1	《蹉跎岁月》	《一支难忘的歌》	关牧村	叶辛	黄准
2	《虾球传》	《游子吟》	成方圆	王凯传	马丁
3	《四世同堂》	《重整河山待后生》	骆玉笙	林汝为	雷振邦 温中甲 雷蕾
4	《西游记》	《敢问路在何方》	蒋大为	阎肃	许镜清
5	《红楼梦》	《枉凝眉》	陈力	曹雪芹	王立平
6	《便衣警察》	《少年壮志不言愁》	刘欢	林汝为	雷蕾
7	《雪城》	《我心中的太阳》	刘欢	李文岐	李黎夫
8	《山不转水转》	《山不转水转》	那英	张藜	刘青
9	《篱笆·女人和狗》	《篱笆墙的影子》	孙国庆 毛阿敏	张藜	徐沛东
10	《渴望》	《渴望》	毛阿敏	易茗	雷蕾
11	《情满珠江》	《所有的往事》	甘萍	陈小奇	程大兆
12	《赵尚志》	《嫂子颂》	李娜	李文岐	张千一
13	《外来妹》	《我不想说》	杨钰莹	陈小奇	李海鹰
14	《北京人在纽约》	《千万次的问》	刘欢	冯小刚 郑晓龙 李晓明	刘欢

(续表)

序号	剧名	歌曲名	演唱者	作词	作曲
15	《编辑部的故事》	《投入的爱一次》	毛阿敏	冯小刚	雷蕾
16	《红十字方队》	《相逢是首歌》	俞静	刘世新	张千一
17	《天路》	《青藏高原》	李娜	张千一	张千一
18	《水浒传》	《好汉歌》	刘欢	易茗	赵季平
19	《过把瘾》	《糊涂的爱》	刘欢 那英	张和平	王晓勇
20	《三国演义》	《滚滚长江东逝水》	杨洪基	杨慎	谷建芬
21	《宰相刘罗锅》	《清官谣》	谢东	晓城 张和平	王黎光
22	《雍正王朝》	《得民心者得天下》	刘欢	梁国华	徐沛东
23	《贫嘴张大民的幸福生活》	《日子》	小柯	小柯	小柯
24	《康熙王朝》	《向天再借五百年》	韩磊	樊孝斌	张宏光
25	《金粉世家》	《暗香》	沙宝亮	陈涛	三宝
26	《永不瞑目》	《你快回来》	孙楠	刘沁	刘沁
27	《幸福像花儿一样》	《爱如空气》	孙俪	崔恕	李海鹰
28	《京华烟云》	《发现》	赵薇	朱海	王黎光
29	《乔家大院》	《远情》	谭晶	易茗	赵季平
30	《闯关东》	《家园》	刘欢 宋祖英	王敏 张宏森	刘欢

3. 音乐短片(MV)

音乐是抽象的艺术,一般人在接受的过程中难以准确把握其内涵。画面是具象的艺术,通过表演、道具、镜头语言等内容可以较为直观地表达创作者的意图。音乐与画面的结合,即 MV,又称音乐短片(Music Video),是指与音乐(一般为歌曲)搭配的短片。迈克尔·杰克逊是将 MV 推向高峰的音乐人。1982 年 12 月,在新专辑 Thriller(《颤栗》)中,他第一个在 MV 中加入故事情节,获得了巨大的成功,震惊了全世界。2015 年 12 月 16 日,美国唱片业协会和迈克尔·杰克逊遗产委员会等机构宣布,Thriller(《颤栗》)成为首张在美国本土销量超过 3 000 万张的专辑[29]。

MV 从欧美流向港台地区，从港台地区又流向内地。1993 年，央视开播新栏目《中国音乐电视》，举办了首届"中国音乐电视（MTV）大赛"，这成为当年流行音乐界的一大盛事。1999 年起，中央电视台又和美国 MTV 联合举行《CCTV-MTV 音乐盛典颁奖晚会》，从而标志着中国的 MV 比赛迈向国际化。相较于欧美国家的 MV，中国 MV 流行音乐往往讲究画面的唯美效果，或者叙事性、戏剧性的情景剧，如《春天的故事》《纤夫的爱》等；或者是抒情性、描绘性的情境，如《月亮船》《牵手》《中华民谣》等，表现出主流的大众的意识形态和审美情趣[30]。抽象的音乐艺术配上具象的画面，呈现出音画同步、音画平行、音画对立的效果，使音乐的表达更具有张力，从而提升艺术效果。

(三) 信息网络传播

随着时代的发展，人类社会进入信息时代，人们开始使用计算机进行工作、娱乐和信息沟通。早期的时候，人们使用"Media Play""Winamp"等软件播放电脑硬盘、光盘以及其他存储设备中的音乐文件。网络技术的进步和 MP3 音频格式的出现，进一步推动了音乐传播模式的嬗变，它们使得音乐可以在互联网中得以迅速地传播。网络在音乐传播中具有即时性、交互性、海量性等方面的特征。

1. 音乐网站

网络和 MP3 的结合，对传统音乐产业模式产生极大的冲击。甚至有人将其视为洪水猛兽，又或者有人将之称为"敌人的敌人出现了，但也不是咱们的朋友"，意味着网络的出现不仅打击了盗版音像制品，但也影响了正版音像制品的销量。究其原因，就是出现了百度、TOM、SOHU 等网站中都设有音乐版块；还有一些如 MTV123、91F 等专门做音乐的网站，拥有数百万首歌曲数据库，向受众提供来自世界各地的古典、民族、流行等不同音乐风格的音乐，这些网站作为音乐传播的平台，有着比电视、广播更快的更新速度，作为音乐资讯的新媒体，又向受众提供着最新的音乐信息。

音乐网站传播的音乐也称为在线音乐，是指用户通过互联网在音乐在线平台上通过收听、下载等方式获取的音乐资源。我国在线音乐市场在 2010 年

形成分水岭。受到版权侵权的影响,在线音乐的规模一直较低,截至2009年,产业规模为1.7亿元,年均增加额约为0.1亿元。2010年,中国政府加大网络音乐专项治理活动的力度,当年的音乐产值便增加了1.1亿元,达到2.8亿元。截至2015年,得益于版权制度完善、执法力度加强、产业模式革新等因素的促进,产业规模已达到58.06亿元,进入了快速增长的时期,年均增长量超过35%。

2. P2P 技术

P2P技术是由Napster开创新河而风靡全球的一种网络信息分享技术。自该技术产生之初,就备受争议,尤其是版权所有人对其产生的质疑,以及法律对该技术的关注,从而也引发了一场技术发展和版权保护的争论。目前为止,P2P技术已经历了三个发展阶段,并在技术和法律的框架内日趋成熟。

第一代文档共享软件Napster是最出名的。WIKI百科和百度百科上的解释很类似,Napster是第一个被广泛应用的点对点(Peer-to-Peer,P2P)音乐共享服务。所谓P2P是指它在下载MP3的同时能够让自己的机器也成为一台服务器,为其他用户提供下载。所谓"通过集成目录发送文档要求,这些集成目录通过可被复制的路径信息确定并提供文档者的硬盘",很明显是机器翻译的结果,所谓集成目录应该是指Integrated Directory。这里的意思是指在这个网络中,Napster本身并不提供MP3文件的下载,它实际上提供的是整个Napster网络的MP3文件"目录",所谓目录实际上就是分散在全世界各个电脑里Napster软件所管理的MP3文件。为什么这里要说这点,因为这种行为和过往的客户到网站下载不同,全世界都是"小偷"和"被偷窃者"。

第二代的代表是KaZaA。文件共享程序Napster使用的是一种中央服务器来索引文件,KaZaA用户直接从彼此的硬盘驱动器上共享文件。这个中央服务器实际上决定了哪些东西可以分享,哪些东西不能分享。这个类型有点像QQ的文件共享,必须先登录服务器,才能知道有哪些数据可以共享,而Napster没有这种限制。当然,这里的共享也仅是目录而已,具体的MP3仍然在各人的机器上。

第三代的Gnutella也是完全分布式的P2P。通信协议,与半集中式网络

KaZaA 以及 Napster 不同，Gnutella 网络是完全分布式的；与先前 Napster 协议将每一个用户节点都当作用户以及服务器不同，改进过的协议将某些用户当作"超节点"(Ultrapeer)，其为与之连接的所有用户路由搜索请求及回应，可以认为它是第一代和第二代的混合体。第一代叫作"你想做什么都可以"；第二代叫作"想做什么先跟我说好才行"；第三代叫作"想做什么先和超节点说好就行"。

3. 移动音乐

移动互联网和智能手机推动了移动音乐的形成，并受到广泛的欢迎。移动音乐是指通过手机、平板电脑等移动终端，利用移动通信网或互联网进行传播音乐文件。它以音乐 APP 为载体，包括音乐播放器、音乐铃声、音乐学习、音乐娱乐、音乐经纪、音乐电台等层面以及音乐游戏、音乐秀场等领域。移动音乐包括 CP（音乐内容的提供者）、SP（音乐网络服务提供者）、ISP（网络运营提供商）以及支付、版权管理、衍生产品等利益相关者，为用户提供音乐试听、文件下载、支付结算、信息交流、MV 观看、电台收听等音乐服务。

随着音乐网络版权监管越来越严厉，优质的音乐版权资源争夺也日益激烈。各平台音乐资源的竞争与合作也成为业内的常态。主流移动音乐平台纷纷投下巨资进行版权收购，通过纵向地与上游唱片公司和横向地与同行合作等方式构建平台内容竞争力（表 2-9、表 2-10）。

表 2-9　主流移动音乐平台合作情况[31]

音乐平台	版权合作情况
QQ 音乐	华纳、索尼、YG、LOEN、CUBE、JVR、福茂、英皇、华谊、华乐、梦响当然、少城时代、华纳词曲等海内外优秀唱片公司
阿里音乐	滚石唱片、环球唱片、华研音乐、相信音乐、寰亚唱片、天娱传媒、恒大音乐、BMG、SM 等华语唱片及国际唱片公司
网易云音乐	环球音乐、华纳、索尼、杰威尔、福茂、华谊、英皇、JVR、YG、LOEN、CUBE、CJ、E&M、KT、海蝶、种子、大象、齐大、无限星空、中唱艺能、斗室文化等多家唱片公司

2017 年，9 月 12 日，腾讯音乐娱乐集团（下称"TME"）和阿里音乐共同宣布，双方达成版权转授权合作，腾讯音乐娱乐集团将独家代理的环球、华纳、索尼全球三大唱片公司与 YG 娱乐、杰威尔音乐等优质音乐版权资源转授至阿

里音乐,曲库数量在百万级以上;同时,阿里音乐独家代理的滚石、华研、相信、寰亚等音乐版权也转授给了腾讯音乐娱乐集团。[32]由此可见,腾讯和阿里在支付、即时通信、电商等领域竞争如此激烈的两大巨头,在音乐版权的问题上选择了合作共赢。这充分说明,音乐版权须在一个协同共享的机制下才能发挥其最大的社会价值。

国家"十一五"规划实施不久,2006年文化部公布的《文化部关于网络音乐发展和管理的若干意见》详细阐述了对网络音乐的界定、各责任主体以及权利、义务关系,并明确提出了发展网络音乐的目标。2009年,文化部又公布了《文化部关于加强和改进网络音乐内容审查工作的通知》,明确规定,网络音乐传播须通过文化部的审查,否则不得进行传播,为净化网络音乐环境提供了有力保证。2015年国家版权局和国家新闻出版广电总局分别印发了《关于责令网络音乐服务商停止未经授权传播音乐作品的通知》和《国家新闻出版广电总局关于大力推进我国音乐产业发展的若干意见》。这两份文件对构建网络音乐健康有序的生态环境和完善的产业链提供了制度依据,同时也指明了网络音乐未来发展的道路。

表2-10 部分移动音乐平台付费音乐包对比

音乐平台	分类	1个月	6个月	12个月	备注
QQ音乐	绿钻豪华会员	¥18	¥90	¥168	仅用于音乐服务
	超级会员	¥40	¥176	¥348	享受商城福利等增值服务
酷狗音乐	豪华VIP、音乐包	¥15	¥90	¥180	—
网易云音乐	畅听会员	¥8	¥45	¥88	可在手机、电脑、平板上使用
	黑胶VIP	¥18	¥90	¥178	可在手机、电脑、平板、手表、车机上使用
	黑胶SVIP	¥40	¥176	¥348	可在手机、电脑、平板、手表、车机、智能音箱上使用

注:此价格和备注参考时间为2024年12月24日。

4. 人工智能音乐

人工智能是引领新一轮科技革命和产业变革的战略性技术,具有溢出带动性很强的"头雁"效应。人工智能产业的健康快速发展需要在法律上进行规

范,尤其是需要构建一套完整的知识产权体系才能促使人工智能产业的可持续发展。党的二十届三中全会通过的《中共中央关于进一步全面深化改革、推进中国式现代化的决定》,分别在"健全推动经济高质量发展体制机制""完善高水平对外开放体制机制""深化文化体制机制改革""推进国家安全体系和能力现代化"部分中,四次提及人工智能,意味着我国正加强顶层设计,加快形成以人工智能为引擎的新质生产力。因此,要促进人工智能技术在文学、艺术和科学等领域的创新性应用,进一步释放新质生产力的增长空间。

1956年,第一首计算机生成的《伊利亚克组曲》诞生以来,人工智能音乐适用场景也越来越广泛,并逐渐向商业和辅助作曲的方向发展,主要应用在影视配乐、商业广告、虚拟演艺、人机交互、背景音乐等领域,产生了可观的经济效应。微软(Microsoft)、谷歌(Google)、索尼(Sony)、人工智能虚拟作曲家(AIVA)、安珀音乐(Amper Music)、腾讯、网易云等企业均不同程度地参与其中,主要形成了自营和共享两种模式。自营模式,主要是投资人直接使用人工智能软件产生的音乐信息获取相关收益;共享模式,主要是指投资人通过付费授权、订阅、个性定制、单曲购买、免费使用等方式运营人工智能平台,获得收益。以上两种商业模式的应用均取得了良好的效果,尤其是共享模式的应用范围更是日益扩大,逐渐成为主流。

人工智能技术的产生,对其生成的音乐作品的法律属性提出了挑战。《著作权法》和《著作权法实施条例》对"作品"的概念基于传统的立法思想,且两者并不一致,需要出台相关的司法解释予以界定。《著作权法实施条例》第三条中说,"著作权法所称创作,是指直接产生文学、艺术和科学作品的智力活动"。其中,"直接"的概念模糊,在人工智能技术背景下,"进行必要安排""个性化地选择和安排"等行为是否属于"创作"行为需要进一步界定和明确。值得注意的是,按照生成式人工智能生成内容所蕴含的独创性和智力性程度,可将其划分为"检索型生成"和"创作型生成"。"检索型生成"指的是,使用者基于检索的目的,或者虽然基于创作的目的,但付出的努力微不足道,通过向生成式人工智能输入简单指令进而生成的内容。因其智力投入不足,不宜认定为"创作",其生成的内容具有随机性,不宜称之为"作品",不能纳入著作权法的调整

范围。"创作型生成"指的是，使用者基于创作的目的不断向生成式人工智能输入指令，生成式人工智能在使用者的连续要求下，运用算法模型生成的具有独创性的智力成果。其实质是通过人机合作，将蕴含人的个人意志、情感、思想的指令连续输出，不断纠正和完善，其内容的生成具有可控性和可重复性。因此，"创作性生成"符合著作权法意义上的"创作"行为，其生成的内容应受到著作权法的保护。

从经济学的角度来看，传统的生产要素理论分为人的要素、物的要素以及人和物相结合的要素。根据十九届四中全会的"决定"精神，生产要素具体可以分为"劳动、资本、土地、知识、技术、管理、数据等"。当前，人工智能在音乐的生产、分配、交换、消费等各个环节起着积极的作用，对音乐产业产生巨大影响，深刻改变音乐产业格局。人工智能作为"虚拟劳动力"已成为重要的生产要素，在音乐产业中承担着"非创作型投入"的角色。

本章小结

中国流行音乐传播受到多种社会因素的制约和影响，政治和法律直接决定流行音乐传播的合法性和正常的社会秩序；经济因素是流行音乐传播的基础，也决定了流行音乐传播的形态和消费水平；社会与文化影响着流行音乐传播的潮流和方向，对中国内地流行音乐的多元化发展起着重要的作用；现代传媒技术的发展是流行音乐传播的重要支撑，它不仅可以使其突破传播的时空限制，也决定了流行音乐以什么样的方式进行传播，并逐渐开启未来传播的模式。以上各因素综合影响，构成了中国内地流行音乐生存的生态环境，并奠定了流行音乐未来发展的道路。

第三章 当代中国流行音乐传播价值分析

一、对社会公共事件的议程设置

大众传媒的议程设置功能(Agenda-Setting Function),是指大众传媒媒介对公共事件的报道对公众有着指引作用,即大众传媒报道的事件集中度、显著度与公众对此事件的关注度之间呈现出正相关关系。此理论最早于20世纪70年代,由美国传播学者麦克姆斯和唐纳德·肖通过实证研究发现。此前,政治学家伯纳德·科恩(Bernard Cohen)在提到大众传媒的功能时提到:"很多时候,媒介也许告诉人们'怎么想'问题方面都不大成功,但在告诉读者去'想什么'问题方面却取得了惊人的效果。"[33]一般情况下,人们认识事物会分为三个不同的层面,即认知、心理和行为层面。认知层面是受众在知识、信息和观点上有量的增加;心理层面是受众在认知某事物之后,引起的情绪、情感、态度等方面的变化;行为层面是受众基于认知、情感层面变化后,在语言、行为上的改变。从短期效果来看,大众传播的信息作用于受众的认知层面,中期效果作用于人的心理层面,长期效果作用于人的行为层面。

(一) 社会热点事件的关注

流行音乐由于其大众文化的属性,能够在一般社会公众心理中产生共鸣,并迅速地呈螺旋状扩散开来。因此,音乐中承载的信息也会随着音乐的传播而得以被大众接受、理解并固化。流行音乐是社会文化的重要组成部分,一方面受到社会政治、经济、文化、历史、风俗等因素的影响和制约,另一方面流行

音乐传达的内容也是对它们的真实反映和再现。

1. 中国政府对香港恢复行使主权

1997年是一个特殊的年份，在这一年的7月1日中国政府恢复了对香港行使主权。这一事件标志着中国洗刷了百年的耻辱，为完成祖国统一迈出了极为重要的一步，对于中国以及世界历史都具有重要的意义。由肖白作曲，靳树增作词，毛阿敏、谢津、胡慧中、孙浩等人演唱的《公元1997》，是一首具有代表性的为了迎接对香港恢复行使主权而创作的歌曲：

> 一百年前我眼睁睁地看你离去/一百年后我期待着你回到我这里/沧海变桑田 抹不去我对你的思念/一次次呼唤你 我的1997年/一百年前我眼睁睁地看你离去/一百年后我期待着你回到我这里/沧海变桑田 抹不去我对你的思念/一次次呼唤你 我的1997年/1997年 我悄悄地走进你/让这永恒的时间和我们共度/让空气和阳光充满着真爱/1997年 我深情地呼唤你/让全世界都在为你跳跃/让这昂贵的名字永驻心里……

歌词创作以祖国母亲为视角，回顾了百年前与香港的离别。百年的思念以及对1997年的期盼，充分展现了祖国对香港的真挚情感。如果说音乐是听觉的艺术，是抽象的艺术，那么MV就会使音乐更具有视觉效果和具象表现。本首音乐的MV创作也别具风格，画面中以老电影的效果再现了鸦片战争、签署《南京条约》、八国联军进北京、火烧圆明园等场景，勾起了人们对屈辱历史的回忆，同时在画面中还交替出现了中英谈判、兴盛的中国、对香港恢复行使主权倒计时以及儿童等画面。这种时空交错的对比，更能凸显音乐表现的张力。特别是群星在圆明园废墟上的实景演出，更是震撼人心。音乐独特的效果，在社会中迅速引起共鸣，在电视、广播、磁带、CD等音乐传播媒介的推动下，《公元1997》响遍大街小巷，人们通过哼唱、联谊活动、卡拉OK等各种形式参与其中。一般大众对于中国政府对香港恢复行使主权事件和歌曲《公元1997》同样关注，而后者更能使受众有机会参与表达自身的情感。

除此之外，1997年，刘德华、那英合唱的《东方之珠》也同样以优美的旋律

和诗意的歌词征服了无数观众。中英香港政权交接仪式结束后,香港的电视台举办了盛大的回归晚会,数百万人齐声高歌,庆祝这一盛大时刻。"东方之珠"也成为香港最具代表性的代名词。由陈耀川作曲,李安修作词,刘德华演唱的《中国人》也是当年迎接对香港恢复行使主权的主题音乐之一,音乐一经推出就唤起了人们对中国五千年的历史记忆,拉近了亿万中华儿女的情感,激发了中国人民强烈的爱国热情。此外,为纪念香港特别行政区成立10周年制作的主题曲《始终有你》,由金培达作曲、陈少琪作词,谭咏麟、刘德华等群星演唱,以寓意深刻的歌词和简单而朗朗上口的旋律广受欢迎,特别是受到香港各界的追捧,成为各大电视媒体争相播放的曲目。同样,为庆祝香港回归祖国20周年,由著名音乐人陈善宝、何煜森创作的《紫荆花开》,高度赞扬了香港人团结、奋进的精神,歌曲回顾了对香港恢复行使主权20年来的成就,也表达了对未来美好生活的向往。

总体看来,从1997年对香港恢复行使主权,到2007年的10周年纪念,再到2017年的20周年纪念,流行音乐在社会意识形成、沉淀、固化、行动转化等各方面都作出了重要的贡献。流行音乐的大众文化属性和表演者们超高的人气,在对香港恢复行使主权的各项工作中产生了积极的示范性和引导性效果,更是在维护香港社会稳定、形成凝聚力等方面起到了积极的作用。

2. 对澳门恢复行使主权

澳门问题从明嘉靖时期算起,历经400余年都未能得到妥善的解决。特别是在1887年12月,清政府和葡萄牙王国签订的不平等条约《中葡和好通商条约》中,更是明确承认葡萄牙政府可长期管理澳门。1971年,中华人民共和国取得联合国合法席位后,中国政府便开始积极谋划对香港和澳门恢复行使主权问题的外交行动。从1986年至1987年,就澳门问题经过四轮会谈,中国和葡萄牙政府正式公布《中华人民共和国和葡萄牙共和国政府关于澳门问题的联合声明》。1999年12月20日零时,中葡两国澳门主权交接仪式在澳门文化中心花园馆成功举行。从此,澳门正式回到祖国的大家庭中,中国的和平统一大业又向前迈出了重要的一步。

为了迎接和庆祝恢复对澳门行使主权,中央电视台制作了大型纪录片《澳

门岁月》,该片主题曲为由著名作曲家李海鹰谱曲、容韵琳演唱的《七子之歌——澳门》。该歌歌词以七十多年前闻一多先生的同名诗歌作为蓝本,进行了部分改编。时年9岁的容韵琳用稚嫩而不太标准的普通话,唱出了浓浓的情意,令人潸然泪下,深深地感动了全体中国人民。

《七子之歌——澳门》歌词:

> 你可知"ma-cau"不是我真姓/我离开你太久了,母亲/但是他们掠去的是我的肉体/你依然保管我内心的灵魂/那三百年来梦寐不忘的生母啊/请叫儿的乳名/叫我一声澳门/母亲/母亲/我要回来,母亲……

根据原诗,该曲表达了四层含义:

第一层,"你可知"ma-cau"不是我真姓/我离开你太久了,母亲"表达了离别多年的孩子向母亲哭诉被掳走的苦难经历。"妈阁"即"ma-cau"是葡萄牙人对澳门的称呼。澳门就像被别人拐走的孩子,连姓名也改了一样,可是在孩子的心中乳名才是他的真名真姓。

第二层,"但是他们掠去的是我的肉体/你依然保管我内心的灵魂"表达了虽然身在他乡,但依旧心系母亲。体现了澳门对于祖国的忠贞和热爱的情怀,也展现了中华民族千百年来不屈不挠的顽强精神。

第三层,"那三百年来梦寐不忘的生母啊/请叫儿的乳名/叫我一声澳门"表达了"三百年来"的日日夜夜,对"梦寐不忘的生母"无穷无尽的思念。母亲啊,"请叫儿的乳名,叫我一声澳门",通过这些鲜活的对话式的语言,传递了最真挚、最朴素、最深沉的情感,拟人化的手法在此将澳门对祖国的依恋之情再次表达得淋漓尽致。

第四层,"母亲/我要回来,母亲"将整首音乐推向高潮,"呼唤""反复""回环"等表现手法,加以男女声合唱的结尾,强化对"回家"的盼望,对整首音乐也产生了升华的效果。

此外,在2018年,为庆祝改革开放40周年,中央电视台举办《歌声飘过四十年》特别节目,用40首歌曲展现改革开放40年的历程,其中《乡恋》《我的中国心》《天路》《常回家看看》《同桌的你》《弯弯的月亮》《祝你平安》《真的好想

你》等让人耳熟能详的流行歌曲，唤起了40年的美好岁月在观众心中留下的美好回忆。2021年，为庆祝中国共产党成立100周年，《人民日报》推出的"建党百年"主题歌曲《少年》，一时间唱响大江南北，让人感受到100年来中国的历史巨变。此外，张杰演唱的《新征程》和李玉刚演唱的《万疆》等歌曲也广受好评。

(二) 重大活动的宣传

1. 亚运会

1990年9月22日至10月7日在北京举办的第11届亚运会，是新中国成立以来举行的第一次综合性国际体育比赛。从时间上来看，1990年是个极为特殊的年份，是年国内外形势动荡敏感。国外，东欧发生剧变，苏联面临解体，国际舆论哗然；国内，1989年沿海特区建设出现了一系列问题，外界对社会主义以及建设社会主义的路线产生了怀疑。此时此刻，举办好亚运会，将世界的目光转向新中国取得的成果，展现中国人的精神风貌，就显得尤为重要。

为了迎接亚运会，由徐沛东作曲、张藜作词，韦唯、刘欢演唱的《亚洲雄风》无疑是众多亚运歌曲中最为杰出的，也是最具代表性和流传最广的一首。歌曲的旋律舒展开阔、高亢激昂、雄壮并充满活力；歌词采用了拟人、比喻、回环等修辞手法，使得整首音乐更加生动、活泼、奋进，表现了亚洲友好团结、意气风发等人文精神。歌曲立意高远，大气磅礴，是当时难得的一首好音乐。徐沛东说："(这首)歌曲的结构比较单一，语言非常简练，比较容易记，容易上口。我通过作曲的一些技法，使它的和声、复调、音色尽可能地丰富一些。歌曲本身，我个人认为还是主要走一个大众的路线，一种比较时代化的感觉。我用这种方法反映了民众的一种感受、感觉。改革开放走过了10年多之后，确实遇到了一些困难、挫折，或者是一些大家正在思考的东西。这时候需要凝聚全民族的一种力量，来激励我们民族向上的斗志，所以这首歌曲更多的是群众性的一种呼唤、呐喊，一种民族精神的昂扬向上。"从传播效果上来看，虽然，该曲是亚运会的宣传歌曲，但由于它流传广泛，不少人至今还认为其是主题曲。

2. 奥运会

2008年的奥运会对于中国的意义非常重大,历经百年的艰辛曲折,中国首次在全世界全方位地展现自己。奥运会的成功举办,在国际范围得到广泛赞誉,不仅完成了中国人民百年来的夙愿,也让世界更好地了解中国。流行音乐及其新媒体的传播为奥运会的顺利进行和成功谢幕作了巨大贡献。最值得注意的是,北京奥运会首次将新老媒体一起列入奥运会赛事转播体系,成为人类历史首届"网络奥运"。"中央电视台建立了世界上最宽广的奥运转播平台,覆盖了全中国95%以上的新媒体用户,奥运会网络传播取得了空前的成功。奥运会期间,我国网民对奥运会参与度高达86.1%,奥运类站点的访问量和页面流量都创了历史纪录。互联网的主要接触时段与工作时间高度重合,而电视则成为休闲时间的主要接触媒介,互联网和电视形成了用户空间时间交叉换位、传播第一落点第二落点互补关系。"[34]

2018年4月17日,时值奥运会开幕式倒计时100天,组委会发布了由林夕作词、小柯作曲的《北京欢迎你》:

迎接另一个晨曦/带来全新空气/气息改变情味不变/茶香飘满情谊/我家大门常打开/开放怀抱等你/拥抱过就有了默契/你会爱上这里/不管远近都是客人请不用客气/相约好了在一起/我们欢迎你/我家种着万年青/开放每段传奇/为传统的土壤播种/为你留下回忆/陌生熟悉都是客人请不用拘礼/第几次来没关系/有太多话题/北京欢迎你/为你开天辟地/流动中的魅力充满着朝气/北京欢迎你/在太阳下分享呼吸/在黄土地刷新成绩

我家大门常打开/开怀容纳天地/岁月绽放青春笑容/迎接这个日期/天大地大都是朋友请不用客气/画意诗情带笑意/只为等待你/北京欢迎你/像音乐感动你/让我们都加油去超越自己/北京欢迎你/有梦想谁都了不起/有勇气就会有奇迹/北京欢迎你/为你开天辟地/流动中的魅力充满着朝气/北京欢迎你/在太阳下分享呼吸/在黄土地刷新成绩/北京欢迎你/像音乐感动你/让我们都加油去超越自己/北京欢迎你/有梦想谁都了

不起/有勇气就会有奇迹……

歌曲第一句由北京9岁小女孩陈天佳演唱。在2004年的雅典奥运会闭幕式上，陈天佳演唱了《茉莉花》，并用英文发出了"北京欢迎你"的邀请，两届奥运首尾相接，相得益彰。歌曲的MV画面上出现了故宫、天坛、长城、四合院、太极、火锅、拉面、鸟巢、水立方等中国元素，犹如平常百姓向友人介绍北京，既有深厚的历史底蕴，又有浓郁的人文魅力。歌曲中，"采用了极具北京特点的传统歌谣形式，配合民族传统乐器单弦的演奏。尤其是歌曲开头使用的北京人日常的生活中的声音作为非音乐声效更是别有深意，如自行车铃声、大爷吊嗓子、晨练跑步、广播报时等。以上这些中国元素的综合使用，一方面展示了北京传统和现代交相辉映的风采，又能使人感到亲切和朝气"[35]。《北京欢迎你》由中国近百位明星参与演出录制，强大的阵容产生了广泛的社会号召力，歌曲一经推出便在各大媒体频频播放，受众参与度普遍提升。歌词中蕴含的意向性表达内容在不断地反复中得以强化，为迎接奥运、宣传奥运起到了重要的作用。

（三）公益活动的号召

1985年1月，为非洲灾民而举办的募捐义演——"USA for Africa"在洛杉矶成功举办。本次活动吸引了包括迈克尔·杰克逊在内的45名著名歌手参加，他们共同演唱的主题曲We Are The World（《天下一家》，又译《四海一心》）通过卫星向全球160多个国家和地区进行实况转播。活动获得巨大的成功，引起了世界性的关注。受此影响，在罗大佑等人倡议下，蔡琴、费玉清等一众歌手演唱了《明天会更好》，为1986年国际和平年献歌，开创了华语公益歌曲的先河。1986年，"国际和平年音乐会"在香港成功举行。受到以上两个活动的启发，1986年首届全国百名歌星演唱会在北京举行，也成为中国当代流行音乐史上的一件重大事件。

这一系列活动在一定程度上改变了国人对流行音乐的看法，社会普遍公众认为流行音乐不仅可以表现人们的情爱和日常生活，也可以在社会责任、人道主义等宏大叙事中承担重要作用。金兆钧在《光天化日下的流行——亲历

中国流行音乐》一书中评论道:"无论怎样,它不仅在中国流行音乐史上,而且在中国现代音乐史上都具有重要的意义。《让世界充满爱》还提供了一个良好的开端,就是此后相当长的一段时间内,流行音乐的创作一直保持着接触重大社会主题、恢宏阳刚之气的倾向,从而使得它在兴起之初就避免了20世纪30年代流行音乐忽视社会题材的问题。"[36]

在马克思的《1844年经济学哲学手稿》中有这样的关于音乐的观点:"从主体方面来看:只有音乐才能激起人们的音乐感,对于不辨音律的耳朵来说,最美的音乐也毫无意义,音乐对它来说不是对象,因为我的对象只能是我的本质力量的确证,从而,它只能像我的本质力量作为一种主体能力而自为地存在着那样对我来说存在着,因为对我来说,任何一个对象的意义(它只是对那个与它相适应的感觉来说才有意义)都以我的感觉所能感知的程度为限。"[37]按此说法,一首音乐创作完成以后,它就已经客观存在了,但是如果不被人欣赏,或不能被人欣赏,或受众缺乏欣赏的能力,此时这首音乐是没有意义的。流行音乐作为大众文化的形式,其接受面相对比较广泛,号召力强。基于此,继《明天会更好》和《让世界充满爱》后,众多的关注社会公益的流行音乐不断被创作和传播,号召人们对公益事业的关注。

1999年秋天,在贵州马岭河风景区,一架由卷扬机改装的缆车,在没有安全部门许可的情况下私自运营。缆车原本只能容纳9人,最终挤进去27人,严重超载,导致缆绳绷断。缆车瞬间从20多层楼高的高处跌入山谷,一对年轻夫妇在生死攸关的时刻用他们的双手托起两岁半的儿子,儿子获救了,而他们和大多数游客却离开了人世。韩红听闻这件事后,创作了《天亮了》,并两次在3·15晚会上演唱,引起了巨大的反响。

那是一个秋天/风儿那么缠绵/让我想起他们那双无助的眼/就在那美丽风景相伴的地方/我听到一声巨响震彻山谷/就是那个秋天再看不到爸爸的脸/他用他的双肩托起我重生的起点/黑暗中泪水沾满了双眼/不要离开不要伤害/我看到爸爸妈妈就这么走远/留下我在这陌生的人世间/不知道未来还会有什么风险/我想要紧紧抓住他的手/妈妈告诉我希

望还会有/看到太阳出来妈妈笑了/天亮了/这是一个夜晚天上宿星点点/我在梦里看见我的妈妈/一个人在世上要学会坚强/你不要离开不要伤害/我看到爸爸妈妈就这么走远/留下我在这陌生的人世间/我愿为他建造一个美丽的花园/我想要紧紧抓住他的手/妈妈告诉我希望还会有/看到太阳出来/天亮了/我看到爸爸妈妈就这么走远/留下我在这陌生的人世间/我愿为他建造一个美丽的花园/我想要紧紧抓住他的手/妈妈告诉我希望还会有/看到太阳出来/他们笑了/天亮了

这首歌曲充满忧伤,旋律凄美,一经播出,打动了亿万人民的心。歌曲将爱、生命、安全作为主题,伴随着音乐的传播,让人久久难以忘怀,同时也向社会敲响了警钟。

2008年5月12日,中国四川省汶川县发生8.0级特大地震灾害,造成了超过10万平方千米的地区遭到严重破坏。其中受灾极其严重的有10个县市,较为严重的有41个县市,一般严重的有186个县市,死亡人数达69 227人,受伤人数为374 643人,失踪人数有17 923人。在灾难发生的第一时间,全国各地的新闻记者纷纷赶赴灾区,将受灾地区的一手资料通过文字、图片、视频等方式进行全方位报道。在全国媒体积极营造的"信息环境"中,为拯救孩子牺牲的母亲,为保护学生奉献生命的教师,为实施救援奔赴一线的志愿者,为救灾行动不懈努力的战士……这一系列感人的画面汇集成信息流,每一个中国人看了之后都为之感动,激起了强大的爱国心和责任感。由这些声音、图像、文字为源泉而创作的音乐,写下了不朽的篇章,激励人们不断前行。

5月14日,在央视的抗震救灾直播节目中,著名主持人白岩松朗诵了由著名词作者王平久创作的《生死不离》,该节目一经播出就在全国引起强烈的反响。著名作曲家舒楠次日连夜为该词谱了曲,并邀请成龙进行演唱。这首歌成为抗震救灾过程中,最有影响力的歌曲。

生死不离/你的梦落在哪里/想着生活继续/天空失去了美丽/你却等待梦在明天站起/你的呼喊刻在我的血液里生死不离/我数秒等你的消息/相信生命不息/与你祈祷一起呼吸/我看不到你却牵挂在心里/你的目

光是我全部的意义/无论你在哪里/我都要找到你/血脉能创造奇迹/生命是命题/无论你在哪里/我都要找到你/手拉着手/生死不离

生死不离/全世界都被沉寂/痛苦也不哭泣/爱是你的传奇/彩虹在雨后坚强升起/我的努力看到爱的力气/无论你在哪里/我都要找到你/血脉能创造奇迹/大山毅然举起/无论你在哪里/我都要找到你/天裂了/去缝起/你一丝希望是我全部的动力/搭起我的手筑成你回家的路基……

5月16日,全国各大媒体播出了这首歌曲,悲切的歌词、柔情而坚定的旋律直指人心,使得这首歌曲在所有受灾人民、参与救援的军民心中久久回荡。这首歌承载的全国各族人民对汶川灾区"不放弃,不抛弃"的庄严承诺,如此大爱无疆也不断地激励参与抗震救灾的军民砥砺前行。

2008年5月18日,中央电视台举办了"《爱的奉献》——2008宣传文化系统抗震救灾大型募捐活动"。在此次活动中,《爱的奉献》《明天会更好》《相信爱》《但愿人长久》等音乐深深地感动了每一位观众。流行音乐通过大众媒介传播,唤起了人们的实际行动,实现了从地震灾区的信息认知到心理认同再到行为的转变。在4个小时的演出中,共募集到15亿1 400万元人民币善款。

2018年5月7日晚,"爱的牵挂"纪念"5·12"特大地震10周年——中国文联文艺志愿服务团慰问活动在四川省绵阳市九州体育馆举行。两个半小时的演出中,歌手张碧晨表演了由著名作词人陈道斌、作曲人何沐阳创作的主题曲《在你爱的牵挂里》;歌手云朵和平安为大家带来了精彩的歌曲《爱是你我》等。在此场演出中,无论是新创作的歌曲,还是重新演绎的歌曲,都将人们的思绪拉回到了10年前的那场灾难,也带回到10年后的今天,更放飞到若干年后更美好的未来。

二、二元结构文化冲突的调和

改革开放以来,中国社会发生了重大变革,同时也存在着多种社会现象并存的现状。在经济上,表现为城市和农村、西部和东部之间发展不平衡,贫富差距较大等问题;在文化上,则表现为现代文化与传统文化、东方文化与西方

文化之间的碰撞与交融。文化的多元化发展是历史的必然,中国的文化更是如此。在音乐领域中,流行音乐的表现更为明显。

(一) 中西方音乐文化的交融

音乐是人类文化生活中的重要组成部分,它反映人们的思想和社会生活,总体可以分为器乐和声乐两大类。由于地理位置、气候、民族等因素的影响,音乐文化具有典型的地域性的特征,不同区域的音乐文化有共性,也存在差异性。如在西方音乐文化中,大多以大小调体系为基础,以小提琴、长号、小号、钢琴等为主要乐器,演唱的内容大多来源于他们的生活。再如,黑人音乐文化主要来源于非洲音乐体系,它具有黑人所特有的调式特征(例如布鲁斯调式),和西方音乐、中国音乐都有较大的差异,在节奏上具有复合节奏特征,乐器以打击乐为特色,在表演上讲究即兴,歌曲内容以黑人生活为题材[38]。

从流行音乐产生的历史来看,其最早产生于欧美社会,是 19 世纪下半叶,随着录音技术的兴起而发展起来的。在城市化、商业文明和大众文化兴起的 20 世纪,流行音乐逐步走向繁荣,并逐渐成为大众文化中不可或缺的一部分。Popular music 从字面意义上来看是大众的、流行的、通俗的,以一般普通大众为传播对象的音乐。具体来说,流行音乐是一种融合性的音乐,自非洲黑人音乐传到欧洲后,音乐风格和类型出现多样化的发展势头,尤其是美国南北战争以后,黑人的社会地位有所提高,但在很多领域中仍然无法享受和白人同样的社会地位,他们处于社会的底层,受到歧视和不公平的待遇。基于此,黑人通过自身的音乐来表达自身的忧伤、孤独、反抗等精神内容。因此,早期的流行音乐是在以美国为中心的地域范围内逐渐发展起来的,它由布鲁斯、乡村音乐等美国大众音乐作为基础,并派生出多种音乐体系,泛指 Jazz、Rock、Soul、Reggae、Rap、Hip-Hop、Disco、New Age 等二十世纪后兴起的城市化大众音乐。

而在中国传统音乐文化中,以"宫、商、角、徵、羽"五声调式为体系,常用古筝、古琴、竹笛、鼓等民族乐器,演唱内容也大多取材于中国历史文化生活。在 20 世纪初,随着外国在华势力的扩张,上海成为各国文化发展和交流的中心。

当时,主营电影的法国"百代"公司,在上海设立分公司。该公司在经营上较为开放,将欧美音乐积极引入中国,风靡一时。上海的咖啡馆、酒吧等社交场所已经开始通过唱片或现场演出招揽顾客,"百乐门"更有"东方第一乐府"之称。商业条件的成熟,使得上海成为中国乃至亚洲流行音乐中心。黎锦晖等早期音乐人敏锐地看到社会中上层人士对流行音乐的需求,在短时间内创作了100多首流行歌曲,并由上海文明书局出版了16本歌曲集。其率领的"中华歌舞团"赴马来西亚、新加坡、印尼等国家演出的节目中,《毛毛雨》等中国流行歌曲受到了广泛的欢迎。黎锦晖在创作中,将中国民间旋律与西洋探戈等舞曲相结合,配器模仿爵士乐,受到了极大的欢迎,也奠定了中国流行音乐的基本风格。黎锦晖组建的"明月歌舞团"更是中国流行音乐发展史中一个重要的组织团体,不仅培育了中国第一代流行歌星,也培养了中国第一代流行音乐作曲家。他们在其后的活动过程中,将中国的戏曲、民歌、小调等音乐进行改编,并据此进行重新创作,创作了《天涯歌女》《夜上海》《花样年华》等经典歌曲,这也对其后的港台地区流行音乐的发展产生了重要的影响。

改革开放后,西方流行音乐文化不断被引入中国,早期国内的流行音乐也不断被传播,多元因素的诱发下,中国的流行音乐开始蓬勃发展。流行音乐行业机制不断完善,新的格局逐渐打开,一批优秀的音乐人也随之出现。这一时期,流行音乐经历了复苏、成长到发展的过程,在中国流行音乐史上留下了浓重的一笔,为后来流行音乐的繁荣奠定了基础。

1986—1989年,是属于崔健与"西北风"的时代。在北京举行的《让世界充满爱》的大型流行音乐演唱会,对中国的流行音乐具有里程碑的意义。这场演唱会不仅结束了大众对流行音乐社会功能的长期争论,同时也将流行音乐的创作推向了更为宏大的视角。演唱会同名主题曲《让世界充满爱》,由郭峰作曲,陈哲、刘小林、王健、郭峰、孙铭作词,100多位流行歌手共同演唱。该作品结构清晰、歌词简练,表达了人们对世界和平的渴望与憧憬,独唱、领唱、重唱、齐唱、合唱并用,气势磅礴,情感浓厚,在中国流行音乐史上留下了浓重的一笔。在同一场演唱会中,由崔健、王迪、刘元、梁和平等人共同组建的乐队也向观众表演了中国内地摇滚乐的开山之作《一无所有》《不是我不明白》。普遍

认为这两首歌是中国摇滚乐诞生的标志。尤其是《一无所有》首次用"我"代替"我们",开启了用自我的视角审视和反思社会的方式,在音乐界、文学界、哲学界引起了强烈的反响。1987年,被誉为中国式摇滚风格的"西北风"开始逐渐兴起,由程琳演唱的《信天游》唱响全国。此后,《黄土高坡》《我热恋的故乡》《十五的月亮十六圆》《山沟沟》《认识你的时候》等"西北风"民歌成为一个时期的热门歌曲。姜文、刘欢、范琳琳等人演唱的影视《红高粱》《雪城》《便衣警察》《篱笆·女人和狗》等的插曲,形成"西北风"的强力"风心"。"西北风"歌曲将中国西北民歌与欧美流行音乐创作方法相融合,并配以架子鼓、电吉他、唢呐等东西方乐器,具有较强的创造力和个性化色彩,在当时的流行乐坛中独树一帜。

20世纪90年代,中西方音乐元素融合进入一个新的高度,而且势头越来越猛,呈现出多元音乐风格交错发展的格局。经过10多年的发展,听众的音乐审美开始有了多元化的倾向。20世纪90年代初期,流行开始出现分众传播的现象,在不同的人群中,音乐接受的风格逐渐区分。"初中生是放弃内地,直奔港台(地区);而高中生就是放弃港台(地区),直奔欧美;大学生则是自然而然地热衷于摇滚。"[39]20世纪90年代中期,伴随着计划经济向市场经济的转型,中国社会进一步对外开放,社会各领域面临着深层次的变革,中国的音乐文化也从单一模式向多元化模式发展。尤其是在信息传播技术日益发展的环境下,欧美、中国港台地区流行音乐以更大规模、更高频率涌入内地,对内地市场产生了强烈冲击。社会变革引发的社会思潮的变化,也体现在流行音乐的创作过程中,把竞争与生存、生活与游戏、他乡与故乡、理想与现实等社会转型时期的复杂的社会心态表现得淋漓尽致。总体而言,20世纪90年代的流行音乐,在情感表达上更加多元,个人的情感得以真实地呈现,人们通过流行音乐表达了对流逝时光的怀念,对现实生活的刻画,对未来世界的向往;音乐风格更加多样,从创作上来看,以新民歌、摇滚乐、抒情乐为主线,各种音乐风格相互交融,表现出多样化的流行音乐魅力;传播媒介更加立体,流行音乐的发展和媒介技术具有天然的联系性,卡拉OK、磁带、CD、广播、有线电视、互联网等媒介技术的进一步成熟,使流行音乐的传播范围得到了空前的扩大,大众的音

乐参与性明显增强。

进入新世纪以来,随着大众传播技术的日益发展,音乐文化传播的范围更广、速度更快、信息更多,这不仅表现在声乐界,器乐界也是如此。外来流行音乐已被社会普遍接受,这也促使我国流行音乐进行新的变革,音乐创作、受众需求、传播媒介呈现出更加多元化的发展趋势,尤其是网络技术的应用,成为推动音乐创作、传播的主要动力。数字技术和网络技术的应用,使得流行音乐更具渗透式的发展,无数草根歌手通过网络施展自身的音乐才华,一批炙手可热的网络流行音乐相继出现。从《老鼠爱大米》到《丁香花》,再到刀郎翻唱的音乐,以及后来各平台推出的数字专辑,使网络音乐/数字音乐对传统的流行音乐产业产生了较强的替代性作用。

从流行音乐的引进、生产、再生产、传播与接受来看,对于中国民族音乐文化需要有准确的定位和正确的认识,在正确对待传统的基础上积极吸收外来音乐文化的精髓,才能更好地发展我国音乐文化。换句话说,中西方文化交融与碰撞之际,文化的相对主义、绝对主义和民粹主义都不是理性的选择。我国音乐文化的发展离不开人类文明的共同成果,只有坚持扬长避短、批判继承的观念,以世界为展示舞台,创造新的既有民族传统精神又能融于世界文化潮流的音乐文化,才能使中国的音乐文化更好地屹立于世界之林。

(二) 传统与现代音乐文化的融合

近代以来,中国传统文化和西方现代文化之间的碰撞和融合大致经历了五个阶段。改良维新阶段(1840—1919年):通过洋务运动等自救运动对中国各领域进行改良与变革。救亡图存阶段(1919—1949年):向西方学习,以求自强独立。观念对峙阶段(1949—1978年):社会主义和资本主义文化之间的激烈冲突阶段。经济机制借鉴阶段(1978年—20世纪末):进行改革开放,发展市场经济,提升经济实力。和谐发展阶段(21世纪):中西方之间取长补短,形成协同效应。这些阶段性的文化博弈对音乐文化的演进具有深远的意义。中国流行音乐在发展之初便受到欧美国家的影响,并在各种文化碰撞中不断推陈出新。尤其是20世纪80年代以来,得益于改革开放,港台地区流行音乐

和欧美流行音乐接踵而来，一时间，大有铺天盖地之势。在传统与现代的争论中，人们逐渐有了清晰的认识。从本质上来看，流行音乐是年轻人的音乐形式。这并不是指年轻人在经济上的独立，而是流行音乐由于能与年轻人的青春活力形成共鸣，更能真实地展示大众生活。

在流行音乐的发展过程中，传统文化的身影也从未缺席。传统文化犹如一座蕴藏着无尽宝藏的宝库，为流行音乐的创作提供了丰富的灵感源泉。许多流行音乐作品中融入了传统的民族乐器，如二胡、古筝、琵琶等。这些古老的乐器以其独特的音色和韵味，为流行音乐增添了一份深沉的文化底蕴。例如，周杰伦的《青花瓷》中，悠扬的古筝旋律与现代的流行节奏完美融合，营造出一种古典与现代交织的美感。歌曲中的歌词也充满了传统文化的意象，如"天青色等烟雨，而我在等你"，将中国青花瓷的文化魅力演绎得淋漓尽致。

传统文化中的诗词、典故、民间故事等也常常成为流行音乐的创作素材。这些经典的文化元素经过现代音乐人的重新诠释，焕发出新的生命力。霍尊演唱的《卷珠帘》以其空灵的唱腔和优美的歌词，展现了中国古典诗词的魅力。歌曲中的"画栋朝飞南浦云，珠帘暮卷西山雨"等词句，源自唐代诗人王勃的《滕王阁》中的诗句，将传统文化与现代音乐巧妙地结合在一起。

流行音乐中传统文化与现代文化的碰撞，不仅丰富了音乐的表现形式，也促进了文化的传承与发展。一方面，流行音乐通过对传统文化的借鉴和创新，让更多的人了解和喜爱传统文化。年轻一代在欣赏流行音乐的同时，也能感受到传统文化的博大精深，从而增强对民族文化的认同感和自豪感。另一方面，传统文化为流行音乐提供了深厚的文化底蕴和独特的艺术魅力，使其在激烈的市场竞争中脱颖而出。这种碰撞使得流行音乐不仅仅是一种娱乐方式，更是一种文化载体，承载着人们对美好生活的向往，促进传统文化的传承与创新。

流行音乐中传统文化与现代文化的碰撞是一个充满活力和创造力的过程。音乐创作和物质生产不同，它是精神文化的生产，音乐和民族传统、生活环境、生产方式、生活方式、语言习惯、宗教信仰、哲学思维等紧密联系在一起，

形成独特文化特征。中国传统音乐文化具有数千年的发展历史,形成了相对稳定的艺术风格、艺术体系和审美标准。社会的变革和传统音乐的嬗变,形成了当今中国传统音乐延续和中西音乐结合的并存的现实。中国传统音乐与西方现代音乐的碰撞与交融,拓展了中国流行音乐的发展路径。

(三) 中国流行音乐文化的自觉

在中国流行音乐发展的历程中,我们积极地试图从模仿走向原创,从而探寻中国流行音乐的自我发展道路。就现状而言,中国流行音乐文化的发展事实上是从自发走向自觉的过程。改革开放以后,流行音乐从旋律创作、唱法、配器等领域有一段很长模仿时期,也培育了一大批创作者、表演者和观众。但从整体而言,这一段时间的翻唱和口水歌相对较多,优秀的音乐作品较少。随着时间的推移,一批音乐人开始探寻中国摇滚乐及流行音乐发展的新思路,开始具有本土化音乐的创作意识。摇滚乐有崔健、黑豹、唐朝等,在随后刮起的"西北风"更是值得关注。

如前所述的"让世界充满爱"演唱会中,给观众留下深刻记忆的当数崔健及他所演唱的《一无所有》。相比于正式着装的其他歌手,崔健头戴红五星帽,裤腿一脚高一脚低(有人说是有意为之,有人说是无心之作),"糟乱"地呐喊着:

> 我曾经问个不休/你何时跟我走/可你却总是笑我/一无所有……你何时跟我走/噢……你何时跟我走/脚下的地在走/身边的水在流/可你却总是笑我/一无所有……

在一片欢呼中,中国内地的第一位摇滚歌星诞生了。

单从歌词的角度来说,《一无所有》应该属于情歌,但在当时的社会话语环境下,它所包含的内容又十分丰富。《一无所有》给观众带来了耳目一新的视听感受和情绪震撼,20世纪80年代中国年轻人的迷惘困惑以及对精神自由的追求,则是这首歌曲能够引起人们共鸣的根本原因。[40]

从歌曲创作上来说,《一无所有》是创作上的一个突破,它将中国传统音乐与欧美摇滚乐进行了有机的结合,从而产生了更强的张力。在配器上,该曲将

爵士鼓、电声键盘和中国民乐器进行有机融合,各展风采。在节奏上采用摇滚节奏,强调强弱节拍,富有冲击力和律动感。演唱上,以崔健为代表的摇滚彻底颠覆了原来的审美观念,从对歌唱的"壮美—柔美"的古典美学形式直接来到了表达的随意性,不加修饰的嘶哑的呐喊,更是拓宽了中国内地声乐的发展道路。[41]

经过近10年的发展,内地的流行音乐虽然取得了一定的成绩,形成了一些经典的作品,但还是难以和港台地区流行音乐相抗衡。内地流行音乐能够和港台地区流行音乐一较高低的转折点,应当是在"西北风"时期了。"西北风"作品以北方黄土高原地区民歌为主要创作元素,具有传统音乐注重旋律线的特点,加以流行音乐的节奏和电声配器,采用西北粗犷、豪放的喊嗓演唱,运腔上也借鉴了西北的民歌和戏曲的风味。[42]自此开始出现了《信天游》(解承强曲,刘志文、侯德健词)、《黄土高坡》(苏越曲、陈哲词)、《我热恋的故乡》(徐沛东曲、孟广征词)等一批豪放型的音乐相继问世,这与柔情和甜腻的港台地区流行音乐形成了鲜明的对比。

"西北风"充满着对当时社会的反思和批判,是对文化思潮的反映,切合了当时人们的社会心理而被广为传唱。黄色文明是中华文化的根,"西北风"立意于黄土高坡,取材于黄土高坡上的信天游,根植于人们心中热恋的故乡。如,电影《红高粱》中极富西北风味的歌曲《妹妹你大胆地往前走》《酒神曲》《颠轿歌》等,歌曲中浓烈乡土气息让人找到了久违的文化认同。《我热恋的故乡》是一首极具反思色彩的歌曲,其第一句"我的故乡并不美,低矮的草房,苦涩的井水……"打翻了从"那十年"("文革")持续到"这十年"(改革开放)的盲目自尊。[43]"西北风"的流行也使得杭天琪、田震、范琳琳、刘欢、王虹等一批内地歌手崭露头角。他们的音乐已经较为自觉而又成熟地将中国传统音乐文化进行了包装,有意识地与其他外来音乐进行竞争,并取得了非凡的成绩。

进入新世纪以后,"中国风"音乐风云突起,再一次将文化自觉推向高潮。"中国风"这个概念,简言之是指能体现中国文化的音乐类型。一般而言,"中国风"音乐应具有"三古三新"六大条件,即一种有古辞赋、古文化、古旋律、新唱法、新编曲、新概念相结合的音乐风格,歌曲中使用流行唱法和编曲技巧来提

升歌曲的表现力和吸引力,同时将怀旧的中国文化背景与现代节奏相结合,在产生含蓄、忧愁、优雅、轻快等曲风之时,可体现中国传统文化的内涵。"中国风"歌曲自《东风破》而被人周知,这首音乐作品中,中国传统乐器古筝的淙淙之声和现代 Hip-hop、R&B 的动感节奏浑然一体,并融合仿古诗词意境的歌词,在形成动听旋律的同时,给人以无限凄美之感,因而被认为是"第一首在词、曲、编配上最为完整的中国风歌曲代表作"[44]。在网络媒介发达的今天,各种音乐文化如潮水般涌入国内,伴随着商业活动的推动,人们对音乐的选择已经眼花缭乱,"中国风"的兴起,一方面唤起了受众内心深处的复古情结和诗意情怀,另一方面也为中国文化回归和创新提供了新的视角。无论是在中国传统音乐中加入现代元素,还是在流行音乐中引入古典文化,这一阵阵从不同方向吹来的"中国风",其实都意在引导国人关注中国传统文化和悠久历史,同时培养和激发中华民族的想象力和创造力。[45]流行音乐文化的自觉,是中国流行音乐史上的一件大事,它标志着中国流行音乐在发展的过程中进行了有效突围,能在本土文化和外来文化、传统文化和现代文化之间找到切合点,有了较为明确的发展路径。

三、受众对音乐的"使用与满足"

"使用与满足"理论产生于 20 世纪 30—40 年代。从研究脉络上来看,"使用与满足"理论大致经历了"传统"和"现代"两个阶段。"传统"阶段主要围绕受众对广播、报纸的选择、接触和所受影响来展开。比如:洛克菲勒基金会赞助的全美广播内容分析和受众统计,针对奥逊·威尔斯的广播剧《火星人入侵地球》引起的恐慌事件的研究,以及赫佐格撰写的被称为"历史性的论文"——《我们对白天连续节目的听众究竟知道什么》等。"现代"阶段,主要出现在第二次世界大战后,涉及的内容也更加广泛,主要包括报纸、电影、舞台剧、电视、音乐会等大众传播的内容与受众之间的关系。这一阶段的研究方向性更明确,并以"使用与满足"为专有名词,形成了较为系统的研究范式,施拉姆、伯格纳、卡茨、格威奇等一批卓越的研究者参与其中,使得该理论有了较大的进步。

音乐是大众传播的主要信息之一,它和受众之间保持着密切的接触。音乐经由大众传播媒介到达受众,并在受众中产生视听感受,也使受众得到了不同程度的满足,主要表现在音乐生活的娱乐性、音乐接受的自主性和传播主体的个体化等方面。

(一) 音乐生活的娱乐性

音乐在传播的过程中有着多种社会功能,主要有:教育功能,通过音乐及音乐教育来改变人的思想,提升人的综合素质;商业功能,以音乐为商品进行交易和交换实现经济价值;表达功能,通过音乐信息来表达传播主体的思想和意图;娱乐功能,提供给受众休闲娱乐,以放松受众心情,缓解社会压力;医疗功能,通过音乐的类型、节奏的选择来治疗或缓解患者的生理/心理疾病;象征功能,以具体的音乐来表达某种抽象的思维,如宗教、信仰、宗族等。

美国罗伯特·布鲁斯等学者曾指出:"一首流行歌曲与一首标准的或严肃的歌曲的主要差异在于:一首流行歌曲的旋律是在某一特定的机制或结构形态中构筑起来的,而一首标准歌曲的诗或歌词没有结构上的限制,它不必追随某一固定机制或形态,可以自由解释歌词的意义与情感,换句话说,流行歌曲是'约定俗成'的,而标准歌曲允许作曲家更自由地进行想象与阐释。"[46]流行音乐从内容到形式"抹平了高雅文化的深度,使过去那些极端个人化的、神秘幽玄的、形而上的、依靠丰富的知识、特殊的感悟和相当长的时间才能领会到的东西一下子变成人人能懂、可感可知的东西,它使审美又回到生活,使粗糙的生活变得光滑,美与生活的距离缩短了"[47]。由此可见,流行音乐是现代文化的产物,它与城市文化的形成密切相关,具有艺术性、文化性、商业性三重属性,是一种消费文化,也是都市文化、流行文化和青少年亚文化的集中体现。

在众多的社会功能中,流行音乐和其他音乐类型不同,它的娱乐功能显得较为突出,也是受众接受流行音乐的主要原因。笔者曾以江苏省的不同城市的居民为研究对象,采用分层抽样的方法选取了南京、无锡、苏州、扬州、盐城、连云港等12个城市居民,共发放问卷420份,收回有效问卷384份,有效回收

率为91.40%,调查对象兼顾了性别、年龄、职业、文化程度等相关因素。

在调查城市居民对音乐"使用与满足"时,发现受众对音乐的喜爱具有普遍性,但接受的动机有明显的差异性。表3-1中数据显示了城市居民音乐消费的目的,其中在主要目的中,排在前两位的分别是缓解压力、放松心情和娱乐消遣,各占34.40%和34.10%;排在第三位的为艺术享受,占到了16.40%。从次要目的上来看,排在前三位的分别是缓解压力、放松心情,娱乐消遣,艺术享受,各占25.30%、23.20%、18.50%。从再次要目的来看,排在前三位的分别为缓解压力、放松心情,消磨时间,娱乐消遣,各占21.40%、20.30%和15.90%。综上所述,受城市工作、生活、学习的压力的影响,居民对音乐的需求主要集中在娱乐消遣、缓解压力、放松心情等方面。此外,受欣赏水平、艺术教育等制约,在艺术享受、获得音乐知识与资讯等方面所占的比例相对较少。这也从侧面解释了在当今社会流行音乐会被大多数人接受,而西方古典音乐和中国传统音乐所占市场份额较少的原因。

表3-1 城市居民消费音乐的目的

	主要目的	次要目的	再次要目的
娱乐消遣	34.10%	23.20%	15.90%
消磨时间	5.50%	18.20%	20.30%
艺术享受	16.40%	18.50%	13.80%
获得音乐知识	1.80%	3.60%	5.20%
获得音乐资讯	0.50%	3.10%	5.70%
做其他事情的背景	6.30%	7.80%	15.40%
缓解压力、放松心情	34.40%	25.30%	21.40%
其他	1.00%	0.30%	2.30%

(二) 音乐接受的自主性

网络社会的出现,表现了"人的无机身体"已经扩大到历史上任何时候都不可比拟的领域中,表明了人创造了一个能满足他所需要的新空间、新社会。为此,网络社会充分反映了人的本性——主体性的存在。[48]在传统大众传播

时代,广播、留声机、录音机、CD、DVD等媒介的传播模式是受众被动地接受大众传媒所传递的内容,自主性相对比较差,而在以网络为主体的新媒体时代,受众的主体性有了极大的提升。自主性是受众主体性研究的根本性内容。自主性表现在受众接受信息过程中,从意识到行为可以做到自我选择、自我控制等状态,主要表现为自主意识和自主行为两个方面。

自主意识,是自我做主的一种心理状态,它是一种积极的认知;自主行为,是自我选择、决定行为的一种行为模式。自主性行为在网络音乐传播中占有支配性的地位,它打破了传统媒体"议程设置""子弹论""拷贝支配"所具有的强迫性功能。在网络兴起的时代,盲目的购买、消费音乐产品的行为逐渐减少,受众在自主性的支配下,可以自由地决定自己的意识和行为。网络技术使音乐受众在音乐信息的选择上具有较大的自主性,受众可以根据自身的需要选择媒介、产品,并能够及时地进行双向性的交流与互动。

(三) 音乐活动的参与性

由于流行音乐大众化的特性,它在诞生之初就和普通大众的音乐生活息息相关,也积极吸引他们参与其中。所谓音乐参与,是指受众对于音乐行为不局限于简单地接受,还更深入地参与到音乐表演、音乐创作、音乐传播、音乐评论等环节。当然,音乐生活的参与从程度上来看,可以分为一般性参与和深度性参与。

所谓一般性参与,是指通过音乐表演、音乐传播等行为参与到音乐生活中去。就声乐而言,流行音乐绝大多数的歌曲都能适合一般受众演唱。因此,它们具有较强的"意动性",即要求接受需要采取一定的行动才能完成意指的过程。歌曲流传不停留于听和欣赏,受众通过自己或他人的传唱,将歌曲进一步地推入社会。此时,受众又成为新的表演者,达到一定规模后,形成社会性传唱。也就是让歌曲实现不是到听者为止,而是要不断地"翻唱"下去。不仅如此,受众还可以通过舞蹈的编排,将音乐的旋律和身体的律动加以协调,此时又对音乐的视觉化表达有了新的阐释。受众在这一系列的活动中使歌曲真正实现了"在场"。

深度性参与，是指受众通过音乐创作、改编、评论等行为参与到音乐生活中去的行为。在传统媒体时代，音乐生产者主要是指专业地从事音乐创作、包装、流通的少部分组织和群体，传统媒体传播是传播者影响受众的模式。进入新世纪以后，网络成为主流传播平台，颠覆了传统的大众传媒的"霸权"时代。每个个体都可以成为音乐的接受者、制作者和传播者的综合体，有些学者把这种现象称之为网络传播的"去中心化"现象。正如麦奎尔曾经说过："传播是基本权利，那么权利的拥有和实践就必须建立在平等和多元化的基础上，特别是既有结构的弱势者其权力更应该受到尊重，让人民得以参与媒介的运作。"[49]网络使一批没有经过严格训练的音乐爱好者，凭借着天赋、努力、热情创作了一大批歌曲，这些歌曲经过时间和网民们的"检验"之后开始被传唱，有些人更是凭借网络成为专业音乐人。不仅如此，受众还拥有强大的评论工具，他们可以通过微博、微信的网络评论等功能，发表对音乐的理解，并坦承他们的观点，使其在"相对自由的市场"里形成观点之间碰撞，迸发新的火花。

值得注意的是，随着 APP 的广泛应用，受众音乐生活的参与方式又呈现出多样性的发展趋势。集创作、表演、资讯、租赁、沟通、评论等功能为一体的 APP 正将受众的音乐生活朝向更为积极的方向去发展，也使得受众的音乐生活参与性越来越深入。

四、音乐商业经济的兴起

音乐商业的形成，一方面可以使音乐人以音乐创作、传播活动作为主要收入来源；另一方面也为社会经济发展提供新的领域。在古典音乐中，具有崇高地位的巴赫，"终生都以极大的热情追求金钱"[50]。同样，商业化对海顿、贝多芬、莫扎特等音乐家的生活与创作也起着非常重要的作用。近现代以来，各种新兴的媒介技术不断应用于音乐产业领域，对音乐商业的形态和模式的发展产生了极大的促进作用。2023 年，我国音乐及其相邻产业的经济规模达 4 695.62 亿元。从历史的数据分析，整个产业结构趋于合理，产业模式不断创新，产业规模持续增长。

(一) 传统音乐产业时代

从音乐产业正式形成以来,我们习惯把数字时代以前的音乐产业称之为传统音乐产业。改革开放以来,随着文化的逐步繁荣,唱片业也有了迅猛的发展,已经形成了制作、出版、复制、进出口和发行等种类齐全的产业链体系。经过一段时间的发展,产业规模不断扩大,产业结构不断优化,尤其是通过市场监管力度的不断增强,市场秩序不断完善,知识产权保护不断深入人心,已经完成了多层次、全方位、跨行业的调整与整合,资源利用率极大提升。

自从1994年中国音像协会成立以来,音像产业发展速度明显加快,先后出现了两次高潮:一次是在1997年,另一次是在2003年。音像业的整体资产规模、发行品种、发行数量、产业总值都有了长足发展,综合实力显著提升。但是这一段时间的发展也不是一帆风顺的,也经历了数次跌宕起伏。1997年,音像业发行总额达到18.4亿元,发行品种达到2.25万种,发行数量达1.99亿盘。1998年,发行总额仅为12.48亿元。1999年,发行总额稳中有降,为12.37亿元。2000年则上升到14.20亿元。在这期间,大约有50%的音像企业处于亏损状态。2001年以后音像业的产值有所提升,该年发行总额达到18.04亿元。2002年更是突破20亿大关,达到23.68亿元。2003年又攀升至27.55亿元。[51] 2003年以后,音像产业明显受到盗版和网络的双重冲击,产业发展受到严峻的挑战,产业规模不断下滑,产业模式调整势在必行。

时间推移到10年后的2013年,时任太合麦田音乐掌门人的宋柯甚至发出了"唱片已死"的论断。此言一出,顿时惊起千层浪:难道已有百年历史的传统音乐产业就此消亡? 当然,宋柯的"唱片已死"不像有些人解读的"音乐已死""音乐产业已死"。新技术的出现必然会对原有技术的产业模式产生颠覆性的影响,这一点在其他任何一个产业领域中已经得到验证。"唱片已死"宣告的是以"唱片"为媒介和产品形式的音乐商品已经不再符合市场的需求,其盈利的空间也会变得越来越狭窄。在以网络为中心的新媒体的今天,唱片行业必须有壮士断腕的决心,勇敢地和昨天说再见,这样才会有更好的发展。否则"诺基亚""柯达"等其他行业的案例,必将在音乐产业中得以重现(参考图3-1)。

2023年音乐图书与音像出版产业统计口径内总体规模为12.15亿元,同

比增长 7.38%。其中,音乐图书类产业规模为 9.53 亿元,同比增长 10.68%;音像出版产业规模为 2.62 亿元,同比下降 3.3%。根据以上数据,传统的音乐与图书出版产业在音乐产业中的占比仅为 0.26%,产业转型势在必行。在新的形势挑战下,传统音乐产业正转向数字化、融合化、多元化的发展方向。其中黑胶唱片是传统音乐产业的代表,不仅产值连续上升,而且在业态创新手段上也层出不穷,逐渐形成了"黑胶+公共空间""黑胶+游戏""黑胶+时尚生活""黑胶+独立厂牌"等多业态发展模式(参考表 3-2)。

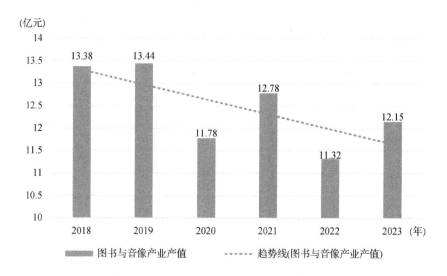

图 3-1　2018—2023 年我国图书与音像产业产值及趋势

表 3-2　2023 年我国音乐产业总值

行业类别	细分行业	产业规模/亿元	同比增长
核心层	音乐图书与音像	12.15	7.33%
	音乐演出	264.19	122.33%
	音乐版权经纪与管理	10.13	16.17%
	数字音乐	893.45	4.90%
关联层	乐器	192.69	−12.35%
	音乐教育培训	1616.70	14.61%
	专业音响	975.17	8.04%

(续表)

行业类别	细分行业	产业规模/亿元	同比增长
拓展层	广播电视音乐	82.70	−16.83%
	卡拉OK	640.06	4.30%
	影视、动漫、游戏音乐	8.38	35.16%
合计		4 695.62	10.75%

(二) 数字音乐产业时代

进入新世纪以后,数字音乐逐渐步入音乐产业的中心。数字音乐是当今传媒、娱乐、信息、文化等产业共同关注的焦点。广义上的数字音乐是指通过数字进行生产、存储、传播、消费的音乐作品,它不仅包括在线音乐、无线音乐等这些非物质形态的音乐,还包括CD、VCD等这些物质形态的音乐;狭义上的数字音乐是指通过数字进行生产、存储并通过有线或无线方式进行传播、消费的非物质形态的音乐。在此主要讨论的是狭义的数字音乐。从产业经济学的角度来看,数字音乐产业是从事数字音乐生产、传播、销售服务的企业及其经营活动的集合,是传统音乐产业和现代信息、网络技术产业融合的产物(图3-2)。

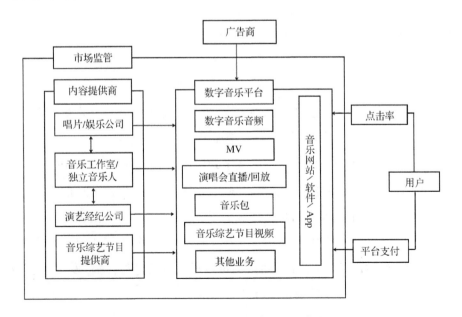

图 3-2 我国数字音乐产业链示意图

从技术的角度来看,数字音乐是音乐内容通过数字化处理后的产物,由于技术因素的影响,数字音乐在物理和经济方面都和传统有形产品具有较大差异。其物理特征主要表现在以下几个方面:

① 非消耗性。数字音乐充分利用了现代计算机网络技术和数字技术,采用标准化信息编码将传统内容进行数字化处理。在反复存储、复制、传播、消费等活动过程中,不会由于时间和空间的转移而产生物理性质上的变化,这是数字音乐产品和其他物质形态的商品不一样的地方。

② 易复制性。数字音乐的最大价值之一就是可复制性,它是决定数字音乐产业特征的重要因素。数字音乐可以很便捷地从网络上下载,然后可以无限量地被复制。对于生产商而言,只要完成了前期制作,产品的再生产已不再需要增加太多的投入。但同时,带来的问题就是数字音乐侵权成本几乎为零。

③ 易改变性。由于采用数字化方式进行生产,数字音乐的使用者可以通过数字分离技术打破原产品的组成结构,并可根据需求方的要求,进行定制化或个性化的再生产,生产方并不能完全、有效地控制音乐作品的完整性。因此,由数字格式生产、存储、传播的音乐作品可以随时改变,包括分解、重构、整合等,这也是网络时代数字音乐作品容易被恶搞的一个重要原因。

④ 存储的便利性。随着数字技术的日益发展,可供存储数字音乐的载体也越来越丰富,并呈现出大容量、小型化、多功能化和易便携性等特征。大量的数字音乐可以很容易地被存储在有形的物质载体或者虚拟的网络数据库中,用户可以随时随地使用数字音乐,增加了使用的便利性。

⑤ 速度优势。得益于现代网络技术的发展,数字音乐可以利用网络为传播渠道,并可完全突破时空的限制,在较短的时间内向全球任何角落进行传输、处理和交换。相对于传统的传播模式,数字音乐的传播和反馈可以同步进行,这是以往任何一个时代都无法比拟的。同时,它还打破了传统音乐产品一元化的传播(发行)模式,即任何用户均可以通过网络进行传播(发行)数字音乐作品,传播(发行)主体呈现出多元化的趋势。

⑥ 互补性。由于大多数数字音乐以无形的数字格式而存在,它们必须和

相应的数字硬件产品相配合才能共同发挥作用,从而给消费者带来效用。例如,一首 MP3 格式的音乐,如果要欣赏它,就必须有诸如平板电脑、电脑、手机等电子信息产品的支持。因此,数字音乐产业的发展从一定程度上来讲,还要依赖于电子信息产品的更新换代,数字硬件视听产品对产业发展的影响较大。

由于物理性质的变化,数字音乐也具有以下几点经济特征:

① 公共性。数字音乐具有典型的公共物品的特征。当某个商品在被消费时,一个消费者对它的使用,并不会影响其他消费者的使用,在这种情况下,我们称之为"公共性",这也是数字音乐非排他性和非竞争性的表现。虽然可以通过版权保护在理论上解决"公共性"所引发的非排他性困难,但是受到数字音乐特征的影响,事实上,权利人的财产权保护仍旧面临着极大的挑战。就目前而言,数字音乐的版权保护问题仍是世界性的难题。

② 外部性。传统经济学的外部性是从一般均衡的角度来看的,参与经济活动的主体之间的经济行为受到"价值规律"的影响而相互影响和制约。当经济现象中无法通过市场对称来反映影响程度的时候,这时就可以认定市场中存在外部性。数字音乐产业的外部性属于网络外部性,所谓网络外部性,简言之就是产品的总价值随着用户规模的扩大而不断增大,新进入的用户会对老用户产生价值增加的影响,遵循了"梅特卡法法则"。

③ 高附加值。高附加值性是指在产品的原有价值基础上,通过生产过程中的有效劳动能新创造价值,即附加在产品原有价值上的新价值。这种附加价值包括通过企业内部生产活动创造的生产附加值和通过市场战略在流通领域创造的流通附加值。优秀的数字音乐作品不仅可以在单一的付费下载中获得较好的商业收益,它还可以在电信增值、广告投放、会员订阅、衍生品开发等领域获取更大的经济效益。

④ 易贬值性。由于数字音乐的公共性特征,在生产和消费领域中可以被不同的经济主体使用,而不会相互影响彼此的效益,同时它的物理特征也未发生任何的改变。数字音乐的这种特征可以带给所有者和全社会各种经济主体极大的效益,也使其有效定价陷入两难境地。[52]另外,由于公共性引发的数字音乐版权保护的困境,盗版的猖獗使数字音乐产品的原创性并不能获得永久

性的优势,一旦产品被大规模非法地复制,原产品的价值就会随之下跌。从市场竞争的角度来看,数字音乐的市场竞争力不仅来源于其生产制作成本的高低,更为重要的是,产品的内容创新和对大规模客户的吸引已成为其在市场中获胜的关键性因素。

⑤ 高固定成本,低边际成本。数字音乐的可复制性,使其在进行网络分销的时候,可以以较低的成本进行再生产。因此,数字音乐呈现出高固定成本、低边际成本的成本结构,即一份制作高昂的数字音乐在被生产出来以后,拷贝一份和拷贝若干份的再生产成本相差无几甚至几乎为零。更具体地来说:数字音乐生产的固定成本绝大部分是沉没成本,即这一成本不仅是固定的,而且在短期内难以变动,如果出现停产或市场反应不佳等现象则无法收回,其中包括第一份数字音乐的生产成本、营销和促销成本以及版权费用等[53]。从另一个角度来看,数字音乐的再生产不会受到资源、劳动力等生产要素的制约,可以进行大规模生产,并可形成规模经济,即生产得越多,单位产品的成本就越低。

数字音乐需要高额的前期投入,产品初始的开发成本投入要比其他成本要大很多,而相比之下,营销成本则较低。为更清楚地分析数字音乐的成本构成,设 q 为数字音乐的用户总数量;Φ 为数字音乐的开发、测试与调试成本,即先期投入成本,主要用于固定支出类的工资、场地租金、道具、设备以及其他类型的沉没成本;μ 为营销成本,包括数字音乐网络分销成本以及其他附属宣传、广告费用。

如将平均成本定义为单位产品的总成本,用 $TC(q)$ 表示总成本函数。那么,数字音乐的总成本函数可以表示为:

$$TC(q) = \Phi + \mu q \tag{3-1}$$

数字音乐的平均成本则为:

$$AC(q) = \frac{TC(q)}{q} \tag{3-2}$$

边际成本为每增加一个单位产量时的生产成本变动:

$$MC(q) = \frac{\Delta TC(q)}{\Delta q} \qquad (3-3)$$

由公式 3-1 和 3-2 可得数字音乐的平均成本为：

$$AC(q) = \frac{\Phi}{q} + \mu \qquad (3-4)$$

由公式 3-1 和 3-3 可得数字音乐的边际成本为：

$$MC(q) = \mu \qquad (3-5)$$

根据总成本公式 3-1、平均成本公式 3-4 以及生产边际成本 3-5 绘制的数字音乐总成本曲线(图 3-3)和生产平均成本、边际成本曲线(图 3-4)。

图 3-3　数字内容产品的总成本函数图

图 3-4　数字内容产品的平均成本和边际成本曲线

图 3-4 是由数字内容产品的总成本曲线推导出来的平均成本、边际成本曲线,假设任何产品都有价格 $P=P_0$,同时也存在一个最小销售水平 q_0。由此可见,任何 $q > q_0$ 的销售水平都会给企业带来利润;相反,任何 $q < q_0$ 的销售

水平都将使企业遭受亏损。

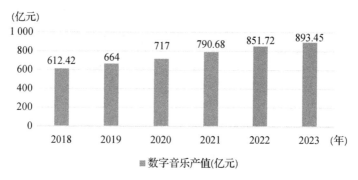

图 3-5　2018—2023 年我国数字音乐产值明细

(数据来源:《2024 中国音乐产业发展总报告》)

《2024 中国音乐产业年度发展总报告》数据显示:近年来,我国数字音乐产业总值稳定增长,从 2018 年 612.42 亿元增长到 2023 年 893.45 亿元(参见图 3-5)。

(三)"互联网+"音乐产业时代

2014 年以后,数字音乐产业发展到一个新的阶段,随着"互联网+"的兴起,数字音乐产业的市场秩序逐步规范,技术手段日益升级,用户需求不断增长,服务体系持续优化,为数字音乐产业的进一步发展奠定了基础。"互联网+",是采用云计算、大数据、移动互联网、物联网等信息通信技术以及各种服务平台进行运营的一种经济范式。"音乐+互联网"和"互联网+音乐"有着本质的区别,前者是将互联网作为音乐产品分销的一种工具,实现音乐产品经济收益多元化的手段;而后者则更侧重于通过互联网思维改变音乐的内外部环境,从而达到提高产值、优化结构,实现可持续性发展的目的。

得益于"互联网+"的支撑,我国数字音乐产业的格局已发生显著改变,年产值持续攀升,占据了音乐产业核心层的主体地位。除了传统的数字音乐以外,音乐网络直播、音乐短视频发展的速度也突飞猛进,已经成为助推音乐产业发展的主要力量。《中国数字音乐产业总报告 2023》数据显示,2023 年我国音乐直播市场规模约 1 072.2 亿元,同比增长了 31.4%;音乐短视频市场规模约 489 亿元,同比增长 19.2%,在线音乐市场规模约 239.8 亿元,同比增长

33.1%。由此可见,随着"互联网+"的兴起,数字音乐产业的增长点不断增加,保持着较高的增长趋势,且商业模式更具多元化。

① 从资本来源的角度来看,音乐众筹充分调动了粉丝和其他受众对艺人支持的热情,完成特定的项目,包括演唱会、发行唱片、宣传策划等。这种基于信任建立起的出资人、筹资人、平台之间的关系,使艺人具有较大的独立性,也能最大限度地调动各方资源,形成共赢。

② 从音乐传播的角度来看,互联网给了所有人平等的音乐表达的机会,诸多草根阶层的音乐爱好者有了转变为音乐人的平台。音乐传播主体的去中心化日益明显,音乐传播者和受众的距离逐渐拉近,甚至在特定的环境中产生了换位。音乐受众的力量正超越以往任何时代,对艺人音乐创作、包装、商业活动等方面产生了强大的影响。

③ 从音乐产品衍生品开发的角度来看,音乐直播使受众在虚拟和现实空间同步接受演唱会或其他音乐活动。在虚拟的网络空间中,受众不仅可以观看到如电视画面一样的现场直播,还可以通过点赞、投票、赠送虚拟礼品、弹幕等方式进行实时参与,使得演唱会或其他音乐活动的互动性更强,经济收益更具多样性。

④ 从音乐市场营销的角度来看,音乐商品的生产者对消费群体的把握越来越精准。社交网络的兴起使得具有相同或相似爱好的音乐受众可以在虚拟的空间中自由地表达自身的情感,这给了音乐创作者和传播者及时了解音乐受众需求的机会,也为他们音乐作品的定位提供了可靠依据。

"互联网+"音乐产业,发挥了互联网在音乐行业全流程中的优化和集成作用,将互联网创新成果与音乐创作、音乐表演、音乐接受、音乐传播、音乐研究、音乐教学等音乐行业各领域深度融合,形成更广泛的以互联网为基础设施和实现工具的音乐行业发展新形态。[54]

"互联网+音乐"引发了产业链的变革,产业链中的上、中、下游的行业界限越来越模糊,企业间的竞争也日益激烈。音乐版权是网络音乐的核心环节,在版权资源的争夺中,已经形成了腾讯音乐、网易云音乐和阿里音乐"三强鼎立"的局面。2021年1月5日,阿里巴巴旗下的虾米音乐发布声明,由于业务

调整,其音乐播放业务于 2 月 5 日停止服务,自此"三足鼎立"的局面被打破。根据相关数据显示,2023 年,腾讯音乐总收入 277.52 亿元,净利润 62.20 亿元;网易云音乐总营收 78.67 亿元,净利润 8.193 亿元,两者相差较大。此外,百度也对网络音乐进行了整体布局,与环球、华纳、索尼等多家音乐唱片公司达成合作协议,将百度 MP3、百度 ting、千千静听等诸多数字音乐产品整合,致力于网络音乐产业链的构建。"互联网+"环境下,跨界融合已成为产业发展的趋势,数字化的音乐产品已成为典型的信息产品,音乐产品的物理属性的改变,随之带来的是经济属性的改变,高沉没成本、低边际成本的经济特征,使传统经济学理论在网络音乐产业中显得力不从心。目前,国内网络音乐平台的盈利模式包括在线下载、社交音乐收费、个性化音乐推送、O2O 演唱会等,但音乐版权本身的价值体现不明显,数字音乐产业链的上游利益无法得到保障。

五、社会意识的构建

社会意识的构建是一个系统的工程,在若干个社会子系统中,音乐也起着重要的作用。早在 2 000 多年前,孔子就认为音乐对人的人格完善有着促进性的作用,强调"乐以发和",即"乐"是从促进和谐团结这个角度来解决社会治理的问题,以达到"乐至则无怨,礼至则不争。揖让而治天下者,礼乐之谓也"的目的。《礼记·乐记》进一步阐述,"乐也者,圣人之所乐也,而可以善民心,其感人深,其移风易俗,故先王著其教"。由此可见,音乐可以通过旋律、和声、节奏、配器等要素来调节和控制音乐表达的情绪,不同音乐类型、风格的音乐都能给人们的心理带来不一样的感受。当然,音乐传播的效果受到众多音乐的影响,从传播者的角度来看,音乐的传播是个复杂的系统,这里讲的传播主体并非单个的个人,而是流行音乐从创作至进入传播领域之前的各参与主体的统称。我们可以将各创作主体形成的整体称为"主体系统",这个主体系统由词作者、曲作者、表演者、录音录像者等个体组成。从直观上来看,受众较多接触和感受到的是音乐表演者,因此音乐表演技能不同,产生的效果也会相差甚远。从音乐内容上看,舒缓的音乐让人身心平静,活泼的音乐使人愉悦备至,豪迈的音乐令人激情飞扬……当然,音乐受众接受音

乐的效果还会受到受众本身的人格特征、所属群体、文化教育等因素的影响。此外,音乐传播的媒介、空间等因素也会对音乐传播效果形成一定的影响。就此而言,流行音乐虽然和古典音乐、传统音乐在表现形式和艺术类型上存在较大的差异性,但流行音乐同样可以进行"以歌咏志",增强受众对国家和民族的热爱之情。

(一) 流行音乐的高校思想政治教育功能

教育心理学的研究成果表明,学生在学习过程中,如果学习目的明确,学习兴趣强烈,学习内容具有受教性,他们的思维就会更加活跃和敏锐,学习的效果就会有明显的提高。在思想政治教育过程中,相对于传统的"灌输"理论,通过流行音乐教育学生更能提升其参与和接受的积极性,也能达到预期的目的。正如孟德斯鸠在《论法的精神》一书中提到的:"不能不把希腊看作是一个运动员与战士的社会。然而这些训练极容易使人变得冷酷而野蛮,所以需要用其他能使性情柔和的训练,以资调节。因此,音乐是最适宜的了。它通过身体的感官去影响心灵。身体的锻炼使人冷酷;推理的科学使人孤僻。音乐是二者的折中。我们不能说,音乐激励品德,这是不可想象的;但是它具有防止法制的凶猛性的效果,并使心灵受到一种只有通过音乐的帮助才有可能受到的教育。"[55]在高校中,流行音乐深受广大学生的喜欢,他们以各种形式参与其中、享受其中,流行音乐已经成为他们日常生活和学习中不可或缺的一部分,从而也成为高等院校思想政治教育的重要途径。

当前,随着社会的不断进步,经济发展速度明显加快,人们的生活水平不断提高,加之独生子女家庭的教育等因素,在年轻人成长的过程中缺乏相互协作的团队精神。团队精神是一种力量,对于推动团体运作与发展,培养团队和谐氛围,提高团队整体效能,增强团队凝聚力、向心力、创造力,提升大学生自身素质有着重要的作用。[56]流行音乐有着丰富多彩的表演形式,总体上来看,可以分为独唱、合唱、流行组合、对唱、乐队演奏等。此外,还需要音响、灯光、场务、设计等专业人员的介入,在音乐表演过程中,一个人无法单独完成全部的工作,需要一个团队的成员积极参与其中,依靠分工协作才能有完美的呈

现。大学生在参与这些活动的过程中,为了能够达到良好的演出效果,就必须明确目标、服从分配、齐心协力、各司其职。由此可见,流行音乐的表演活动可以提高学生团结协作的能力和遵守纪律、服从指挥、协调统一的集体主义荣誉感。[57]从这个角度看,音乐活动参与可以在无形之中完成对学生的思想政治教育功能,达到润物细无声的效果。

音乐艺术是一种传播速度快,拥有庞大受众量,并能直达人心的艺术形式。在西方社会中,众多学者也对音乐的教育功能持有肯定的态度,"古罗马哲学家贺拉斯曾提出寓教于乐的著名论题;古希腊哲学家柏拉图推崇音乐,认为音乐是完善人的道德的一种手段,不同音乐对人的性格有不同的作用;亚里士多德在政治学中更具体地提出音乐之所以学习不只是一种益处,而是为了更多的益处"[58]。黑格尔曾经指出:"美的要素可以分为两种:一种是内在的,即内容;另外一种是外在的,即内容所借以现出意蕴和特性的东西。"[59]大学生思维活跃、接受能力强,价值观也处于不断完善的阶段,易于接受和他们志趣相近的事物。音乐相对于其他的教育形式,更能够在人们亲身体验和参与的过程中,达到"由外到内",从"被动接受"到"自觉参与"的目的。

(二)流行音乐的爱国思想表达

纵观改革开放40多年,流行音乐的创作内容和题材不断丰富,也出现了许多脍炙人口的展现爱国主义情感的经典歌曲,如张明敏演唱的《我的中国心》,以一个海外游子的口吻来倾诉对祖国的热爱之情。"河山只在我梦萦,祖国已多年未亲近,可是不管怎样也改变不了我的中国心。洋装虽然穿在身,我心依然是中国心,我的祖先早已把我的一切烙上中国印。长江、长城、黄山、黄河,在我心中重千斤。无论何时,无论何地,心中一样亲!"这首由黄霑作词的音乐,字里行间透露出强烈的思国爱国之情,此曲一经播出就风靡全国,打动了无数中华儿女的心灵。此外,刘德华演唱的《中国人》、高枫演唱的《大中国》、孙楠演唱的《红旗飘飘》等都广为人知,并激发人们对祖国的热爱之情(参见表3-3)。

表 3-3　部分体现爱国主义精神的流行歌曲

歌曲名称	发行时间	曲作者	词作者	原唱
《万里长城永不倒》	1982	黎小田	卢国沾	叶振棠
《我的中国心》	1983	王福龄	黄霑	张明敏
《爱我中华》	1991	徐沛东	乔羽	韦唯
《大中国》	1995	高枫	高枫	高枫
《红旗飘飘》	1995	李杰	乔方	孙楠
《中国娃》	1997	戚建波	曲波	解晓东
《中国人》	1997	陈耀川	李安修	刘德华
《精忠报国》	1999	张宏光	陈涛	屠洪刚
《黄种人》	2005	谢霆锋 孙伟明	周耀辉 谢霆锋	谢霆锋
《少年中国》	2005	KENT	冀楚忱	李宇春
《我爱你中国》	2005	汪峰	汪峰	汪峰
《天耀中华》	2014	何沐阳	何沐阳	徐千雅
《不忘初心》	2016	朱海	舒楠	韩磊 谭维维
《少年》	2019	梦然	梦然	梦然
《万疆》	2021	刘颜嘉	李姝	李玉刚

除此之外,流行音乐还改编了许多红色经典歌曲,如韩红翻唱的《北京的金山上》,刀郎翻唱的《十送红军》《红星照我去战斗》,苏醒翻唱的《南泥湾》等。这些歌曲通过改编翻唱,又再一次出现在公众的视野,同时也具有了一定的时代性,从而更加易于被社会公众所接受。尤其是 2011 出版的《中宣部推荐 100 首爱国歌曲一本全》(江柏安主编,武汉大学出版社出版)一书,是为了庆祝中国共产党建党 90 周年而编写。所录歌曲均经中共中央宣传部等国家权威机构在全国广泛征求意见和建议,具有良好的群众基础和深厚的文化底蕴,其中有相当一批流行音乐作品也名列其中。由此可见,流行音乐并不是世俗情爱

的专区,对"家国天下"等伟大情怀同样也给予了充分的关注。正如苏联教育家霍姆林斯基所说:"在语言已经穷尽的地方,音乐才开始它起作用的领域。那些无法用言语告诉人的东西,可以用音乐旋律来诉说,因为音乐是直接表现人的情感和内心感受的。在这方面应当注意到,音乐对年轻人的心灵起到不可替代的作用。"因此,就对年轻人的爱国主义教育而言,单纯的语言和文字的教育往往起不到音乐、影视等作品所能起到的作用,这些作品将根植于心,伴随着年龄的增长而不断成为被唤起的记忆。

(三) 流行音乐的审美意识形态

审美意识形态,是指与现实生活紧密相关的审美表现的领域,集中体现在文学、音乐、戏剧、舞蹈、雕塑、绘画等艺术活动中。审美意识形态具有较强的特殊性:它已具有意识形态中富有审美的内容,又与社会生活和其他意识形态交织在一起。因此,审美意识形态,不是"审美"和"意识形态"的简单相加,而是指在审美的过程中审美和社会生活相互渗透和浸染。

艺术品的特殊功能是通过它同现存意识形态(不论它以任何形式出现)的现实所保持的距离,使人看到这个现实,艺术作品肯定会产生直接的意识形态的效果,因此,艺术作品与意识形态保持的关系比任何其他事物都更为密切,不考虑到它和意识形态之间这种特殊的关系,即它的直接和不可避免的意识形态效果,就不可能按它的特殊审美存在来思考艺术作品。[60]对于音乐的审美意识形态历来看法不一,有人认为音乐的审美意识价值应该具有普遍性,即音乐的价值独立于评估者的个人主观判断之外;优秀的音乐作品应该超越时空,即在任何历史时期、任何社会条件下都应该是优秀的。持有这样观点的人认为,音乐的评价者并不是给音乐找到了某种价值,而是音乐自身内部的"客观"价值被人们所发现。

流行音乐的审美意识形态一直遭受质疑,甚至曾被否认。客观来说,这种观点是一种典型的"刻板偏见"。作为音乐的一个分支,众多流行音乐通过对人性、社会、文化、哲学等角度观察社会、反思社会,并通过现代传播媒介作用于人们的注意力,从而产生传播效果,即在人们的认知方式、思维方式、行为方

式中起着积极的塑造和重塑作用,潜移默化地影响着大众审美的形成。正是基于这样的考虑,本着爵士乐不仅是一种教育工具,同时也是推广和平、团结以及增强不同民族间对话与合作的一股力量的思想,为了促进不同文化的融合,提升区域间文化的交流,2011年联合国教科文组织将每年的4月30日定为"国际爵士乐日"。

从本质上来看,流行音乐作为一种社会意识形态,是一定的经济基础的产物,也是特定历史政治环境下的产物。同时,流行音乐也反映和反作用于特定的政治、经济和文化环境。特别是,相较于发达国家,我国的流行音乐在社会传播的过程中具有主流性(或接近主流性)、民族性、时代性和开放性的特征。当然,流行音乐要能够完全得到中国传统审美体系、审美价值的认可还有一段很长的路要走。"任何一种艺术都有塔基和塔尖,塔尖的那部分肯定是最少的,但可能也是最能体现这种艺术形式的艺术价值和经典品格的。""我们当然希望每个人写的作品都是好作品,都能达到塔尖,但不可能,因为塔尖就那么小的一块地方。所以你可以不断地提高底座的水准,让大家有更多的社会责任感,即使缺少社会责任感,只要能满足大众的娱乐需求,我觉得它也应当允许存在,因为没有这些人就不可能有这座金字塔。"[61]作为大众文化的流行乐,以普通大众所能接受的方式,同样承载文化记忆和审美意识形态。随着时间的推移,当年备受质疑的流行音乐的审美价值逐渐被认知。例如,凤凰传奇将民族音乐元素和流行音乐进行了有机融合,他们的歌曲节奏明快、旋律动感、歌词朗朗上口,不仅符合当下年轻人的需求,表达了个性,在其他年龄层面也拥有庞大的受众群体。2023年杭州亚运会期间,凤凰传奇的《奢香夫人》等歌曲更是收获了一大批"粉丝",受众在接受音乐的过程中,也在潜移默化地被民族音乐元素感染。同样,具有庞大受众群体的刀郎,在经历10多年的沉寂之后,创作出一批极具中国传统文化元素的流行音乐作品,《罗刹海市》《花妖》《翩翩》等歌曲赢得了广大受众的一致好评。《罗刹海市》的全球网络点击率达到了惊人的80亿次。2023年8月30日,刀郎线上音乐会"山歌响起的地方"吸引了全球超过5 300万观众,此次演唱会不仅是一场演唱会,更是一次根植于中华文化土壤的当代流行音乐的艺术展现,不仅让世界看到了中国流行音

乐的深厚底蕴,也让每个观众感受到了流行音乐的无限魅力。

本章小结

作为大众文化的重要组成部分,改革开放以来,流行音乐在中国的社会生活中起到了积极的作用。在社会公共事件上,流行音乐能够通过音乐引起公众的共鸣,起到议程设置的作用;在文化上,流行音乐促进了中西方文化之间的交融,使传统文化与现代文化在碰撞中产生新的火花;在社会生活中,流行音乐使音乐离大众更进一步,其良好的参与性得到充分的发挥,丰富人们业余生活;在经济上,文化产业已经成为国家支柱性产业,流行音乐商业经济的兴起,占据文化产业份额越来越高,优化了文化产业结构;在社会意识构建上,流行音乐的思想政治教育功能、审美功能得到了集中体现,和其他文化形式一起形成优势互补,对构建良性的社会秩序,发挥了较好的作用。

第四章　当代中国流行音乐传播价值的失范

　　流行音乐发展一百多年以来，对世界文化的发展起到了举足轻重的作用。它促进了大众文化的进步，使音乐文化不再是金字塔顶端的人才能够享受的奢侈品，越来越多的一般民众也可以接受和参与其中，这也极大程度上提升了文化的民主性和平等性。不仅如此，流行音乐还提升了不同国家和地区文化之间的沟通与交融。从根本上来看，流行音乐具有极强的开放性，在发展的过程中有着多元化的属性，这一点不仅体现在非西方地区的流行音乐上，就连流行音乐的诞生地欧美地区也存在这样的现象。虽然，我国流行音乐取得了可喜成绩，发挥了强大社会作用，但是改革开放以来，我国社会发展速度明显增快，政治、经济、文化之间存在诸多不协调性，在流行音乐的发展过程中，还存在着"反智主义""消费主义""版权侵权""崇拜迷失"等价值失范的现象。

一、"反智主义"现象的凸显

　　反智主义有着深刻的历史渊源和现实基础。作为一种观念和态度，它对人的理性能力、知识体系以及高尚价值观表示抵制、蔑视、反叛，是一种较为复杂的文化现象。从演变过程来看，反智主义一直和传统的专制主义有着密切的关系，统治者必须通过野蛮政策才能巩固其统治地位。近代以来的民粹主义实践，披着民主的外衣，极端强调平民群众的价值和理想，也具有典型"反智"色彩。当代人们对物质生活的过度追求，以及后现代"反文化"思潮的兴起，使得"反智主义"有了新的发展趋势。音乐是音乐创作者艺术思想和艺术意图的表达，也深刻反映了相应的社会背景。改革开放以来，我国流行音乐得

到了充分的发展,但其中也存在着大量的问题。在20世纪80年代和90年代,由于经济的快速发展,反智主义受到物质主义、消费主义、享乐主义的影响,在音乐领域中也逐渐抬头。21世纪,网络音乐的兴起,降低了音乐创作的门槛,大量的非专业人士参与音乐创作和传播活动,这使得音乐创作和传播活动更加非线性。为了吸引受众的眼球,达到音乐广泛传播的目的,当代网络音乐呈现出的反智主义有了新的表现形式。在音乐创作层面,主要表现在悬置专业、误读通俗、弱化身份等;在音乐受众层面,主要表现在低估受众的接受水平、欣赏能力、价值判断能力等。

"反智"一词出现于20世纪30年代的《韦氏词典》,意指当时美国社会中出现的对知识分子及其具有的智性观点持有反对和蔑视态度的一种社会思潮。1962年,美国社会学家理查德·霍夫施塔特在《美国生活中的反智主义》一书中,对反智主义(anti-intellectualism)进行了系统的论述。他纵观美国历史,从文化形成、宗教信仰、商业模式、教育理念、政治倾向等多角度对美国社会进行考察,探索出反智文化的根源,并警示反智主义的重现。自从该书于1964年获得"普利策非小说奖"后,"反智主义"开始被学界关注,并取得了丰硕的成果。1991年,圣玛丽大学丹尼尔·里格尼教授在总结理查德·霍夫施塔特的理论基础上,提出了反智主义具有反理性主义、反精英主义、享乐主义和草率工具主义四种形态。此后,美国学者马克·鲍尔莱恩教授更是在其著作《最愚蠢的一代》一书中尖锐指出,网络技术的普及和广泛使用正吞噬着年轻一代的认知力和思考力,他们沉迷于网络娱乐,而没有将其作为了解历史和世界的工具。苏珊·雅各比在《美国的非理性时代》(The Age of American Unreason in a Culture of Lies)一书中,将美国的非理性现象归根于反智主义。她还特别指出,新一轮的新媒体技术助长了反智主义的盛行。

21世纪初,国内对反智主义的批判性研究曾引起较大的反响,研究领域主要集中在对大众传媒、影视作品、文艺创作、社会思潮、娱乐活动等方面的批判,具体表现在以下三个层面:一是媒介内容生产者的智障化生产的批判;二是过度商业化、娱乐化、庸俗化的反思;三是对滋生反智主义现象的社会环境的剖析。[62]大众传播技术的变革,正改变着人们的音乐生活方式。网络音乐

传播的视听一体化,使人的感官系统得以延伸[63],重构了商业化和娱乐化的产业链体系,并成为后工业时代人类精神生活的重要组成部分。网络与音乐的深度融合,是促进音乐媒介化[64]的直接动因。此时,"音乐媒介不仅满足了人们对音乐的视听感受,也改变了受众对音乐的欣赏方式、审美观念和接受途径,从而引发音乐形式的创新"[65]。网络具有强大的社会分解和整合的功能,它能将音乐信息进行碎片化、非线性传播,同时在特定的平台上,又能将其进行整合,实现资源共享,在互动性活动中强化传播效果。辩证地来看,网络音乐传播对音乐的创作、传播、接受等方面在产生积极影响的同时,其反智主义的表现也十分突出,主要表现在非理性主义、反精英主义、强调工具理性和过度娱乐化等方面。

(一) 非理性主义

哲学领域中,理性主义和非理性主义是一对矛盾。关于理性主义的论述,在柏拉图的理论中基本定调,西方近代哲学家笛卡尔、斯宾诺莎、康德以及实证主义、分析哲学家们都是理性主义的代表。他们认为,理性精神是"罗格斯"(Logos)和"努斯"(Nous)的对立统一,分别体现了理性本身的规范性和超越性。[66]非理性主义是理性主义的另一个极端,意指将人的本能、意志、感觉、欲望、信念等视为人乃至世界的本质。在本体论上,非理性不认为世界是一个理性的和谐的整体,而认为其是一个无序的、偶然的、不可理解的,甚至荒诞的集合。

非理性主义以本能和身体为核心,强调感官的体验和行为的随性,其发展到极致表现为崇尚野性与纵欲,颠覆伦理道德,解构传统与历史。如表4-1所示,当代音乐传播活动中反理性现象较为普遍,包括艺人造型的性感路线,非音乐效果表达的需要,折射出强烈的性暗示的内容等。《香水有毒》将女人在男人出轨后卑微的心理状态表现得淋漓尽致,用柔和的歌声掩饰屈辱的行为,虽然旋律优美,但歌曲的表现内容和社会普遍认可的价值观、爱情观大相径庭。《那一夜》虽然描述对初恋情人的追忆,但歌词中数个"那一夜"所表达出的隐含的内容,却不得不让人怀疑分手的"那一夜"行为的正当性,这无疑也是

对爱情本质的拷问。《飞向别人的床》的歌词内容更是露骨,内容低俗,甚至下流,可谓"很黄很暴力"。在网络环境下,音乐传播把关人的缺位现象严重,导致了大量"有毒"歌曲盛行,部分披着"后现代主义"外衣的网络音乐,直接以爆粗口、谩骂等形式呈现出来,对社会公序良俗视而不见。

表 4-1 部分非理性网络歌曲

歌曲名称	歌曲节选	备注
《香水有毒》	你身上有她的香水味,是我鼻子犯的罪,不该嗅到她的美,擦掉一切陪你睡……	该歌曲重在描述一个女人在男人出轨后卑微的心态和行为,有违理性的爱情价值观
《那一夜》	那一夜,你没有拒绝我!那一夜,我伤害了你,那一夜,你满脸泪水……	本曲被某网站评为十大恶俗歌曲
《飞向别人的床》	我们就快要完蛋,我还想和你做,还想和你做,crazy 的那个夜晚你真的太厉害……	歌曲中充斥着对不正当男女关系的描述与怀念,甚至模拟出色情的效果

(二) 反精英主义

从词源的角度来看,反精英主义是反智主义的类型之一。在不同的语境下,对于反精英主义的理解差异巨大。文化研究的精英主义源自马修·阿诺德,他作为英国维多利亚时期的文化主将,公共知识分子的精神在他身上体现得一览无余。他赋予文学、艺术等内容强烈的社会道德责任,也对后来的利维斯主义、法兰克福学派、文化研究理论产生了重要的影响。然而,另一些学者认为,"普通民众不仅反精英、反体制,也把专家以及专家所代表的科学权威、科学精英和科学知识作为体制载体和精英文化的象征,对其怀着深深的不满和敌意"[67]。由此可见,精英主义和反精英主义是两个不同阶级(或阶层)之间的矛盾,从更为理性的观点来讲,反精英主义有一定的进步之处,但完全认同反精英主义则可能会陷入更深的泥潭。

音乐传播中的反精英主义主要表现在对权威的挑战和对受众接受能力的低估。音乐传播中的"智识"不仅表现为专业知识和智慧,还包括音乐界中的权威和音乐传播规则。反"智性"主要体现在满足于知识的表面,对深奥音乐知识的不屑,企图通过对经典音乐作品的颠覆来达到心理宣泄的目的。从

表 4-2 中列举的部分歌曲来看,网络中音乐"恶搞"和"神曲"事件层出不穷,肆无忌惮地宣扬各种扭曲的价值观,对受众审美倾向和历史责任感产生了极大的负面影响。学生努力学习是对国家未来的责任,也是国家竞争力的重要保障,而《不想上学》中充斥着对校园、老师、知识的憎恨与反抗,完全是从一个不良少年的视角看待今天的学校教育,对青少年的价值观形成没有任何益处,反而起到了相反的作用。相声版的《五环之歌》,先不说有没有取得曲作者的同意,就歌词而言,纯属满足观众娱乐需要,缺乏音乐思想和意图的表达。而《存折代表我的心》则完全恶搞《月亮代表我的心》,以赤裸的拜金主义为主题,不仅扭曲了歌曲本身的艺术内涵,而且宣扬金钱至上的观念,完全站在"智性"人生的对立面。从认识论的角度来看,人的认知能力总是从低级到高级、从简单到复杂发展,反"智性"的音乐传播和洗脑式的重复,无法提升受众的认知水平和欣赏能力。

表 4-2　部分反精英主义歌曲解读

歌曲名称	歌曲节选	备注
《不想上学》	别再逼我学那些没有用的东西,我在学校学到的都是怎么暴力。我是个好人,还是坏人就看我的成绩,老师没有一个人有分辨能力……	本曲出自"新街口组合",歌曲中充满了对校园、教师、知识的暴力反抗与排斥
《五环之歌》	啊!五环,你比四环多一环。啊!五环,你比六环少一环……	改编自《牡丹之歌》
《存折代表我的心》	你问我钞票有多少,我背景好不好,我的心不移,我的爱不变,存折代表我的心。你问我钱包有多深就爱我有几分……	改编自《月亮代表我的心》

(三) 强调工具理性

最初将人的行为进行"价值理性"和"工具理性"分析的是德国社会学家马克斯·韦伯。他认为价值理性关注人的行为,以及在此过程中体现出来的价值倾向;相较而言,工具理性更看重行为目标的实现。确切地说,"工具"是人为了达到特定的目标,在精确评估各种影响因素后,而采取的合理手段的现象。即通过最小的投入高效地获得最大回报,强调行为效率与经济理性。

霍夫斯塔特认为,在美国的社会中普遍存在"不能立刻产生经济效益的思想会贬值"[68]的思维方式。音乐传播过程中,媒介的行为、受众的反馈、传播的效果等环节中,追求传播效率与经济效益已成为公认的价值观。当工业化、标准化的思维应用于音乐行业时,音乐创作成为音乐生产,音乐作品转变为音乐产品,买方市场的理念在音乐行业中蔓延,最终只能以经济指标衡量质量高低。音乐具有艺术性、文化性和商品性等属性,他们相互影响、相互制约。艺术性是指音乐创作过程中技能、技巧的运用以及思想表达的方式;文化性是音乐作品承载的文化价值和文化内涵;商品性是将音乐置于经济领域实现的经济价值。其中,音乐的艺术性和文化性是音乐作品的主要方面,也是决定性的因素,它们决定着音乐作品的经济价值。工具理性将三者之间的关系颠倒,过度夸大音乐的商品属性。这种带有鲜明的工具理性主义的音乐创作、传播行为,必将导致音乐行业的短期利益倾向,不利于其长期良性发展。

二、"消费主义"对音乐市场的侵扰

社会学家让·鲍德里亚通过对当下社会环境的观察,提出当代社会已经进入到以消费为中心的社会。在这样的社会中,物品的使用价值被弱化,人们消费商品"主要不在于满足实用和生存的需要,也不仅仅在于享乐,而在于向人们炫耀自己的财力、地位和身份,因此,这种消费实则是向人们传达某种社会优越感,以挑起人们的羡慕、尊敬和嫉妒"[69]。马克思曾深刻地指出消费主义产生的逻辑:"资本要从一切方面去探索地球,以便发现新的有用物质和原有物体的新的使用属性,……同样要发现、创造和满足由社会本身产生的新的需要。"[70]以对自然资源的攫取、开发、利用创造新的需要,并将这些新的需要转化为消费,是早期消费主义产生的经济背景,也是资本增值的根本环节。然而,任何人对于物质有用性的需求都是有限的,即实际使用价值已经得到满足,此时便无法不断地创造经济繁荣。消费主义便通过大众传媒,利用营销手段和社会舆论等方式刺激人们产生新的"欲望",以不断形成新的"需求",而此刻新的"欲望"已经超越了物质的范畴,上升到了精神的领域,从而实现了无限需求和持续消费的可能。无疑,消费主义已经成为商品社会中影响我们最深

的一种消费现象。消费主义的体现，不仅局限于有形的商品范畴领域，在无形的文化产品消费过程中也较为普遍，音乐消费也未能幸免。

（一）及时行乐的消费观念

消费主义的特点之一就是迷恋于对物或感官的享受，将满足于物欲和感官刺激作为人生追求的最高目标，这也是物质主义和享乐主义的集中体现。丹尼尔·贝尔指出："这要满足的不是一个需求，是一种欲望，这种欲望是超过生物本能，在心理层面上，它是无限的。"[71]中国社会经济发展迅猛，人们的消费观念也发生了较大的变化。市场经济日益深入到社会的各个角落，为人们提供琳琅满目的商品。科技的进步也给人们的生活带来了更多的憧憬，从前视为奢侈品的商品已逐渐变成为必需品，富裕起来的人们开始享受越来越好的物质文明和精神文明。曾经的"崇尚节俭、力戒奢侈"的传统美德已经过时，越来越多的中国人不计后果地用支付现时及未来收入的方式来获取自己的即时享受，成为提前透支人生幸福的"月光族""负翁"。在广告和时尚文化的"循循善诱"下，人们也越来越热衷于大量消费、超前消费、奢侈消费、攀比消费，甚至仿效西方社会的"扔掉模式"，频繁地更换消费品，有些东西还没有完全使用或不合意就被无情地报废、更替甚至浪费掉了。[72]

根据艾瑞数智《2018中国数字音乐消费研究报告》的数据显示，"90后"青年群体已经成为数字音乐的消费主力，19～30岁消费者的消费能力比30岁以上的消费者更加强劲。这一特点在学生群体中体现得尤为明显。大学生的收入有限，主要来源于家庭，高昂的音乐消费支出一般在他们的消费能力之外，但有些青年人出于相互攀比或者炫耀的需求，会通过借钱、校园贷、花呗等方式提前透支，进行音乐消费，甚至于还会利用这些金融方式进行追星。在某次大学生音乐消费调查中，被问及"您会花重资追逐音乐明星吗？"的时候，选择"一定会"的学生有3.3%，选择"有时会"的有19.5%，两者之和大约占总数的22.8%。说明在音乐消费的过程中，年轻人还是存在着一定的冲动消费现象。在同样的调查中，在问及"如果您获知周围许多人都购买了某音乐商品或去听某种音乐会，您作出相同选择的概率大约是多少？"的回答中，有4.7%的学生

选择了100%,19.7%的学生选择了75%,40.7%的学生选择了占50%。相比之下选择概率在50%以下的学生比例则为34.9%。[73]由以上数据可以表明,青年群体对于音乐消费的观念还处于感性阶段,他们没有形成较为系统的、专业的音乐接受和欣赏能力,因此在音乐消费过程中还是受到群体趋同的影响,即易于根据多数人的行为方式来决定自身的行为,以免产生被群体隔离的感觉。除了群体趋同之外,少部分人为了体现与别人不一样的优越之处,也会通过高额的音乐消费,来凸显自身的地位非凡之处。

在消费社会中,身体美学也成为音乐消费文化中的一个重要分支。虽然,有关身体美学的理论研究由来已久,但其概念最早由美国实用主义美学家舒斯特曼提出,他将身体美学分为三个层面,即分析层面、使用层面和实践层面。根据费瑟斯通的理论,身体美学是自然赋予和社会影响综合作用而形成的,不仅在于身体本身,也在于身体内外部符号化的表达。但随着现代话语的变革,以及政治、经济、文化等综合要素的碰撞与交融,身体审美也越来越富有争议性,研究价值也越来越高。甚至有学者认为:"所谓身体的美就是欲望、技术和大道的游戏的体现。"[74]在传统的时代,人的容貌、善良的内心、优雅的举止等都搭建了主流身体之美的判断。在后现代社会、消费社会的领域,各种非主流的内容也弥漫于社会的各个角落。"色情、淫秽、身体的暴力美学也逃脱了社会原有的价值观体系,在消费主义语境下,关于身体文化的研究引发了十分广泛的关注,也更具有实际意义,已应用在美学、伦理、媒介等领域。"[75]

在消费主义盛行的时期,传播学、市场营销学的相关理论被应用到音乐市场经营活动中,在众多的音乐表演形式中,音乐的生产部门也会有意识地根据音乐表演的形象、气质、曲风等进行定位,从而选择市场。这种做法显然具有两面性:一方面,可以提升音乐经营者的市场运营效率和效益,将不同层次、不同类型的音乐流转到不同的消费者群体中去;但另一方面,部分音乐经营者也会寻找市场中非主流群体的存在,从而通过身体美学、音响外壳等对消费者进行刺激,以满足获取经济利益的需求。如在国内具有较大影响力的日本AKB48少女偶像团体,在早期的时候,通过发行《制服真碍事》《夜蝶》《诱惑的吊带袜》以及《裙摆飘飘》等具有挑逗性、诱惑性的歌曲,获得了大量粉丝,当然

也被冠上了"露底军团"的恶名。这一类的女子偶像组合代表了当代日本社会里一部分群体对女性完美形象的期待，即能够让粉丝产生恋爱幻想的邻家女孩。她们面容姣好，充满女性魅力，穿着性感的服饰，跳着诱人的舞蹈，同时，她们被要求表现得没有性意识，甚至没有恋爱的经验。[76]也许，这样的安排和设计是为了让粉丝们有更大的想象空间，而这种想象空间又可以通过某种方式转换成经济消费。比如，作为AKB48的姐妹团体，SNH48有着和前者相似的运营模式，SNH48将粉丝会员划分成小丝瓜、银丝瓜、金丝瓜、白丝瓜和钻石丝瓜五个不同的等级，而会员费不等，级别越高的会员所能享受到的待遇也越高。例如，钻石会员在过生日的时候，可以邀请该组合的任何一名成员参加聚会，以此来彰显由高额的消费所得到的资源配置权利。

（二）音乐消费的符号意义

在消费社会中，消费的"符号意义"大于商品的"实用意义"。即在消费过程中，消费品本身的使用价值已经处于次要位置，而附加在消费品身上的"符号价值"被提升，具体的消费品被抽象成为一种精神性的象征。因此，此时的消费行为事实上是人的一种象征性行为。正如鲍德里亚所说，"消费主义影响下的消费，其前提是基于消费品具有的符号意义而进行的，并不是一种简单的购买活动，人们陷入了无尽的符号消费的轮回中，以彰显自身的身份、地位、个性、品位等，使简单的消费意义无限扩展。在消费主义的影响下，消费已不仅仅是满足生存和发展需要的活动，而是个体进行自我表达、身份确认的重要模式"[77]。

音乐具有艺术和商品双重属性，通过音乐创作、表演、制作、流通等环节形成了一套完整的产业链体系。音乐从业者也逐渐成为音乐商品的提供者，并以开发音乐市场为手段，获取商业价值。在消费主义的主导下，音乐的使用价值被深度挖掘，以实现经济效益最大化的目的。音乐的价值被重构，并产生深刻的变化：第一，音乐作品的艺术性向实用性转变；第二，音乐艺术价值向消费价值的转变；第三，音乐欣赏行为向音乐消费行为转变。[78]究其原因，其根本性驱动是艺术性向功利性的让渡。"文化工业引以自豪的是，它以自己的力

量,把过去艺术中无法改变的原则纳入了消费领域之中,并剥离了艺术的强制性和天性的特征,将之提升为一种商品的性质……文化工业取得了双重胜利:它从外部打碎了真理,并在内部以说谎的方式无限制地把它重建起来。"[79]

为了满足消费者的需求,世俗化的音乐市场得到了前所未有的发展。从以下几个方面可以证明:第一,在包括教育、审美、象征等众多的音乐功能中,音乐的娱乐和休闲功能地位得到进一步放大,已居于首位;第二,从音乐内容上来看,当代流行音乐越来越关注情感的琐事,颇有"为赋新词强说愁"的意味;第三,音乐表演越来越注重音乐的音响外壳和视觉表现,并成为吸引观众眼球的重要手段;第四,从媒体传播上来看,新媒体更加关注"问题人物",粗俗、低俗的音乐更具有传播力。

(三) 全民娱乐的价值缺失

娱乐是人们在日常的工作之余的一种放松状态,适当娱乐有利于人们的身心健康,也有利于社会良性的发展。因此美国学者 C.R. 赖特在 1959 年发表的《大众传播:功能的探讨》中,在继承了拉斯韦尔"三功能说"的基础上,认为提供娱乐也是大众传播的功能之一。这个观点本无可非议,但美国学者尼尔·波兹曼在《娱乐至死》一书中,充分表示了他的担忧,并提出警告,过度娱乐将会使社会受到致命的摧毁。当前,网络音乐传播存在着"泛娱乐化"的倾向。这种表现一是体现在音乐创作本身,它脱离了音乐创作源自音乐创作者的内心追求和创作自律,也背离了社会文化的实际需要;二是体现在音乐类娱乐节目的制作,大量娱乐节目更加注重画面和情节的吸引力,剧情化的节目程式完全抛弃了音乐本身。

根据"使用与满足"理论,受众在接受媒介时会产生信息认知、交往互动、心绪转换、排解压力等满足感。但是,当前的音乐传播媒介严重低估了受众的需求和接受层次,通过同质、低质的方式娱乐大众,存在过度娱乐化的现象。上述现象主要存在于音乐选秀和娱乐报道中,以全民参与的表象渗透到社会的每个角落。中国音乐家协会流行音乐学会原常务副主席金兆钧曾批评一些音乐选秀节目,为了达到视觉效果,不惜将五音不全的选手包装成"明星"。

虽然，尼采认为音乐是解放的力量，将其认为是可以摆脱物质和形象的制约，能够发挥音乐创作者的创意，并体现对世界的理解与感悟，从而达到完全意义上的审美自由。但是，理想与现实总是存在差异，在泛娱乐的氛围中，理性的精神被瓦解，多少蕴含了集体狂欢的意味，美与丑的界限被模糊。审美，是我们理解世界的一种特殊形式，它是理智与情感、主观与客观、认识与批判意义上的存在。当然，审美有两个前提：一是作为客体的审美对象应该有"美"的存在，二是作为主体的人必须对"美"有审视、判断和评价的能力。两者之间相互作用，相互影响。作为音乐创作主体的音乐创作者通过音乐作品对受众的审美产生促进或制约作用。音乐创作是音乐家通过音乐符号来表达内心思想和艺术意图的一种复杂的精神生产劳动，是人类社会长期的艺术实践活动。不同时期的音乐创作者创作的作品也会打上时代的烙印，形成时代风格和特征。但是，随着时间的推移、大量音乐作品的沉淀，音乐作品还是形成了一定的具有普遍意义的审美法则，如统一、均衡、对比等。然而部分流行音乐，尤其是网络中传播的一些网络歌曲，它们在创作的过程中，打破了这种美的平衡，它们突破韵律和形式的美感，解构了音乐作品结构的完整性和一致性，甚至进行碎片化拼凑，"美"的标准被消极化处理。

当然，作为主体的音乐受众也不是被动地接受音乐，他们会通过选择、接受、传播、评判、放弃等方式来对音乐内容加以反馈，并以此来影响音乐创作者的创作行为。当"高雅"与"优美"的审美标准被弱化，新鲜、刺激、好玩、好听、有趣成为人们对音乐评价的标准时，这并不符合音乐审美目标和要求。"一味追求新奇感和惊奇感，猎奇心理在歌曲欣赏过程中占据了重要地位。审美的冲动与兴趣随着音乐而产生，欣赏作品完成，审美体验也将终止。面对浩如烟海的流行音乐，不断选择和舍弃贯穿于受众的日常生活之中，频繁的刺激会使得感官功能敏感度降低，新奇感逐渐消失，受众产生厌烦，从而出现了'非审美'的特征。"[80]作为音乐接受的主体，音乐受众也应该在音乐选择的过程中有较为明确的音乐审美需求，而不是盲从。音乐作为我们生活中的重要组成部分，需要我们用心去感受，用心去体会，更重要的是还需要我们用心去发现和学习。当社会公众的音乐审美有了明确的提升，对音乐有了自觉的选择，那

些缺乏"美"的音乐也会无处遁形。

综上所述,全民娱乐的价值取向不是单向的问题,而是多维度的问题。作为音乐创作者应该具有自律精神,作为受众需要提升审美和接受能力,作为包括政府、行业组织在内的外部社会应当给音乐传播创造一个良好的环境,唯有如此才能使音乐行业有健康、可持续的发展前景。

三、音乐版权侵权的泛滥

音乐版权是音乐产业发展的核心环节,音乐版权保护得力与否,直接影响音乐产业的产值的高低,可以这么说"没有音乐版权,就没有音乐产业"。改革开放以来,经过40多年的发展,我国音乐版权制度从无到有,并不断完善,为音乐产业的发展提供了良好的保障。但是,我国音乐版权的保护力度较弱和音乐产业发展的需要之间还存在很大的矛盾。就2013年国际唱片业协会(IFPI)发布的《2012数字音乐报告》所称,中国拥有庞大的市场,但是中国99%以上的音乐都不同程度地被侵权过。

(一)音乐抄袭现象严重

一般来说,音乐主要由歌词、旋律、和声、节奏等要素构成。当然,并非所有音乐作品都必须具备上述要素,根据作品表达需要,可能会包含一个或多个要素。诚如世界上没有同样的两片树叶一样,每一首音乐所蕴含的音乐要素和表达方式也理应不一样。总体而言,音乐著作权保护的是乐曲与歌词的结合、乐曲本身和歌词本身。从对近几年的音乐作品抄袭现象的法院判决案例来看,抄袭现象屡禁不止,并且已经严重影响了音乐商业秩序(表4-3)。

表4-3 部分音乐作品抄袭案例

被侵权作品	侵权作品	判决/调解时间	赔偿金额(万元)
《乌苏里船歌》	《想情郎》	2003	0.15
《当太阳升起的时候》	《日出》	2004	44.5
《敖包相会》	《月亮之上》	2008	2
《诱惑力》	《胜利滋味》	2011	2

值得我们注意的是,在上述案件中,《当太阳升起的时候》和《日出》的侵权纠纷中,中国版权研究会版权鉴定专业委员会在 2001 年和 2003 年出具的鉴定报告相差甚远,2001 年的鉴定报告称:"现存的微小差别不足以使听众感觉这两部作品是不同的作品。即两部作品是基本相同的。"由这份鉴定意见,可以认为这两首歌曲存在雷同和抄袭的现象。而该机构在 2003 年基于同一案件出具的鉴定报告却又认为:音乐通常以七声音阶为基础,构成旋律、曲调。而节奏、速度等也同样是音乐的重要因素。音乐的个性是组织起七个音符的调式、手法、节奏、速度、和声、织体上的不同,表现不同风格、情绪和感受,这是区别两首作品是否相同的重要标志。按照这样的标准,这两首歌曲存在较大的差异性,不能认定为侵权行为。虽然由于程序问题,第二份鉴定报告并未被法庭认定,但同样的两首歌曲却存在如此大的认知差异,确实是值得我们思考的。

新浪网站在新浪音乐中专门设立的"乐坛涉嫌'抄袭'案例盘点"版块,根据此版块刊载的内容,除了已经通过法律程序认定的音乐抄袭现象外,还有数百首音乐涉嫌抄袭。在众多的报道中,被访问者或躲躲闪闪,或不直言相对。究其原因,还是因为目前对于音乐作品抄袭的界定并不完全清楚,需要主观和客观多方面因素进行综合判断。

对于音乐作品是否存在着"抄袭",涉及该作品的独创性问题。不同的国家和地区,对于"独创性"的规定不尽相同。

大陆法系国家,一般对独创性的判断相对比较严格。比如,德国《著作权法》在第 2 条第 2 款中规定,受到保护的作品应能满足"个人的智力创作"。该国教授乌尔利希乐温姆认为,"独创性"应当包含以下特征:第一,必须有产生作品的创造性劳动;第二,体现人的智力、思想或情感的内容必须通过作品表达出来;第三,作品应体现创作者的个性,并打上作者个性智力的烙印;第四,作品应具有一定的创作高度,它是著作权保护的下限。[81] 由此可见,德国对于独创性的定义不仅体现在创作者的智力创造方面,而且还要求在智力创造中必须达到一定的高度,这个标准高于一般的英美法系国家。相比之下,我国著作权法并没有对独创性提出明确的概念和判断标准,只是在涉及"创作"时要求受到版权保护的文学艺术作品应是创造性的智力成果。至于创造性的高

度,法律并没有涉及,在司法实践中难以有一个准确的界定,一般会以专家证言或鉴定的形式作为判别的依据。

在英美法系中,独创性一词被表述为"originality",其含义是"仅指作品是由作者独立完成(与剽窃他人作品相对而言)",只要作品能满足"至少要有最低程度的创新性"即可。英国《1988年版权、外观设计与专利法》第1条(a)项指出"文学、戏剧、音乐或艺术作品"受保护的实质条件是具有"独创性";美国著作权法第102条(a)对作品也有"原作"的要求;此外,加拿大、新西兰、澳大利亚等国家的著作权法也有类似的规定。对于独创性的认定做出的解释:第一,作品由作者独立完成而不是对其他任何作品的复制,这是区别这种特殊产品的来源和归属的判断标准;第二,作品必须体现出作者在创作过程中所付出的最低限度的技巧、判断、风格等劳动成果。[82]

1. 歌词

简单来看,音乐可以分为配词和不配词两种,其中配词的音乐由乐曲与歌词共同组成。其又可以分为词曲可分离和不可分离两类,若词曲可以分离,则歌词在创作之初并未存有将歌词与特定音乐相匹配之目的。这种情况下,词曲作者分别享有独立的著作权。相反,如词曲不可分离,即词曲创作者在创作过程中有意识将各自(实践中也有词曲作者为同一人的现象)的创作意图进行调和,使得词曲配合相得益彰、浑然一体,此时该歌词应成为音乐作品的一部分,双方对音乐作品共同享有版权。

歌词是音乐作品的一个重要元素,需具有独创性,才能受到著作权法的保护。2013年8月何洁的新专辑《敢爱》中收录了一首名为《请不要对我说sorry》的歌曲被指涉嫌侵权。在审理过程中,法院认为涉讼的两首歌曲在歌词内容和表达的情感上基本相同,符合实质性相似的特征。[83]

2. 旋律

旋律是指:"一种令人愉快的乐音组合或序列",或者"将相互关联的每一个单独的音符按照一定的节奏组合在一起,使它们能够表达一种特定的意境或思想"。[84]一般来说,旋律包括了音符、音符时值和音符顺序或组合。对于乐曲来说,旋律是最容易被人识别的组成元素。为了获得版权保护,旋律本身

应当具有独创性,但是组成旋律的具体部件却有着自身的局限性。首先,旋律受到音阶上的音符数的限制,比如流行歌曲音阶上的音符数是 12 个。其次,虽然这 12 个音符可以被排列组合成很多种不同序列,但是可供选择的组合也会受到特定音乐习惯的限制。[85]这种情况下,判断旋律的相似性或衡量抄袭的标准就难以界定。

3. 和声

和声可以被定义为"和弦的结构、进程和相互关系"[86]。在早期的音乐创作活动中,和声创作一直和旋律一起由作曲家本人完成。自音乐进入工业生产之后,音乐创作的分工也日益精细。但从本质上来讲,一般而言和声是在旋律的基础上的一系列和弦进程,旋律决定和声。因此,从这一层面上来说,和声对音乐的整体效果具有一定的贡献,但很难具有独立的音乐版权。

4. 节奏

节奏是指"不同长度和强度的音符序列所组成的常规模式"。通俗地讲,节奏就是音乐表演过程中遵循的拍子。大多数流行音乐的作品都有稳定、不变的节奏。因此,单纯的节奏不具备版权意义上的独创性。

(二) 音乐合理使用范围扩大化

合理使用是指在使用他人作品时,既不需要征得他人同意,也无需支付报酬的权益状态。它是版权法中的一个重要的概念,其存在的价值主要是为了平衡作为版权人私人利益和公共利益之间的关系。在传统版权法中,这一制度设计在繁荣公共文化领域起到了积极的作用,但在网络经济环境下,这一制度的不足日益凸显出来,尤其是在音乐资源的私人复制领域。

目前,对私人复制尚未形成统一的概念,《伯尔尼公约》对于私人复制模糊的叙述,给各国的立法者和法官们留下了大量的思考余地。一般理解,私人复制即以个人使用为目的的复制他人已受保护的作品的行为。正如西班牙学者德利娅·利普希克主张,"私人复制是指仅复制一件受著作权保护并在某个材料中的作品的简短片段或某些鼓励的作品,仅供复制者个人使用(例如研究、教学或娱乐)"[87]。

从传统意义上来理解,私人复制的私人性质,决定了其具有以下显著特点:一是复制的目的具有非商业性、非营利性,不得通过私人复制行为直接或间接地获取利益。二是复制在数量上通常是少量的,因为私人复制以满足个人或者其家庭范围内对作品的需要为限。三是严格限制使用范围。私人复制的使用范畴,应以不得以任何手段向不特定的受众公开传播为前提。这三个特点也决定了在一般情况下,私人复制不会对著作权人利益产生实质性损害。[88]由此可见,私人复制具有用途的非商业性和复制的少量性以及使用的私人性三个基本特征。

然而,技术的发展总是对法律不断提出挑战。纵观著作权法的演变历程,其无不是在传播技术不断进步的力量推动下逐步完善的。数字技术环境下,私人的非商业性与商业性使用变得模糊;私人使用与群体使用也无法甄别;少量性更是无法界定,也无法收集全面的数据。作为合理使用制度的组成部分,私人复制的法律定位一直备受争议,主要有"权利限制""侵权阻却""使用者权利"三种不同观点。"权利限制说"是目前大多数国家都普遍认可并采用的理论,该理论认为版权保护的权利人利益并不是绝对排他的,出于对社会公共利益和文化进步角度的思考,应当对版权人的权利加以限制。"侵权阻却说"认为,私人复制本身属于"侵权行为",只是法律的特殊规定,使得其"侵权行为"具有了合法性。"使用者权利说"整合了以上两种学说的特点,并将其上升为使用者法定的权利,使其具有了公力救济的法律依据。以上三种学说,从不同角度对"合理使用"进行了剖析,虽各有偏颇,但均承认合理使用制度存在的正当性。然而,随着技术的进步,传统合理使用的社会功能正受到质疑,新的制度框架正呼之欲出。

作为智力成果的音乐作品一旦创作完成并发表后,它已不再具有绝对私人财产权的特征,法律体系对权利人财产权的保护也仅限于音乐作品不受非法的商业性使用。因此,著作权限制制度被确定,TRIPS协议规定了"三步检验法",即权利的限制应在"某些特殊情形""不得与作品的正常利用相冲突""不得不合理地损害权利持有人的合法利益"[89]三个条件下。然而,网络环境下私人复制已经超越了传统版权法版权限制的覆盖范围,"三步检验法"也无法调和权利人利益和公众利益之间的矛盾。

1. 私人复制已不再是"某些特殊的环境"下的行为

当前,受众获得音乐作品的方式主要有网络下载和 P2P 传播两种,使用这两种方式的最终目的都是为了获取音乐资源,并将其存储于某个硬件媒介之中,完全符合复制的概念。网络下载,是指用户通过网络连接至特定的网站下载音乐的行为。根据存储的时间和使用目的,可以分为无目的临时性下载和有目的永久性下载两类。前者是因使用者进行浏览网页或操作行为,由系统自动、临时缓存于电脑终端,在关机或清理缓存内容时予以消除。后者是按照使用者的意图,通过网络链接下载与源文件一样的音乐作品行为,并由使用者进行人工保存和删除。众所周知,在网络如此发达的今天,进行网络下载的网民是分散的、数量巨大的群体,且网络已经成为现代人获得音乐的主要途径,对音乐的获得和复制的方式也具有多样性的特征。

P2P 软件下载与传输,是指终端用户不必连接到网络服务器,便可实现音乐信息交流、分享、传播的行为。P2P 技术的产生和广泛应用,给个人复制和传播更是提供了极大的便利。该技术消除了客户端和服务器的概念,将网络中的计算机变为平等的同级节点,实现了客户端—客户端的信息传播结构,使得音乐的个人复制更具有隐蔽性。

目前,中国网民规模已超过 11 亿人,约有 70%以上网民使用网络音乐,而作为全球数字音乐潜在市场最大的国家,数字音乐侵权现象已经成为社会性的问题,"私人复制"也绝非在"某些特殊的环境下"进行的偶然性行为。

2. 私人复制侵害了版权人的正当权利

为了推动科学、文学、艺术领域的繁荣,满足公众利益,音乐作品财产权都是从属于公众至少能够对作品进行某种使用的权利之下的。公众确实享有合理使用音乐作品的权利,而这并不会产生一个独立的"公共领域"。这使得即使确实有公共利益存在于作品之上,人们也只能通过限制版权、排他权的方式来保证这样的利益。[90]因此,基于该理论,即便私人复制这种行为已经"侵犯"了权利人的某些绝对私有的权利,但被法律所"豁免"。然而,"个人使用豁免"是在学者使用纸张做记录的时代发展起来的,现在继续使用这一概念将使《伯尔尼公约》第九条规定的保障变得毫无意义。[91]同时,也必将使各主体的权利和义务关系处于极度不平衡的状态,以至于形成"多数人—社会一般公众"对

"少数人—音乐版权人"实施"暴政"的状态。

由于私人复制行为的存在,为"音乐作品的零距离使用大开方便之门,网络环境下便捷的数字化形态和日新月异的信息技术,能够实现跨时空的上传、复制、传播、发布任何作品,并且使传统的高昂的侵权成本接近于零,从而使侵权的范围和强度前所未有地增加,极大降低了著作权人对作品使用的控制能力和对侵权的防范能力"[92]。我国现行的法律规范中,对私人复制以及帮助私人复制的软件提供商和网络服务商并没有加以严格的限制,导致了权利人的正当权利受到了侵害,使得权利人根本无法对抗来自社会普遍性的暴力侵犯,这也违背了合理使用制度设立的宗旨。

3. 私人复制损害了权利人的合法利益

在音乐版权的财产权中,复制权、发行权以及网络传播权是版权人的重要权利。在上述权利中,复制权、发行权的叠加就是一般意义上的出版,而现实的世界中,由于数字技术的私人复制,音乐已经具有公共物品的特征。稀缺性的缺失,使音乐版权的经济价值受到前所未有的挑战,音乐出版行业受到了极大的损害。截至2023年,统计口径内音乐图书与音像出版产业总体规模为12.15亿元,同比增长7.38%。其中,音乐图书产业规模为9.53亿元,同比增长10.68%;音像出版产业规模为2.62亿元,同比下降3.3%。

除此之外,由于私人复制的滥用,基于信息网络传播权的产生,在线音乐收益也一直处于缓慢的增长状况。2006—2010年期间,受到私人复制以及其他侵权行为的影响,在线音乐产业的产值一直处于慢速增长的时期,产业规模不足2亿。2010年后由于国家有关部门对网络音乐的重视,产业规模有了快速的增长,但传统在线音乐(排除各视频网站进行的演唱会在线收费的运营模式)的产值也仅为4亿元左右。一直到2015年以后,在线音乐的市场才逐渐规范起来。根据《中国数字音乐产业报告(2023)》数据显示,在线音乐市场增长率,从2018年的11.4%增至2019年的18.1%,随后在2020年达到24.5%的高峰,之后增速有所下降,2021年和2022年分别降至15.7%和12.8%。然而,到2023年,增速大幅回升至33.1%,显示出强劲增长势头。[93]

(三)恶搞音乐泛滥成灾

"恶搞"作为一种对已有的作品进行变形、戏仿、拆解、重构,其题材和内容

多种多样,但一般会带有调侃和讽刺的味道,也有人将之称为"再创作"现象。虽然早已有之(如1988年出现的"俚俗歌曲"中就有对名曲改词歪唱的现象)[94],它实际源于日本的Kuso文化,但其大规模的出现,并形成一定的影响力是在网络高速化发展之后,确切地讲应该是在新世纪以后。

"恶搞"表现形式繁多,目前对其还没有一个明确的界定,但有两种比较有代表性。一是"人们以调侃、幽默、讽刺的心态,运用游戏、FLASH、电影短片等形式对他们喜欢或者不喜欢的事物(图片、文字、影视作品等)进行幽默、讽喻意味的颠覆性解构行为及其创作风格"[95]。二是其并非从语义学上的"恶"入手,并具有贬义,而是当作一个程度副词使用,有"很""狠""大"等之义,"恶搞"就是过度地搞、极端地搞、极其夸张地搞。[96]

对于恶搞音乐,根据韩启超在《难道真要"把自己娱乐死"——评网络"恶搞"音乐》一文中的定义,"恶搞"音乐是通过现代传媒技术手段对音乐进行重新组合,用调侃、戏谑或尊重的心态对日常流行或传统经典的音乐作品加以解构和嫁接,并利用一切夸张的肢体语言和当下最新鲜的内容,从而创造与原唱或原作迥异的"新"的演唱方式和作品。[97]从词性上来看,恶搞音乐和音乐恶搞还是有很大区别的,前者主要以"恶搞"的方式来创作新的音乐作品,其中心为"音乐";而后者主要以音乐为对象或者是表现形式来展现"恶搞"的行为,其中心为"恶搞"。虽然,只有前后搭配的差异,但表达的含义却大相径庭。

关于恶搞音乐的分类尚无定论,主要可以分为对歌词、音乐本体、音乐表演、视觉表达、综合型等方式的恶搞(表4-4)。

表4-4 恶搞音乐分类

恶搞音乐分类	具体表现	例证	备注
歌词	改编/重填歌词	《吉祥馒头》(恶搞自《吉祥三宝》)、《上海不欢迎你》(恶搞自《北京欢迎你》)	
	拼接	《我们不一样》搞笑版	
	曲解原词	将《忐忑》制作成"阿的刀,阿的大的提的刀。阿的弟,啊得提达到……"	

(续表)

恶搞 音乐分类	具体表现	例证	备注
音乐本体	倒放型	《稻香》《This is it》倒放版	
表演方式	夸张戏仿型	《C哩C哩》系列	
	对口型模仿	《怀念青春》《坏女人》	
视觉呈现	视频剪辑	《追梦赤子心》(周星驰影视作品简介版)	
	视频录制	多高校版本的《大学自习曲》	
	FLASH制作	《两只蝴蝶》《小苹果》等	
综合型	通过音视频软件进行音视频的综合处理	鬼畜版《小苹果》(配英雄联盟的画面、歌词)	

对歌词的恶搞是在不改变原音乐的旋律、和声、配器的基础上，对原歌词进行改编、重填、曲解，以及将数首歌曲的歌词加以拼接，这一类恶搞相对比较简单，不需要太多的音乐技能，因此也比较普遍。所改写的歌词大多采用网络流行语、双关语、社会热词、谐音词或其他娱乐用语，基本属于"经典歪唱"或"流行歪唱"。

对音乐本体的恶搞，主要是将现有的音乐作品通过音视频软件进行重新编辑。这一类音乐恶搞者较为熟悉音乐软件，在猎奇、娱乐的心理主导下，其产生的此类"音乐"并没有实际意义，也非任何情感的表达。

对音乐表演的恶搞，是指通过音乐的演唱、形体表演等方式对音乐表演进行夸张、荒诞、搞笑性的表达，从而呈现出出人意料的画面效果。从理论上来讲，通过肢体表演的恶搞方式是恶搞音乐的"最高形式"，因为他们不仅需要把握音乐的节奏，还需要控制音乐的情绪，组织好肢体动作的语言和调动受众的参与热情。

对视觉呈现的恶搞，是指通过视频拍摄、特效、剪辑等手段，对抽象的音乐进行具象的视觉化表达的形式。一般会有视频剪辑、视频录制和FLASH制作三种，它们的共性是对原音乐的画面语言进行再创作。其中视频剪辑是通过已有的视频素材，运用蒙太奇的手法，将一系列没有逻辑关系的素材，整理成

一段具有一定意义表达的画面。视频录制相对较为复杂,这一类作品需要对音乐的文本语言加以"翻译",运用不同的声画表现方式,如声画同步、声画平行、声画对立等,对音乐内容加以具象的再现。一般情况下,需要前期的故事梗概、分镜头创作、实景拍摄、后期制作等几个步骤。FLASH 制作则是通过动漫的方式对原来的音乐作品表达的内容加以体现。一般情况下,这种音乐视频的制作相对比较专业,需要有强大的后期制作的能力才能完成。

综合型恶搞,是指对音乐的以上各要素进行解构,并尽可能添加不同的元素。随着现代音乐传媒技术的日益发展,尤其是手机上 APP 的广泛应用,使得这一类的恶搞音乐变得尤为普遍,并获得了广泛的关注。典型的软件有抖音、快手等,它们通过内置于 APP 中的功能,使受众能够有便捷的参与性和良好的参与体验,从而也增加了这一类软件的用户黏性。

网络环境中这样的恶搞音乐不胜枚举,网民甚至学界有些人对这类恶搞音乐抱有一定的包容态度。但就笔者而言,网络音乐恶搞不仅扰乱了音乐市场,导致大量低俗音乐的出现,同时也侵犯了音乐著作权人的利益。众所周知,音乐的著作权包括 4 项人身权(署名权、发表权、保护作品完整权、修改权),10 余项财产权(复制权、发行权、表演权、摄制权、改编权、汇编权、广播权、信息网络传播权、翻译权等)。此外,我国著作权法还设置了邻接权,主要旨在保护传播者的权益,包括表演者权、录音录像制作者权和出版者权等。恶搞音乐侵权问题是个相对比较复杂的问题,既有著作权的内容,也有邻接权的内容;既有人身权的内容,也有财产权的内容。具体还要针对个案来进行分析。

2018 年初,某公司举办年会,该公司有人将《黄河大合唱》改编成了一段名为《年终奖》的歌曲,并在网上迅速走红。歌词也被改编成一首打油诗:"年终奖,年终奖,我们在嚎叫,我们在嚎叫……"伴随着表演者夸张的表情和恶俗的肢体动作,台下的观众也是笑得前仰后翻。

此视频一经发布,立刻在网上引起了强烈的反响,公众对此声讨不断。《人民日报》更是专门发表文章指责这一行为,称《黄河大合唱》是中国抗战的经典曲目,歌中所唱的内容体现了八路军在抗战过程中的不屈精神,是中国音

乐中的"不朽之作"。搞笑视频的发布,不仅伤害了中国人民对抗战精神的真挚情感,同时也是对抗战先辈的亵渎和对民族精神的伤害。从著作权法的角度上来看,这一行为更是已经超出了合法的界限。

保护作品完整权,应是保护作者的思想表达不受歪曲和篡改的权利,其设立的目的是要保护作者通过作品所表达出来的思想的真实性和完整性。《黄河大合唱》的词曲构成了一部完整的音乐作品,该公司的演绎已经侵犯了著作人身权中的保护作品完整权。此外该作品的署名权、表演权、网络传播权、改编权等权益也均有被侵害的可能性。

四、偶像崇拜的自我迷失

"崇拜心理是人类自我意识的产物,是伴随着意识觉醒和认识发展出现的观念形态,体现了人类社会对自我和环境的理解和体验,并影响和制约着人类的情感、意志和行为。在心理机制上,它时常具体地表现为情感失控、情绪狂热、缺乏正常的独立自主精神,片面强调个体的作用并加以神化。"[98]崇拜心理源自远古时代人们对自然和社会认识不足,出于"趋利避害"的动物本能,原始人便期待自然界及自然现象能给其带来好处,以便能够较好地生存下去,于是就对周围的自然事物产生了复杂的心理状态,他们将自然事物和现象加以拟人化,并赋予其超自然的能力,从而产生了具有敬畏、顺从、信任等综合性心理状态。

从人类社会发展的进程来看,"崇拜心理"是人类社会历史发展的必然现象,是人类社会不断认识自然和社会的必经的意识阶段,对人类社会的进步和文明的形成起到过非常重要的作用,促进了阶级意识、团体意识、统治意识等精神状态的形成和不断成熟。从现实的角度来看,"崇拜心理"也是人类社会的一种精神需要,是人们精神生活的一个重要组成部分。纵观古今中外,任何一个国家、民族、群体、个体都在特定的历史时期,对特定的人或事物产生崇拜心理,并以此来不断完善自身的精神状态。有人会将科学和崇拜心理对立起来,他们认为科学崇尚的是理性至上,而崇拜心理则是非理性优先。然而,笔者认为这两者之间并不矛盾,科学的理性只能解决科学的问题,而不能解决一

切社会问题。诚如西蒙的"有限理性"的观点,人类的理性和智性总是有限的,所以人们的决策只能达到相对满意的效果。此刻,有限的理性和无限的物质世界之间就产生了空白与矛盾,人们在这空白和矛盾中产生不安的内心状态,"崇拜心理"在此发挥了慰藉和鼓励的作用,来使人们达到内心的平衡。从类别上来划分,主要有自然崇拜、图腾崇拜、神灵崇拜、超自然力的人物崇拜、英雄崇拜、精英崇拜等。

对于偶像的崇拜,古来有之。但是,流行音乐的偶像崇拜现象基本盛行于青少年,他们将个人的认同和情感的依恋集中于某个具体的明星,并在心理和行为上不自觉地进行模仿。青少年情感易于冲动,敢于表达,对于偶像的崇拜大多出于非理性,因此歌迷/"粉丝"们表达崇拜的方式也五花八门,甚至令人咋舌。

(一) 盲目的成功观

成功观是人们对成功的经验感受和总体观念。从结果上来看,成功观是指一个人渴望达到某个具体目标的心理状态,即他需要成为什么样的人。从过程上来看,成功观是指一个人如何达到成功的方法和途径。由此产生了一门新兴的学问,称之为"成功学"。"成功学"在国内兴起于20世纪80年代,伴随着改革开放和经济体制的转型,人们对成功的欲望愈加强烈,具有代表性的主要有戴尔·卡耐基和拿破仑·希尔等人的成功学经典书籍,如《如何停止忧虑开创人生》《如何赢得友谊及影响他人》《成功有效的团体沟通》《思考致富》《成功规律全书》《人人都能成功》等。柯云路将成功定义为一种人生哲学:"当世界的纷繁途径呈现在中国人面前的时候,各种潮流、各种人生哲学车水马龙地在视野前掠过,一个什么样的简单口号有助于把每个中国人乃至整个民族的精神牵引向前呢?提倡对成功的追求,大概是很方便的。中国人现在要成功。"[99]

改革开放40多年,是中国政治、经济、社会、文化快速发展的时期,全国在各个领域都取得了巨大的成就。但是,我们在看到这些成绩的同时,有不少问题也凸显出来,其中有一点就是关于成功的判断标准。对于何为成功,中国人

典型的看法是立言、立功、立德,此所谓"三不朽"。哲学家冯友兰对此的解释是,人生所能有的成就有三——学问、事功、道德,而成功的要素亦有三——天资、命运、努力。[100]然而,在这一时期,很多人将成功看成比别人高一等的优越性,这种优越性集中体现在拥有更多的物质资源和社会资源,即"钱"和"权"成为衡量成功与否的标准,甚至出现"英雄莫问出处"的态度,成功过程的合法性也被忽略。

众所周知,崇拜心理具有"光环效应"和"马太效应"两个方面。"光环效应"也称为"晕轮效应",是指当认知者对一个人或事物产生好或坏的印象后,还倾向于据此推测这个人或事物其他方面的特征。这种认知模式,就像我们看到月亮边上的光晕一样,向周围扩散、弥漫,从而产生了认识上的偏差。从根本上来说,光环效应不是一种科学的认知,但在我们日常生活中却非常常见。这一点在流行音乐的偶像崇拜中也体现得尤为明显。新世纪以来,众多的选秀节目层出不穷,一个个看似平民的普通选手,经过电视屏幕的播出,增加了社会知名度,活跃在大众的视野之中,实现了从"草根"到"明星"的华丽转变,从而成为青少年崇拜的对象。作为崇拜者,所看到的是"明星"们光鲜亮丽的外表、迷人的气质、成功的辉煌和一夜成名的机遇,把成名后的荣耀无限放大,而忽视了其成功过程中付出的艰辛与血汗。

2011年9月,许阳丽自杀事件引起了社会各方的关注。许阳丽是一个1986年出生的年轻漂亮的女歌手,热衷于参加各种选秀节目,并且寄希望于这类活动成为她通往成名的道路。为了实现自己的成功梦想,她先后参加了"超级女声""花儿朵朵""父女学说逗唱PK"等十余场选秀活动,也获得了较好的成绩。但现实和理想之间存在着巨大的差异,看着其他选秀歌手如日中天,自己却还只能在酒吧里驻唱,许阳丽的心理逐渐失衡,时常抱怨:"我们没有关系,上不了电视台的晚会,选秀歌手唱得再好也没有用。"最终,她在25岁时结束了自己年轻的生命。

一场悲剧是一个社会现象的缩影,每年热衷于参加各种选秀活动的年轻人成千上万,每个人都希望通过选秀的舞台来实现自己的梦想,达到成功的彼岸。千军万马,能过独木桥者有几?从根本上来说,选秀节目是在商业环境

下,各类媒介为了吸引受众的关注而制造出来的媒体产品,在媒介的经济利益、参赛者的成功欲望、受众的娱乐需求之间找到了一个结合点。凡事都应该有个度,当超过这个度的时候,就会出现失衡的状态。这些娱乐节目,一方面在丰富大众业余生活上起到了积极的作用;另一方面,由于电视台的急功近利,也出现了大量负面的现象,忽略了对节目质量的管理。如:某些电视台为迎合观众,聘请港台地区明星上节目,这些节目在内容上存在着一些严重问题,低俗、庸俗,甚至违背社会道德的行为都出现过……已经严重影响了观众的精神生活,严重影响了人们对于精神世界的追求和审美,严重影响了社会道德与社会规范的执行。[101]此外,还有为了上选秀节目中途退学的、整容致死的等情况。更加需要引起深思的是,各种选秀节目呈现出来的门槛低、流程简单,从海选到进入决赛只在数月之间,造成了从平民到明星只是一步之遥的假象,不禁会给青年带来随随便便都可以成功的错觉。然而,回归现实,偶像的成功和自身的努力之间就会形成落差,从而使"粉丝们"丧失进取的动力,造成心理上的焦虑。由此可见,选秀节目的负面作用已经非常凸显了。为此,《南方周末》也曾发文表示,不希望年轻人看了节目去追求"一夜成名"。

(二) 自我价值的缺失

大众传媒的强大功能造就了一个个璀璨的"明星"。于是,"偶像崇拜"的现象便随之出现,而且"粉丝"群体的年龄结构普遍比较年轻。从内涵上来说,"偶像崇拜"是个人对自己喜欢或崇敬的人的认可和情感寄托,带有强烈的迷恋、向往和模仿等心理和行为;从文化上来看,"偶像崇拜"的对象,是一个时代部分群体社会思潮的具体表现;从道德上来讲,"偶像崇拜"不仅体现的是个体的道德行为,更加体现的是某一群体的道德文化。

"偶像崇拜"的心理和行为,有着明显的特点,也显示了鲜明的时代特征。尤其是在改革开放以后,青年群体对偶像的崇拜现象随着时代的发展而发生改变,他们不再单一地崇拜某个固定的英雄人物或对社会有益的榜样,崇拜的对象也呈现出多样的趋势,主要以娱乐明星为主。他们在面对自己崇拜的对象时,容易表现为十分专注,甚至陷入难以自拔的境地。在接受电视选秀节目

时，他们也常常会把自己喜欢的偶像当作自我形象的参照物，在言谈举止、生活习惯、为人处世等方面，都会刻意地去模仿。从心理学的角度上来看，这种非理性的偶像崇拜不仅会导致青少年对网络、电视等产生"媒介依存症"的现象，而且也会使他们在现实的世界中定位模糊，甚至迷失自我，具体表现在以下几个方面：

第一，在明知偶像的丑闻之后，不但不能正视偶像的缺点，反而对其迁就甚至更加支持。青少年对偶像的崇拜不仅是个人的问题，而且还和他们所生活的群体有着密切的联系。根据"使用与满足"理论，一般情况下，青少年会将自己崇拜的偶像的有关信息跟同学、朋友进行传播，以提升自身的形象，并作为人际交往的资本。因此，当自己所崇拜的偶像出现负面消息的时候，为了避免遭受同学、朋友们的嘲笑，也是出于对自己"自尊"的维护，他们往往会选择继续支持偶像。此外，由于长期对自己崇拜的偶像的支持、欣赏，即使在偶像已经行为失范的情况下，他们依然会选择原谅，甚至可能会出现价值认同的现象。

第二，不计后果地追星。青少年在追星的过程中往往表现出非理性的行为，他们会不计成本地去参加明星的见面会、演唱会，收集偶像的各种信息，包括签名照、专辑等。在此过程中浪费了大量的人力、物力、财力，甚至还伤害了亲人、朋友的情感。2007年爆出"杨丽娟苦追刘德华"事件，13年间杨丽娟为了追星，导致家财散尽，一个美好的家庭变得支离破碎，其父更是在女儿见到刘德华的次日（2007年3月26日）跳海自杀。现实中粉丝们"追星"的行为花样百出。2016年4月，鹿晗在上海外滩中山东一路拍了张和邮筒的合影发在微博上，疯狂的粉丝们为了模仿偶像的行为，踏寻偶像的足迹，从全国各地纷纷赶往上海，为的就是跟鹿晗亲手摸过的邮筒合影，上海警方甚至出动特警来维持治安。

第三，因为偶像而产生网络暴力。喜欢一个偶像后，年轻人会在网络上找寻更多的相关信息和共同喜好的伙伴，可称之为"粉丝群"。百度贴吧、天涯论坛、微博等社交媒体是他们发布信息和互相沟通的主阵地。因为，作为一个资深的崇拜者，默默地喜欢是远远不够的，他们至少需要一个稳定的平台，定期

讨论和分享偶像的消息,一旦有对偶像不利的事件,他们会变得更加团结,一致对外。蔡徐坤是借助选秀综艺"偶像练习生"成功出道的一位年轻艺人,随着名气的提升,其微博的粉丝数也急剧增加,在数月之间便有了700万之高,随便发一条微博便能带来百万级的粉丝反应。某日,蔡徐坤发了一条内容为"染个黑发当700万福利怎么样"的微博,瞬间转发量达到200多万次。在众多的祝福和爱恋的留言中,一位名为"我是陈泓宇啊"的网友转发了这条微博,并吐槽了一句:"这个星球为什么会有人觉得自己染个头发是给别人的福利"。顿时,一石激起千层浪,蔡徐坤的粉丝纷纷开始围攻,并对该网友开始"人肉"。即便是在其道歉的情况下,网友们依旧不依不饶,甚至连该网友所就读的院校也没能幸免。由此可见,粉丝们结成的虚拟社区,在网络媒介的支持下,已经拥有了强大的语言力量,在不知不觉中已经成为网络暴力的实施者。

本章小结

流行音乐传播价值失范是其传播过程出现的反常的现象。当代流行音乐在传播过程中出现了"反智主义"现象的兴起,"消费主义"对音乐市场的侵扰,音乐版权秩序混乱,盲目的偶像崇拜等负面的效果。产生以上这些负面效应的原因是多方面的,从外部来看,社会政治、经济、文化等因素对流行音乐传播价值的失范起到刺激作用。从内部来看,我国流行音乐从创作、表演、传播等环节还不成熟,很多技术和方法还处于探索阶段,需要一个较为漫长的过程才能走上良性发展的过程。

第五章　当代中国流行音乐传播价值重塑的途径

据前文所述,在数十年中,中国流行音乐虽然发展历程跌宕起伏,但终究已经得到了蓬勃的发展,并逐渐形成具有明显中国文化烙印的音乐类型。作为大众音乐,流行音乐产生于城市,借助于现代传媒技术,深刻地影响着我们的日常生活,并将继续深入到社会的每个角落。任何事物的发展都有两面性,流行音乐亦是如此。它在给我们带来精神文化、经济财富等有益之处的同时,也产生了审美、侵权、非理性行为等负面效应。因此,积极探讨提升流行音乐传播价值的具体途径就显得尤为重要。当然,国内流行音乐传播受到诸多因素的影响,唯有寻根治本,针对性分析当代流行音乐传播中的失范现象及其产生的原因,才能找到有效发展之路。

一、提升流行音乐的审美价值

在众多音乐研究的课题中,流行音乐的审美价值是最具有争议的一个。一是关于流行音乐是否具有审美价值的争论;二是流行音乐的审美价值如何判断的争论。对于这两个问题,经过数年的争论之后基本有了结论,结论虽然并不完善,但的确在不同的层面肯定了流行音乐的审美价值。然而,提升流行音乐的审美价值是一项系统的工程,需要从音乐传播的各个环节进行有效整合,才能达到良好的效果。

(一) 树立正确的音乐职业人价值观

所谓音乐传播,就是音乐人以音乐信息为载体,将自身的思想、观念、意

图、价值、信仰等内在精神内容对外进行传播的过程。音乐人与受众之间存在着双向互动性的关系：一方面音乐人的音乐作品会触发受众的情绪波动，产生思考，甚至改变其行为模式；另一方面受众对于音乐人的创作也起着制约性作用，受众的接受与否直接决定音乐人的影响力的大小和生存状况。音乐人创作的音乐作品与受众需求就像天平的两端，彼此之间需要平衡。在音乐传播的过程中，音乐人应自觉其占据音乐传播主体地位的意识，通过音乐创作活动对受众起到引导性的作用。

专业音乐人创作的音乐作品是对自然、社会、人生等领域的思考与反映，是作为公共知识分子参与社会进步的体现。在创作过程中，专业音乐人时刻以音乐符号反思历史、刻画现实、畅想未来，并借此彰显知识分子精神。他们不仅需要具备精湛的音乐技能，而且还要有深厚的哲学社会科学功底和高尚的人文情怀。他们需要"比普通人更敏锐地观察社会的各种动态，他们的内心也比普通人更为迫切地趋向于时代的精神"[102]。相反，当今社会的音乐"恶搞"和"有毒"现象的背后是对规则的破坏和对法律的践踏。音乐人应当具有强烈的自律意识，对于媚俗的音乐行为予以坚决抵制，以自身的行为净化音乐传播的环境。

在传统媒体时代，在记者、编辑、编审等把关人的作用下，大众传媒遵循着一套较为规范的职业准则，承担着多重的社会职能。在此过程中，理性地对待传播工作是一项基本的要求。在传统音乐传播领域，把关人也对音乐形态、音乐信息、艺人包装等方面具有较强的行业自律。例如，一张唱片需要经过组织创作、歌手表演、录音录像制作、包装、推广发行等环节，每个环节的创作人、表演者、录音师、录像师、宣传策划人、销售商等参与者根据分工不同行使把关人的职责。此外，广播电台、报社编辑、音乐评论人、栏目主编、广播电视主播等大众传播媒体把关人在音乐传播过程中，占据主导性的地位，音乐信息不至于偏离公序良俗。

伴随着后现代主义的浪潮，反智主义获得新的市场。在后现代社会中，可以说一切都是文化。它刻意远离深刻，追求"一种新的平面性，无深度感"。尤其是网络环境下，音乐传播的去中心化趋势明显，音乐把关人缺位现象严重，

导致反理性主义现象盛行。长此以往,音乐传播的环境必将被破坏,不利于音乐行业的长远发展。因此,越是在传播自由的时代,越是需要理性的音乐传播把关人,发挥他们在音乐信息选择、加工、制作、传递过程等方面的作用,提升音乐传播在社会教化、文化传承等方面的作用。

(二) 选题注重音乐内容的理智化

"内容是与形式相对应的一个范畴,是指构成事物的内在诸要素的总和。文艺作品的内容及其所体现的思想情感,主要包括题材、主题、人物、时间等要素。它的形式指作品的组织方式和表现手段。包括体裁、结构、语言、表现手法等要素。"[103]对于"音乐内容与形式"问题的争论由来已久。汉斯立克认为:"音乐的内容就是乐音运动的形式。"由此可以推导出"音乐内容和形式是同一个东西"的论断。此刻,音乐内容与形式的边界被消解,自然也就不存在音乐内容和音乐实行之间关系的问题了。

音乐和其他艺术形式不同,简单地将音乐内容定义为"音乐音响表现的对象"过于狭隘。因为音乐中还有一些在表现之外的东西,如舒缓、紧张、柔和、宽广、丰富、跳跃、坚定等直接使人产生的感觉。这些感觉是主体的体验,并调动自身的情感进行领悟,从而达到对音乐的理解。因此,周海宏将音乐内容表述为:"审美主体赋予音乐并从音乐中体验到的精神内涵。"[104]在音乐中,人们对接收到的有组织的物理学意义上的声音,包括振幅、频率、谐音等体验为愉快、欢乐、紧张、明暗等。因此,音乐创作者通过音乐符号、音响组织方式来表达与之相适应的情绪与思想,当受众听到这些音响时就会产生一定的精神体验。"选择什么样的音乐音响,及把它按照什么样的样式进行组织——即音乐的形式,是按照表现内涵为目的的,而受众在如此的形式中也会产生相应的精神内涵的领悟。这种'精神内涵'就是音乐内容。由此可见,'精神内涵'不仅仅包含着作曲家想表现的,或欣赏者联想到的视觉、情感、现实生活的场景等对象,同时也包含着人们内在的、无法用语言与形象描述的精神活动的特征。"[105]

从系统论的角度上来看,音乐内容是音乐创作者、表演者、录音录像制作

者、受众共同参与而形成的合意。虽然,不同的受众在接受同一首音乐作品中的体验会有所不同,但人类的情绪、情感、思想、价值是有共性的,所以在受众的精神世界中只有程度不同而已,而不会存在大相径庭的理解。在音乐审美活动过程中,音乐创作者、表演者、录音录像制作者所组成的创作主体相对于受众而言占有主导地位,有什么样的音响组织表达才会使受众产生什么样的精神体验。流行音乐的商业属性明显,已经成为音乐经济活动的主体,因此,为了追求高额的经济价值,存在着部分音乐创作者为迎合受众而创作音乐作品的现象,这导致一些音乐作品媚俗现象层出不穷,作品质量参差不齐。

因此,音乐创作系统的各主体在音乐创作过程中应当有高度的自律和强烈的担当意识。从地域上来看,我国拥有广阔的地理空间,民族众多,各地区和各民族都有着丰富的音乐资源;从历史上来看,我国有五千年的悠久历史,不同的时代都曾出现优秀的音乐作品,它们为音乐创作者提供了取之不尽的资源宝库;从全球的角度来看,在经济全球化、文化多元化的今天,各国的音乐文化正不断融合创新,为音乐行业的不断发展提供动力。在影响音乐作品精神内涵的因素中,有外部的因素,也有内部的因素。外部因素是指音乐创作行为的社会背景和时代特征,它既影响着创作主体的动机和组织方式,也能够在音乐作品中形成具体的反映。如,《黄河大合唱》与抗日战争时期的历史环境是分不开的,音乐创作者用音乐反映了当时全国人民的抗日热情和必胜的信念。内部因素,是指音乐创作者的精神状态和心智状态,音乐创作者自身心灵的广阔性、丰富性、细腻性结合高超的音乐创作技巧是创作一部音乐作品的前提,没有音乐人的人文情怀、历史担当、价值追求等思想基础,音乐作品的优秀之处就无从谈起。当代中国音乐创作者的自律应表现在立足本国文化,借鉴外来文化,从民族、历史、全球的视角承担起文化引领的责任,创作出更具有智性的音乐作品,为使中国的音乐文化屹立于世界之林而不懈努力。

(三) 开发多元化的娱乐节目

近年来,娱乐节目的发展一直备受关注。丰富多彩的娱乐节目不仅丰富了大众的业余生活,还在知识普及、素养提升等方面起到了积极的作用。随着

娱乐经济的兴起,越来越多的电视台、网络媒体相继举办了名目繁多的娱乐节目(表5-1)。

表5-1 部分音乐类选秀节目

开始年度	节目名称	播出机构	备注
2003	超级男声	湖南卫视	后更名为"快乐男声"
2004	梦想中国	中央电视台	
2004	我型我秀	东方卫视	
2004	超级女声	湖南卫视	
2006	绝对唱响	江苏卫视	
2006	中国红歌会	江西卫视	
2007	极限高歌	湖北卫视	
2007	风云新人	东南卫视	
2012	中国好声音	浙江卫视	
2013	最美和声	北京卫视	
2013	我是歌手	湖南卫视	
2014	中国好歌曲	中央电视台	
2016	梦想的声音	浙江卫视	
2017	中国有嘻哈	爱奇艺	
2018	偶像练习生	爱奇艺	

大量的娱乐节目占据了电视台的重要时段,且部分节目格调不高,一时间电视节目出现了同质化和泛娱乐化的现象。因此,为了纠正部分电视台的错误行为,防止对社会产生不良的引导,国家广电总局自2011年起下达了多次"限娱令",出台了《广电总局关于进一步加强电视上星综合频道节目管理的意见》和《关于做好2014年电视上星综合频道节目编排和备案工作的通知》等相关文件。2011年的"限娱令1.0",主要是对黄金时段节目实行备案制,对才艺竞秀、综艺娱乐、真人秀等七类节目实行播出总量控制;2014年的"限娱令2.0",主要是实施结构化管理,规定每个频道播出新闻、经济、文化、科教等八类节目的比例应达到30%;2016年出台了"限娱令3.0",大力推动自主创新,每个频

道每年19：30—22：30黄金时段中,引进版权的节目不超过两档,同一档真人秀节目,原则上一年只能播出一季;2017年出台了"限娱令4.0",强调有文化、讲导向的播出平台,黄金时段不再播出引进节目模式。此外,对于网络监管的力度进一步加大,开始实行"会商协调制度",尽量保障"线上线下统一标准"。2018年,广电总局又提出"四不用"原则:一是对党离心离德、品德不高尚的演员;二是低俗、恶俗、媚俗演员;三是思想境界、格调不高的演员;四是有污点问题、道德问题的演员。此后,国家广电总局多次发文,对娱乐行业作了进一步规范。

选秀节目需要鼓励原创。纵观我国音乐类选秀节目,大多数属于引进型,即通过购买其他国家的版权,再加以改动进行制作,缺乏原创性。"创新是一个民族进步的灵魂,是一个国家兴旺发达的不竭动力。"对音乐选秀节目而言也是如此,应在节目内容和形式上努力创新,提升品位和专业水平,这样才能具有旺盛的生命力。在这一点上"中国好歌曲"做得比较突出,该节目不仅挖掘了优秀的原创歌曲,还推出了优秀的歌手,形成了"歌曲—歌手—传播"的产业链。精良的制作水平及鼓励原创的音乐精神,使其在国内享有盛誉,2014年总共覆盖4.8亿观众,占收视率份额的比例相当高。2015年,在法国戛纳春季电视片交易会上,英国ITV(英国仅次于BBC的第二大传媒集团,曾制作播出过英国达人秀、Take Me Out、X factor等)购买了"中国好歌曲"的版权。由此可见,优秀的原创性节目,不仅可以在国内受到追捧,也能够将版权进行国际化交易,这也为中国娱乐节目指明了发展的方向。

选秀节目需要回归音乐。在音乐类选秀节目中,音乐是内容,其他都属于形式,这是音乐类节目和其他选秀类节目最大的区别。而现在音乐类选秀节目中,过多地强调剧情性,在赛制上设置悬念,试图通过这种方式引人入胜。不仅如此,大多数选秀类节目还特意让选手讲述自己的故事,从而进一步丰富人物的形象,增加戏剧性。正如,崔健曾经如此评价过"中国好声音"的选手:我觉得他们很可怜,因为有太多人利用他们,他们周围都是洪水猛兽,为他们编造新闻价值,甚至无中生有。但他们还都得听着,因为那个节目是他们的恩人,这种负疚感会让他们迷失。

选秀节目需要弘扬传统文化。英国学者麦奎尔在谈到发展中国家的大众传播时提出了六点建议,其中很重要的一条就是"优先传播本国文化"。在当今音乐类选秀节目中,除了"中国好歌曲",大多数属于音乐翻唱类节目,即翻唱已有的歌曲,或者是对原歌曲进行改编,而其中有相当一部分是欧美日韩的流行歌曲。当然,笔者并不是一概地定论这样的节目没有可取之处,但是大多数节目都是如此的话,难免会存在同质感。除了"中国好歌曲",中央电视台和央视创造传媒有限公司联合制作的文化音乐节目"经典咏流传"是一个有益的尝试。该节目于2018年开始首播,将中国经典的诗词文化与网络、电视等传播媒介进行了有机的结合,既能展示源远流长的中国传统文化,又能够在表现形式上让人通俗易懂,在注重传统诗词经典的同时,又注重与时代相融合。该节目获得了良好节目效果,在全国平均收视率高达1.33%,豆瓣评分9.2。由此可见,传统和现代并不矛盾,只要能适当地表现现实,就能够唤起人们的共鸣。音乐选秀节目应当充分挖掘中国传统文化的潜力,一方面可以弘扬经典,另一方面还可以让经典插上现代技术的翅膀,形成良好的传播效应,在增强文化自信的同时,又能够促进音乐文化的本土化和多元化发展。

流行音乐比赛要有引导性作用。流行音乐是大众文化的一部分,根据大众传播的上限效应,即在一定的历史环境下,人们接受的大众信息具有相应的高度限制。但是,如何才能突破这种高度的限制,这是一个非常复杂而矛盾的问题,总结历史经验可知,对于文化文艺工作一般会采用"堵"和"疏"两种方式。所谓"堵",即"禁止"或者"限制",这种属于直接的行政手段,相对比较强硬,它直接给出的是"是非对错"的标准,从管理的角度上来讲,较为直接简单,但是不乏"粗暴"的感觉。所谓"疏",即"引导"和"示范",这属于间接的行政手段,相对比较缓和,较前者而言更能起到"润物细无声"的作用。笔者认为,具有国家意识形态的媒体引导对大众文化生活还是具有引领性作用的。改革开放以来,我国曾经举办过多种多样的艺术展演和赛事,有效地引导了社会音乐发展的风尚。如,中央电视台举办的"CCTV青年歌手电视大奖赛"、中国音乐家协会举办的"中国音乐金钟奖"、文化部举办的"全国声乐大赛"等重大赛事,均有过流行音乐的专项比赛,在全社会中起到极强的"引领"和"示范"性作用。

从其产生的成果而言，这些比赛也挖掘了一批优秀的音乐人，在全社会获得了普遍认可，其中代表性的歌手有韩红、阎维文、张咪、张娜、谭晶等，他们为新中国的音乐艺术文化与世界接轨起到了非常重要的作用，在作品创作和音乐人的培养上都起到了积极的引导性作用。可惜的是，近些年来，CCTV、中国音协、文旅部等文化艺术管理机构与行业组织逐渐放弃了这一重要阵地，先后取消了流行音乐相关的国家赛事，变相地将流行音乐的比赛和展演推向市场，从而导致了政府和行业的引导和规范不足，形成了"唯商是从"的社会风气，间接地削弱了中国流行音乐的国际竞争力。

能否营造一个良性的大众音乐文化氛围，不是局部的问题，而是全局的问题。从系统论的角度来看，只有社会各要素积极参与，才能营造一个积极向上的音乐文化氛围。当今中国的流行音乐选秀与比赛节目，既需要发挥市场经济的资源配置作用，也需要政府部门发挥直接和间接行政职能。一方面需要鼓励各种节目、展演、赛事的原创性、本土性，另一方面也要有政府组织的权威性的赛事与展演，为全社会起到引领、示范、导向性的作用。

二、倡导理性的音乐消费心理与行为

消费主义强调商品的符号意义和满足消费者的物欲功能，使其超越了实际的实用价值。虽然，在社会主义市场经济建立时，就已经清楚地认识到消费不是生产的目的，而是生产的前提。但在全球化背景下，物欲至上的西方消费主义的思想对我国影响颇深。"流行文化产生于共识程度很高以至于这种认识被视为理所当然的话语领域中。如果一个文本的话语符合人们在特定的时间阐释他们社会体验的方式，这个文本就会流行起来。"[106] 由此可见，从我国社会发展的现阶段来看，弘扬理性的音乐消费心理与行为，有助于音乐行业的健康良性发展。

（一）理性对待音乐生产和消费行为

在绝大多数情况下，音乐传播就是通过大众传播媒介传播音乐。大众传播媒介受到政府、经济利益集团、受众的制约，具有宣传、经济、公共性和公益

性三重职能。音乐传播也具有社会教化、传承文化、符号象征、艺术审美、休闲娱乐、商业经济等方面的功能。无论从大众传播，还是从音乐传播的角度来看，经济效益只是其中之一。反观现实，出于经济利益的考虑，片面地强调音乐的经济属性，将音乐经济功能无限制地放大，音乐传播行为具有典型的短期性和功利性行为，不利于音乐传播的健康发展。

以经济效益来判断音乐传播行为的成败，容易将音乐创作者、音乐表演者、音乐录音录像制作者等音乐传播主体与受众之间的关系，简单地看作"卖方"和"买方"之间的关系，不能够深层次地反映社会现实。并且，这种现象容易将"销售量"作为衡量音乐传播行为成功与否的唯一标准，而忽略了其社会效益。此外，以经济利益为主要目标的音乐传播行为还容易导致音乐传播的"买方市场"现象，即音乐创作和传播行为完全依据受众的需求，而使得音乐传播者的主体地位丧失。因此，在音乐传播过程中，需正确处理经济效益、社会效益之间的关系，应将音乐艺术置于时空的宏观视野，吸纳不同媒介和场景的元素，利用媒介与商业的整合能力，实现其历史、现在、未来三位一体的价值呈现。

在音乐产业领域中，我国存在"购买力不足"和"供求不平衡"双重特征，形成了"生产导向型"和"消费导向型"并存的现象。虽然，我国经济水平在不断提升，已经成为全球经济总量第二的国家，但我国的经济发展还不平衡，尤其是城乡差异和东西部差异还很明显。在诸多偏远贫困地区，由于受到经济发展的影响，音乐产品"购买力"不足的现象较为普遍。在经济消费能力较强的群体中，受物质主义、消费主义的影响，大众表现出了对符号消费的追求。[107]在西方社会学研究成果中有一个认识，即分期付款和信用消费对新教伦理具有破坏性作用，使消费者提前透支了未来的支付能力。在当前，我国社会的融资手段也层出不穷，正当的有信用支付、分期付款、花呗、借呗等，非正当的有校园贷、高息贷款等。这些融资手段一方面给音乐消费者提供了暂时的资金支持，但另一方面也助长了消费主义的蔓延。理性对待音乐消费要求在自己消费能力范围内，考虑性价比，而不是一味地跟风消费，以获得心理满足。

(二) 注重音乐商品的文化属性

音乐具有浓重的文化属性,具有时代性和地域性特征。时代性主要体现在,音乐创作和表演的技法及传播的方式,折射出特定时代的政治、经济、文化的发展程度。地域性特征主要体现在,特定的地域环境所产生的文化基因,及其对音乐传播的影响。因此,在音乐消费时,不能单纯地接受其外在的音响外壳,而要更加深入地理解蕴含当中的文化属性。

当前,我国音乐文化正受到国内外各种因素的影响,尤其是在社会转型和深化改革开放的新时代,各种矛盾错综复杂,大众对于中国流行音乐的价值取向还有不同的观点。在音乐消费过程中,消费者应当积极提升审美能力,辨别文化精品,过滤文化次品,抵制文化垃圾,强化音乐的文化属性,提倡崇尚文明、尊重科学、陶冶情操、关怀人文的文化型消费,反对崇洋媚外、迷信愚昧、无聊消遣、虚荣攀比等消费行为。

(三) 提升自身音乐鉴赏能力

音乐受众接受音乐信息,并形成有效反馈,不仅需要健全的视听感觉器官,更需要较为全面的音乐知识。按照受众掌握的音乐知识的多少和欣赏能力的高低来分,可以将音乐受众划分为消极型、积极型和专业型三种。消极型是指不具备音乐知识的受众,他们的音乐欣赏主要是跟随时代的潮流或是受他人的影响。积极型是指具备一定的音乐知识和音乐鉴赏能力,有一定的音乐欣赏能力和兴趣偏好的音乐爱好者。专业型是指经过专业的音乐教育,有较为全面的音乐知识的音乐专业人士,他们对音乐品质有极高的鉴赏能力,并能做出专业的评价。

就我国音乐受众而言,绝大多数受众属于消极型,他们"未掌握特定编码,在面对在他看来乱七八糟的莫名其妙的声音和节奏、色彩与线条时,感到自己被吞没了……仅满足于音乐元素引起的感情共鸣,谈论朴素的色彩和欢乐的旋律"[108]。音乐传播的反智主义现象不仅仅是传播者单方面造成的,受众的接受与反馈也是造成该现象的重要因素之一,否则缺乏"智性"的音乐内容也无法获得普遍的欢迎。"任何审美快感都是主体的某种需要在审美对象上获

得的主动性满足。"[109]由此可见，大众传媒不仅要担当传播音乐的功能，还应当承担教育、引导受众的功能。只有在受众音乐素质提升的基础上，反智主义现象才能从根源上得以遏制。

三、以完善的版权制度引导良好的市场秩序

保护音乐版权是维护健康音乐市场秩序的核心环节，可以说，没有音乐版权的保护，就没有音乐产业。现阶段，我国音乐版权保护方面还存在诸多问题，尤其是在抄袭标准界定、合理使用的限制、音乐恶搞的追责等方面表现得尤为突出。追根溯源，音乐版权侵权现象屡禁不止的原因在于立法上未能体现法律的威慑性，导致侵权成本过低；在执法上，音乐版权侵权行为的发生具有分散性，执法成本较高，导致执法力度不够。

（一）明确音乐抄袭的标准

在行政和司法实践中，涉及独创性的判断可从以下三个方面来入手。

第一，对于歌词可以根据文字作品的标准来判别。所谓"独创性表达"的要求是指歌词在创作完成后，应能够形成人们所能够理解的，并能表达一定思想或情感的文字作品。为了防止人们使用一些短小而简洁的语句来骗取财产所有权，对歌词独创性的判断应该从数量和内容上来进行总体把握，在歌词中出现短语，或个别不具特殊意义的短句，应不能享有著作权。[110]

第二，歌曲的相似部分是否来自公有领域。所谓公有领域是指古典音乐、民族音乐、已超过著作权法保护期间的音乐素材，任何人对公有领域的使用均不侵权。如台湾组合S.H.E的《不想长大》被指抄袭韩国乐团"东方神起"的《三角魔力》(Tri-Angle)，但通过对歌曲的分析，两部作品均加入了莫扎特的《g小调第四十交响曲》的第一乐章。因此，对于以上两部音乐作品而言，均是基于古典音乐的创新，不存在侵权行为。

第三，音乐作品是否存在对他人作品的抄袭。如两首音乐的相似部分来源于第三人，则当事人一方无权请求其权利，如涉及抄袭，则应当承担侵权责任。法院对于抄袭的判断标准通常会采用"实质性相似加接触"的判断原则。

该判断的基本内容是：如果没有接触，那么两首作品相似或相同不能视为侵权。只有接触，或有可能接触到原告的作品，并且被告作品与原告作品之间存在实质性相似才能认定侵权。

接触作品，是指被告有机会了解、感受涉案作品。一般而言，已经通过广播、电视、网络、报纸、期刊等大众传媒向不特定受众进行传播的作品，可以认定被告接触了原告作品。另一种情形是，原告专门为被告创作的作品（如委托创作、职务创作、参加创作比赛）且未在任何大众媒体上进行公开传播，也可以推断被告接触了原告的作品。

实质性相似，在音乐界和法律界之间的判断标准相差甚大。在音乐界中，一般认为，两首音乐之间有 8 小节以上雷同视为抄袭，如相似音乐不超过 4 小节，则不算抄袭，但此种观点没有考虑到音乐作品的长度和是否存在引用的问题。司法界对音乐实质性相似没有严格的标准，但可以综合音乐作品给听众的听觉感觉、词曲结构、节奏安排、旋律走向、音乐气质以及音乐作品的用途、相似比例等角度进行综合分析。当涉案作品之间相似度较高，一般听觉正常的听众可以明确辨别时，由普通听众来担任判断主体，此刻法官可根据自身的音乐素养进行独立判定；当涉案歌曲之间仅有部分相似，且为原告独创性内容时，法院会以音乐专家作为判断主体，主要方式为专家咨询意见和鉴定结论两种。

第四，关于和声的判断不能一概而论。在大多数音乐作品中，和声由于缺乏独创性而被看成一种辅助性的工作。但在爵士乐中存在着大量的即兴表演，音乐表演者会根据具体的场合、人物、氛围等现场环境进行即兴创作。因此，在此时，和声也有可能具有一定的独创性，并表达特定的思想和情感。在一起关于经典爵士乐 Satin Dolb 的演绎版本的案件中，经过审理，法官认为和声并非绝对不能获得版权保护。[111]法院认为，尽管和声是基于旋律而产生的，但创作者在创作过程中可以选择不同的和弦来表达特定的情感、情绪，而这种选择本身就具有一定的独创性。最终，法院认为，在特定的环境下，和声有可能成为版权保护的客体。

（二）界定合理使用的边界

联合国教科文组织和世界知识产权组织于1984年召集的专家小组曾阐述道："如果一次孤立的复制看起来是无害的，积累起来就可能危害作者的正当利益。"相关国际公约也对"合理使用"规则进行了规定。《伯尔尼公约》对合理使用做了一个总的限定，即"必须符合公平惯例"。1967年斯德哥尔摩会议在修订该公约的报告中指出："如果认为复制损害了作品的正常使用，决不允许复制。如果认为复制无损于作品的正常使用，接着应当考察复制是否侵害作者的合法利益。只是在无损于作者的合法利益时，才能在一定的特殊情况下使用强制许可证或规定无偿使用。可列举出为各种目的而用的照相复印为例，如果复印出大量的份数，那是不允许的，因为有损于作品的正常使用。如果复印相当多的份数用于工业企业，并根据国家的法律支付合理的报酬，那就可以不致无故侵害作者的合法利益。如果复印的份数很少，特别是在个人使用或在科学研究使用的情况下，可以允许，并不付报酬。"1994年形成的《与贸易有关的知识产权协议》则更明确地提出："出于某些特殊情况而对著作权所作的限制，不得与作品的正常使用相冲突，而且不得不合理地损害著作权人本应享有的合法利益。"一些发达国家走得更远，他们修改或制定法规，限制甚至取消某些领域的合理使用。[112]

如前所述，在数字技术环境下，私人复制行为已经扩张了其应用范围，但权利人的权利和权益并没有得到相应的拓展。因此，应当一方面对私人复制的权利加以限制；另一方面也应当提高权利人的合法权利。唯此才能更进一步地促进音乐产业的良性发展，实现版权法协调权利人、社会公众利益平衡和促进传播技术发展的功能。

1. 修改私人复制的适用范围

修改《著作权法》第二十四条第一款规定的"为个人学习、研究或者欣赏，使用他人已经发表的作品"内容。因为，在数字技术产生以前，少量的私人复制不足以对权利人利益形成严重的损害结果，但到了20世纪60年代以后，录音机和磁带出现，私人复制已经引起了尖锐的社会矛盾，而数字技术的来临更使得大量、隐形的私人复制行为得以存在，此时私人复制已经超越了传统意义

上的合理使用的范畴。《伯尔尼公约》中关于"合理使用不得与作品的正常使用相冲突"的规定,事实上明确了版权人对其拥有的权利具有优先性,即当权利人正当、合法的权利受到普遍性的侵害时,法律应当倾向于保护版权人的权利。

2. 建立"版权补偿金"制度

该制度起源于德国,在廉价的、高质量的音乐作品被大量复制后,立法者们遇到了两难境地:禁止唱片复制会影响公民权利,尊重私人复制的合法性则影响唱片销量。因此,1965年,德国的著作权法开始对复制、传播等设备征收补偿金,以弥补著作权人的损失。[113]此后该项制度还在美国、日本、加拿大、比利时等十多个国家得以实施。在互联网如此发达的今天,我国应当适时引入"版权补偿金"制度,以此对权利人利益和社会公共利益得以进一步平衡。

3. 限制网络服务商的免责边界

2006年国务院出台的《信息网络传播权保护条例》(2013年修订)规定了网络服务提供者大量的免责情形,如其中第二十一条规定的免责情形有:"未改变自动存储的作品、表演、录音录像制品;不影响提供作品、表演、录音录像制品的原网络服务提供者掌握服务对象获取该作品、表演、录音录像制品的情况;在原网络服务提供者修改、删除或者屏蔽该作品、表演、录音录像制品时,根据技术安排自动予以修改、删除或者屏蔽。"以上规定实际上大大降低了通过诉讼的方式追究处于中间地位的P2P技术提供者承担共同责任的可能。因此,我们需要一种能从根本上解决问题的法律制度。[114]应积极借鉴美国数字版权法案中的"红旗原则",网络服务商和P2P技术提供商应将明显属于侵权来源的音乐作品加以筛选与过滤,规范审核程序,减少私人复制的非法来源。

(三) 杜绝恶意的音乐恶搞

音乐恶搞涉及的音乐版权问题相对比较复杂。根据音乐恶搞的类型,可能涉及音乐作品人身权中的保护作品完整权,以及财产权中的改编权和摄制权。保护作品完整权,是著作权人的一项人身权,旨在保护作品不受歪曲、篡

改的权利。我国《著作权法》及《著作权法实施条例》并没有对"歪曲篡改"的认定作出法律解释,但根据《伯尔尼公约》第六条之二第一款规定,只有当歪曲、篡改作品的行为对作者的声誉造成损害时,才能认定为侵犯该权利。从本质上来讲,保护作品完整权指的是保护作者思想得以真实、完整的表达。在恶搞音乐中,侵权人会将作品进行肢解和拼接,形成一个怪异的"畸形",以博取受众的眼球。在这个行为中,侵权人往往破坏了原作者表达思想的完整性和真实性,即侵犯了原创作人的保护作品完整权。

根据《著作权法》第十条规定:改编权,即改变作品,创作出具有独创性的新作品的权利。一般而言,改编权分为两种,一种是不改变原作品的类型,如将《三国演义》改编成青少年版;另一种是改变原作品的类型,如将《三国演义》改编为剧本。在音乐作品中,主要是通过改编音乐的节奏、旋律、和声、歌词等形成一个新的作品。在实际司法审判中,这一类的案件相对比较多。2018年,李春波发现云南俊发公司未经他的同意,将其《一封家书》改编后制作成视频,通过公众号和搜狐网进行传播,用于宣传公司开发的楼盘。经北京市海淀区法院审理,被告云南俊发公司向原告李春波赔偿经济损失 30 万元。

当然,在音乐生活中,还有一类虽然较为普遍但又很少被关注的侵权行为——侵犯摄制权。摄制权归属于作者,一般将文学作品摄制成视听作品的相对比较多。音乐作品和其他文学作品一样,可以根据音乐内容以摄制视听作品的方法将其固定在载体上,通常的表现形式为 MV、音乐视听片段等。随着网络技术、摄像技术、后期处理技术不断发展,原本属于专业领域的音乐视听作品制作技术逐渐被一般受众掌握,近年来更是通过手机软件就可以完成一个独立的音乐视听片段。如,各大学推出的《大学自习曲》MV 和 FLASH,各种版本的 Panama 短视频和教学片等,正无形地侵犯着版权人的权利(当然也不排除版权人放弃权利或不知情等情况)。这种行为在抖音等 APP 红火之后,变得越发泛滥。

四、提高公众人物的社会引导性

公众人物,顾名思义是指在一定的范围拥有一定的社会地位,具有重要影

响力,为人们广泛知晓和关注,并与社会公共利益密切相关的人。公众人物占有一定的社会公共资源,拥有高于一般社会民众的关注度和影响力,在整个社会中能够起到引领和示范性的作用。但是,近些年来,演艺行业的公众人物行为失范的事件层出不穷,也对社会带来了很大的负面作用。尤其是在新媒体环境下,信息传播的速度和范围都有了翻天覆地的变化,对社会的影响力也日益增强。因此,增强演艺行业公众人物的社会责任感,发挥其示范性作用,对于社会整体道德水平的提升有着重大的意义。

(一) 提升公众人物的社会责任感

德国伦理学家格特鲁德·努纳尔-温克勒尔提出了"责任"的三个层次:起码的责任用"不"一类禁止性的词语进行表述责任,积极的责任一般用"应该"一类道德规范表述义务,理想的责任使用"使命"一类表述的道德境界。[115]对于公众人物而言,其道德标准具有多重属性。公众人物相比于普通大众是一群特殊的群体,他们的社会知名度、影响力与社会公共利益高度相关。因此,他们既要承担作为社会公民的基本责任,也应具备作为特殊社会角色的超高道德水平。

公众人物在政治上应当有坚定的立场。当今国际形势风云变幻,国内外各种势力相互角逐,公众人物应当有坚定的政治立场、明确的政治方向和正确的政治观念,自觉维护国家大政方针和国家统一。公众人物只有切实承担起社会责任,将政治信念内化于心、外化于行,在参与社会活动时三思而后行,对自身的影响力常怀敬畏之心,才能真正赢得人民的尊重。

公众人物不是一群有特权的阶层,应当遵守作为一名普通公民应该遵守的国家法律法规和公序良俗的规则。在现当代,公众人物违反法律的事件层出不穷,如吸毒、逃税、醉驾等,形成了恶劣的社会影响。法律法规是人行为的底线,也是道德的最低限,公众人物应当作为遵守法律法规的带头人,担负起引领一般民众维护国家法律尊严的使命。公众人物应当清醒地知道,他们作为特殊的社会主体,聚集了全社会的目光,并成为焦点。如果公众人物违反了法律,其行为后果将对全社会产生更大的负面影响。

公众人物在道德行为上要有强烈的自律性。公众人物享受着优厚的待遇、公众的拥戴、媒体的追捧等公共资源,拥有一般民众无法企及的光环。因此,要求公众人物在享有超越常人的权利和权益的同时,也应当承担起高于常人的道德准则,这是社会对公众人物的内在要求。尤其是在新媒体发达的现代社会中,公众人物任何细小的行为都可能成为一般大众关注的焦点。这就要求公众人物要有较强的自律性,在行为方式、生活方式、作风态度、待人接物等方面都应当体现出较高的个人修养和道德境界。

公众人物应当具有担当意识。创造历史的是人民群众,但不可否认的是,杰出的人物会对历史的进程产生重大的影响。虽然,演艺行业的公众人物不像从事政治、经济、科学文化领域的精英那样直接决定社会的繁荣与稳定,但他们肩负着宣传和弘扬社会精神的使命。当然,在特定的历史时期,公众人物还应当具有公共知识分子精神,认真审视社会发展过程中存在的问题,通过自身的影响力,积极向社会传递有益的见解,化解社会矛盾,为社会发展提供正能量,发挥正面效应。

公众人物还应当自觉接受社会监督。大众传播具有地位赋予的功能,超越常人的话语权是大众传媒赋予公众人物的权力。但权力不能无限地放大,尤其是在新媒体环境下,公众人物的一言一行都可能会被公之于众,其中既包括正能量的信息,也包括负能量的信息。作为拥有社会公共资源的公众人物,理所当然地要接受社会的监督,要成为公民和媒体的批评、监督的对象。对此,公众人物应当承担更大的社会道德责任,以体现权利与义务、收益与代价、事实与情理之间的对等。[116]当然,公众人物接受社会监督也并不是没有边际,应当将社会监督和侵犯他人隐私严格区分开来,不能打着监督的幌子,以窃取他人隐私进行牟利,而要建立一个有效的机制来对公众人物进行有效监督,并应当明确公众人物接受监督的内容和范围。

(二) 发挥公众人物的示范性作用

公众人物是全社会的焦点,他们的言谈举止对社会有着强烈的示范效应。这种示范效应主要分为正面效应和负面效应两种类型。正面效应是指,公众

人物在日常生活中积极主动做出道德行为，履行自身义务，对社会大众产生正面的引导性作用。负面效应是指，公众人物道德行为失范，对社会大众的思想和行为方式产生消极或负面的影响。正面示范作用是公众人物的道德使命，而对于负面作用应予以坚决抵制。因为，负面效应会对社会产生深远的影响，普通民众会因为对公众人物存在崇敬和爱戴，从而导致这种负面效应加剧。[117]公众人物的示范性作用一般会存在于日常生活和特殊时期（事件）两种。日常生活中，公众人物的示范作用主要表现在平时的言行举止上，即使是极小的细节，也能折射出一个人的修养与道德境界。在对待特殊时期（事件）时，公众人物应当有明确的立场、观点，通过自身的行为和能力，对大众起到积极的引导性作用。因此，从社会示范效应来看，公众人物应当做到以下几点：

首先，公众人物需要有强烈的主体意识。任何社会的发展都需要示范性作用，而公众人物特殊的社会分身直接决定了其在社会中的角色。一般而言，公众人物会因自身的专业水平和能力而受到社会的关注，当他们的水平和能力发展到一定的阶段，就会成为大众追捧和模仿的对象。随着传播范围的扩大，公众人物被关注的焦点将会产生变化，即从单纯的专业水平和能力向对个体全方位的转换。作为公众人物，不仅需要有比常人更高的道德行为标准，而且还要清醒地认识到自身在社会中的角色定位，并时刻存有主体意识，自觉担当起在社会传播中的"意见领袖"功能，成为社会道德文化不断进步的桥梁。

其次，公众人物要提升自身的综合素养。当今社会纷繁复杂，变化多端，公众人物除了要有强烈的道德主体意识外，还要有较高的综合素养，以便能够在复杂的社会环境中保持理性的思维，把握好自己的社会角色，坚持应该承担的道德责任。提升综合素养，需要公众人物在专业知识以外学习更多的理论与技能，不断加强文化修养，不断完善自身的知识结构与体系。因此，公众人物这个特殊的社会角色需要在不断学习中完善自我，正视自己的不足，在生活中总结经验，提升分析问题和解决问题的能力。

最后，公众人物要敢于道德实践。知行合一，就是要求人们不仅要了解自身的道德义务，还应当积极投入其中，以实际行动来践行道德责任。实践是我们能动地探索世界和改造世界的社会活动。在道德领域，实践一方面可以提

升道德意识水平,另一方面也可以提升道德实践能力。在我们的社会中,有些领域的矛盾相对比较集中,尤其是公共领域。按照哈贝马斯的观点,公共领域是介于市民社会中社会日常生活的私人利益和国家权力领域之间的机构空间与时间。他说:"所谓公共领域,我们首先意指我们的社会生活的一个领域,在这个领域中,像公共意见这样的事物能够形成。公共领域原则上向所有公民开放。"[118]公共领域是处于国家和社会之间的一种非官方的领域,是连接国家和社会之间的桥梁,向社会大众传播价值观念、文化、政策等等,同时有着抑恶扬善的作用,弘扬高尚的伦理道德精神,批判违背社会道德规范、破坏社会正常秩序的行为。[119]由此可见,公众人物应将其道德行为的作用着力于公共领域,敢于坚持正确的道德标准和社会公平与正义的勇气,并为之不懈努力。

本章小结

流行音乐在传播过程中受到众多因素的影响,在正向传播的同时,也出现了许多负面的信息。根据前文分析,本章分别从提升流行音乐的审美价值,弘扬理性的音乐消费心理与行为,完善音乐版权制度和提高公众人物的社会引导性等方面,有针对性地提出了提升流行音乐传播价值的途径。

第六章 结论与展望

一、主要结论

流行音乐产生于西方社会,尤其在欧美等发达国家起步较早,形成了较为成熟的文化体系。相较而言,我国的流行音乐起步比较迟,而且由于政治、文化等因素的影响,在发展的过程中也历经了种种曲折。尽管如此,改革开放以来,我国流行音乐在四十多年的时间中,已经有了长足的发展,取得了可喜的成绩。作为大众文化的艺术形式,流行音乐一直试图进入大众的心灵。事实上,它已经和传统文化、民族文化、现代文化、外来文化等相互交融,并在社会转型时期,适应了社会需求,也创造了可观的经济效益。在现代社会中,中国流行音乐形成了一套有别于传统音乐、西方流行音乐的审美范式和价值规范,对社会的整体性发展起到了积极的作用。

(一)影响流行音乐发展的多元化因素

从宏观环境上来看,流行音乐受到了各种社会性因素的影响。从政治的角度来看,中国社会曾经出现过"要不要发展流行音乐"的争论,甚至上升到姓"资"和姓"社"的高度。在流行音乐创作和传播过程中,国家意志的在场是中国流行音乐的一个重要的特色,国家通过出台政策文件,举办或禁止各类活动,行业协会的规范等方式,直接或间接地对流行音乐的发展起到了宏观调控的作用。在法律环境中,我国的法治建设还需要很长的路要走,相比于国外关于音乐版权的立法,我国音乐版权制度还有很多值得改进的方面,社会公众的法律意识也有待进一步增强。从经济上来看,我国经济呈现出"总量高、人均

低""贫富差距大""发展不平衡"等特征,流行音乐和经济发展水平密切相关,受经济因素的影响,我国各地流行音乐的发展也参差不齐、水平不一。从社会文化上来看,我国目前文化发展总体向好,但也存在发展不均衡的状态,流行音乐受此影响,也出现了良莠不齐的现象。从技术的角度来看,流行音乐的传播一直和传播技术的进步有着密切的关系,每一次传播媒介的技术革新都会引发流行音乐传播模式的变革。在当代社会中,网络信息技术、人工智能技术、区块链技术日益发达,给流行音乐的传播和商业模式都产生了很大的影响。

(二) 流行音乐传播的价值体现

作为大众文化的组成部分的流行音乐,以其旋律、节奏、歌词等音乐元素反映社会现实,并在公众中形成共鸣。根据"既有政治倾向"的研究成果表明,社会大众并不是完全盲目地被动接受大众传媒所提供的信息,往往和他们的文化选择、价值判断、生活经历、成长背景、经济水平等方面相近的信息更容易被接受。在常态的传播过程中,流行音乐的传播对社会生活起着积极的作用。流行音乐关注社会公共事件,并能够通过音乐的共鸣,使社会公众将注意力集中在公共事件当中,从而引起人们认知、态度、行为的改变,这也有利于进一步增强社会的整合力和凝聚力。流行音乐可以成为连接传统和现代、东方和西方文化的桥梁。众所周知,我国正处于文化激荡和转型的时代,受历史因素的影响,我国传统文化传播和研究存在断层的现象,带有中国风的流行音乐可以在传统和现代之间承担沟通的功能,使人们从另一个侧面领略中国文化的魅力,从而引发对传统文化的兴趣。东方文化和西方文化既存在共性,又存在差异,作为舶来品的流行音乐,可以充分发挥其融合、开放的功能,使东西方文化在求同存异的基础上产生进一步的沟通。在当今社会,我国的社会矛盾已经转化为"人民日益增长的美好生活需要和不平衡不充分的发展之间的矛盾"。"人们的美好生活"是指物质生活和精神生活两个部分,流行音乐以其良好的参与性,在生活中能丰富人们的业余活动,满足人们的精神需求。在经济生活中,我国的经济改革日益深入,经济发展方式正从规模速度型增长转向质量效

益型增长,文化产业正成为新常态经济发展的新引擎,在国民经济发展中的比重不断提升,对我国经济也有强大的拉动作用。流行音乐已经成为音乐经济活动中最为活跃的部分,尤其是网络经济环境下,流行音乐借助现代媒体技术正显示出其强大的生命力。流行音乐在传播过程中,除了上述价值表现外,在社会意识构建方面也起到了积极的作用。人们常说"语言的尽头是诗歌,诗歌的尽头是音乐",音乐能够有比语言更加深入人心的能力,更能使人产生认同感。20世纪80年代一首《万里长城永不倒》使人们意识到流行音乐也能够"文以载道",通过朗朗上口的歌词和较为简单的旋律,让人们记住并传唱音乐,接受其中承载的意识形态。

(三) 流行音乐传播的价值失范

事物在发展的过程中总是具有两面性,流行音乐也一样。在众多内外环境因素的影响之下,流行音乐在传播过程中既出现了正面效应,也出现了负面效应,即价值失范的现象。"反智主义"是美国学者研究的成果,但反智主义现象不仅美国有,中国社会也普遍存在。进入网络时代以后,流行音乐的创作和传播的门槛降低,越来越多的音乐爱好者可以借助电子技术和信息技术在网络中发布自己创作的音乐。流行音乐似乎进入了"去中心化"时期,传统的唱片公司、经纪公司的市场主导地位被削弱。一时之间,在网络中出现了音乐把关人缺失的现象,各种水平参差不齐的音乐充斥于各个平台之中。部分音乐爱好者出于各式各样的目的,在网络中大肆发布涉及黄色、暴力、叛逆的音乐,出现了非理性和反精英的现象,"网络音乐"一时间也成为了粗糙、低下、缺乏艺术性的代名词,备受诟病。网络音乐的兴起和唱片产业的衰退相伴而行,传统的音乐生产商在丧失主导权后,为了适应市场的需求,沦为市场的追随者,音乐创作以市场为导向的倾向越来越明显,甚至出现了媚俗的现象。在商品经济告别匮乏时代的时候,"消费主义"悄悄来临,人们对物质文化和精神文化的消费观念也发生了巨大转变。商品消费的实际意义被消解,在音乐消费领域也是如此,出现了及时行乐、符号消费、全民娱乐的非常态现象。音乐版权是音乐市场秩序的保证,也是音乐产业健康发展的关键环节。我国著作权法

的立法比发达国家要晚 300 年左右的时间,版权立法比较滞后,版权执法不够严格,版权意识不太深入。其中,音乐版权保护困境更是让人担忧,音乐侵权现象层出不穷,严重打击了原创者的积极性,也破坏了音乐市场秩序。尤其是进入网络社会以来,音乐版权又面临着新的挑战,传统的版权立法的思维已明显不适应技术的发展。如何解决这一问题,已经成为世界版权立法面临的难题。在受众方面,部分人群在对明星的认知和态度上存在误区,盲目崇拜和迷失自我的现象不时出现。此种现象在年轻人群体中更为明显。

(四) 提升当代流行音乐传播价值的途径

全面否定和肯定一切绝不是科学的态度。对待流行音乐也是一样,应当采用唯物主义辩证法,科学地分析流行音乐及其传播的价值,找出不足之处,有针对性地提出解决方案才是明智之举。当前,我国流行音乐在传播过程中引起价值失范现象的原因是多方面的,有内在的因素,也有外在的因素。对于作为传播主体系统的音乐人而言,音乐职业素养和自律精神是基础,他们不仅需要高超的音乐技能,还要有渊博的人文知识,宽广的豁达胸襟和正确的价值观念,否则难以创作出优秀的音乐作品。生产决定消费,音乐生产者提供的音乐产品类型和风格,决定了消费者消费的内容、层次和水平。反之,消费对生产也有着重要的反作用。音乐消费者对音乐需求的数量和质量也对生产者产生极大的影响,同时也提供动力。但是,这种动力的形成有两个前提:一是不能超越现实的生产能力;二是合理地适度消费。消费主义主张的过度的、不合理的消费将会阻碍音乐行业的正常发展。作为个体的消费者在进行音乐消费时,应当秉持理性、健康、合理、文明的消费观念,这不仅关系到个人的生活质量的提升,也有利于音乐市场的进一步完善。在版权立法层面,应当充分注重将国际先进立法经验与我国的实际相结合,同时也要考虑新技术及未来可能出现的技术对版权立法的影响。在具体层面上,应当考虑惩罚性赔偿、数字音乐合理使用、避风港原则、红旗原则、终止权等机制的建立、完善与协调,从制度层面为音乐行业的发展提供法律保障。最后,要充分发挥公众人物的正面作用,使公众人物能够在社会规范、价值判断、思维模式、行为方式等方面对普

通民众起到示范和引领的作用,限制行为失范艺人的曝光度,以免产生负面影响。

二、未来研究展望

改革开放以来,我国流行音乐走过了四十多年的发展历程,虽然有一些研究成果,但还远远不够,尤其是在新技术日新月异的今天,学界的探索还需进一步深入。在今后一段时间,对于流行音乐的研究还可以从以下几个方面来进行。

(一)人工智能音乐

人工智能技术已经渗透到社会的各个领域,在音乐行业中人工智能音乐也正悄然兴起。美国、英国、日本等国家对人工智能音乐的研究已经有了丰富的经验,并形成了一系列的成果。对于我国而言,人工智能音乐的质量把控、可否赋予版权以及传播规范是我们当前不可回避的问题。

(二)流行音乐生产与消费的互动性机制

流行音乐区别于古典音乐,在古典音乐中,音乐创作者具有较强的独立性,但流行音乐天生具有商业的属性。以多学科的视角来研究流行音乐生产与消费的互动性机制,将有利于协调两者之间的关系,为流行音乐产业化的健康发展奠定基础。

(三)流行音乐的跨学科研究

流行音乐具有大众文化的属性,单纯地从音乐本体的角度来研究将会限制我们的视野,因此需要从社会学、哲学、心理学、经济学、法学等多学科进行跨领域探索,才能进一步地厘清流行音乐与我们生活的社会政治、经济、文化之间的关系,以此明确方向,找准定位。

后　记

改革开放40多年来，我国流行音乐走过了不同的发展阶段，取得了非凡的成就。身在这个时代出生和成长的我，有幸亲历了这辉煌壮丽的岁月，所以将自己亲耳听到的、亲眼看到的、亲身经历的我国流行音乐发展的历程进行描述与分析是一件非常有意义的事情。

在此书即将完成之际，脑海里浮现出无数曾经帮助、支持、关心我的亲人、朋友、师长。在此，我首先要感谢我人生中遇到的每一位恩师，无论是不经意的漫谈，还是在专门时间探讨学术问题，老师们总是充满智慧地对我进行启迪，这对我的学习、工作和生活都具有重要作用。

其次，我还要感谢我就职的单位领导对我的帮助和鼓励，为我的研究工作提供了良好的环境，包容了我的不足。我还要感谢我的同事们，每一次与年轻教师们的沟通和交流都让我受益匪浅，同时也给了我强大的前进动力，让我时刻提醒自己要保持不进则退的进取意识。

最后，也是最重要的，我要感谢我的家人。感谢你们给我家的温暖，感谢你们包容我的坏脾气，感谢你们爱的付出。尤其是我的妻子竺云女士，为家庭的幸福和儿子的教育付出了艰辛的努力。

<div align="right">2024年8月</div>

参考文献

[1] 邓小平.在中国文学艺术工作者第四次代表大会上的祝词[C]//中共中央书记处研究室文化组.党和国家领导人论文艺.北京:文化艺术出版社,1982:181-190.

[2] 伊格尔顿.马克思主义与文学批评[M].北京:人民文学出版社,1980:66.

[3] 杜庆云.音乐创作座谈会综述[J].人民音乐,1990(6):18-20,32.

[4] 中央人民政府.国务院关于修改《营业性演出管理条例》的决定[EB/OL].(2008-07-22)[2017-07-27].http://www.gov.cn/zwgk/2008-07/29/content_1058610.htm.

[5] 中央人民政府.国务院关于废止和修改部分行政法规的决定[EB/OL].(2013-07-18)[2024-12-20].https://www.gov.cn/gongbao/content/2013/content_2462993.htm.

[6] 中央人民政府.国务院关于修改部分行政法规的决定[EB/OL].(2016-02-06)[2017-07-27].http://www.gov.cn/zhengce/content/2016-03/01/content_5047740.htm.

[7] 刘越.改革开放以来我国居民收入分配演变趋势与启示[J].天津商业大学学报,2016(4):38-49,56.

[8] TROW M. Academic standards and mass higher education[J]. Higher Education Quarterly, 1987, 41(3): 268-292.

[9] 中华人民共和国教育部.2020年全国教育事业发展统计公报[EB/OL].(2021-08-27)[2022-07-31].http://www.moe.gov.cn/jyb_sjzl/sjzl_fztjgb/202108/t20210827_555004.html.

[10] 中央人民政府.国家中长期教育改革发展规划纲要(2010—2020年)[EB/OL].(2010-07-29)[2017-08-01].https://www.gov.cn/jrzg/2010-07/29/content_1667143.htm.

[11] 周远清.周远清教育文集(二)[M].北京:高等教育出版社,2001:746.

[12] 中华人民共和国教育部.教育部关于推进学校艺术教育发展的若干意见[EB/OL].

(2014-01-14)[2017-07-31]. http://www.moe.gov.cn/srcsite/A17/moe_794/moe_795/201401/t20140114_163173.html.

[13] 布尔迪厄.区分:判断力的社会批判[M].刘晖,译.北京:商务印书馆,2015:3.

[14] 部分省、市、自治区和中国人民解放军参加民族民间唱法独唱、二重唱会演全体歌唱演员.高唱革命歌曲倡议书[J].人民音乐,1980(5):7-8.

[15] 耿文婷.中国的狂欢节:春节联欢晚会审美文化透视[M].北京:文化艺术出版社,2003:63.

[16] 梁茂春.通俗歌曲的重要收获:评歌曲《让世界充满爱》[N].北京音乐报,1987-05-20(2).

[17] 陈小奇,陈志红.中国流行音乐与公民文化:草堂对话[M].广州:新世纪出版社,2008:40.

[18] 古璇.中西方文化差异之比较与融合[J].兰州学刊,2010(12):198-200.

[19] 宋颖."原生性"与"创生性"中西方音乐文化内涵解读[J].乐府新声(沈阳音乐学院学报),2016,34(4):224-227.

[20] YANG H L, SAFFLE M. The 12 girls band: traditions, gender, globalization, and (inter)national identity[J]. Asian music, 2010, 41(2): 88-112.

[21] 何昊天.中国流行音乐新趋势:中西方音乐元素融合[J].中华文化论坛,2016(3):155-159.

[22] 杜晨晨.戏曲元素在当代流行音乐创作中的融合[J].音乐探索,2020(3):132-137.

[23] 马劲,李昂.二人转曲牌【红柳子】再探[J].戏剧文学,2021(4):125-133.

[24] 王彩云.京胡曲牌【夜深沉】的衍变[J].戏曲艺术,2011,32(1):116-118.

[25] 吴娜.国家统计局:我国正处在居民消费结构快速升级时期[EB/OL].https://news.bjd.com.cn/2024/01/17/10678565.shtml.

[26] 张锦华.中国当代流行音乐的传播与接受研究[M].北京:中国传媒大学出版社,2016:34.

[27] 曾遂今.音乐社会学概论:当代社会音乐生产体系运行研究[M].北京:文化艺术出版社,1997:311-312.

[28] 金兆钧.光天化日下的流行:亲历中国流行音乐[M].北京:人民音乐出版社,2002:193.

[29] 张锐.杰克逊《颤栗》成为美国史上首张销量3000万张专辑[EB/OL].(2015-12-17)[2017-08-14]. http://music.yule.sohu.com/20151217/n431590070.shtml.

[30] 张莉莉.从传播媒介视角观照中国当代流行音乐[J].艺术百家,2015(5):246-247.

[31] 根据相关资料整理.

[32] 杨鑫健.腾讯和阿里达成独家音乐版权相互授权合作:涉百万曲目[EB/OL].(2017-09-12)[2024-12-20].http://www.thepaper.cn/newsDetail_forward_1791030.

[33] 转引自洛厄里,德弗勒.大众传播效果研究的里程碑(第三版)[M].刘海龙,等译.北京:中国人民大学出版社,2009:168.

[34] 王晓东,刘万超,魏永.北京奥运会互联网传播研究[J].北京体育大学学报,2010(1):32-34,38.

[35] 任婷,吴宪忠.奥运歌曲《北京欢迎你》的篇章语言学分析[J].长春工业大学学报(社会科学版),2008,20(6):92-94.

[36] 金兆钧.光天化日下的流行:亲历中国流行音乐[M].北京:人民音乐出版社,2002:86.

[37] 马克思.1844年经济学哲学手稿[M].北京:人民出版社,2014:83.

[38] 尤静波.欧美流行音乐简史[M].上海:上海音乐出版社,2015:2.

[39] 金兆钧.光天化日下的流行:亲历中国流行音乐[M].北京:人民音乐出版社,2002:182.

[40] 崔健,周国平.自由风格[M].桂林:广西师范大学出版社,2001:54.

[41] 张燚.中国当代流行歌曲的人文解读[M].北京:中国传媒大学出版社,2015:15.

[42] 张燚.中国当代流行歌曲的人文解读[M].北京:中国传媒大学出版社,2015:17.

[43] 北京汉唐文化发展有限公司.十年:1986-1996中国流行音乐纪事[M].北京:中国电影出版社,1997:9.

[44] 方文山.青花瓷:隐藏在釉色里的文字秘密[M].北京:作家出版社,2008:45.

[45] 赵芳璇,贺雪飞.流行音乐的创意文化与传播策略:对周杰伦中国风音乐的分析[J].当代传播,2012(6):97-99.

[46] 转引自王一川.大众文化导论[M].2版.北京:高等教育出版社,2009:100.

[47] 许文郁,朱元忠,许苗苗.大众文化批评[M].北京:首都师范大学出版社,2002:410.

[48] 王学风.论网络社会中人的主体性的丧失与提升[J].华南师范大学学报(社会科学版),2002(5):27-31.

[49] 转引自张秀玉.面对"弱势"不能"弱视":谈大众传媒与农民工媒介素养[J].青年记者,2013(3):20-21.

[50] 考恩.商业文化礼赞[M].严忠志,译.北京:商务印书馆,2005:170.

[51] 周星.中国音像产业现状与发展分析[J].现代传播,2006(1):8-13.

[52] 萨缪尔森,诺德豪斯.微观经济学:第16版[M].肖琛,等译.北京:华夏出版社,

1999:151.

[53] 张铭洪.网络经济学教程[M].北京:科学出版社,2002:53.

[54] 李姗.关于"互联网+"音乐的思考与探索:基于音乐视角的考察[J].北京联合大学学报(人文社会科学版),2016,14(1):73-78.

[55] 孟德斯鸠.论法的精神[M].北京:商务印书馆,1961:39-40.

[56] 刘洁.论大学生团队精神的培养[J].当代教育理论与实践,2011,3(5):28-30.

[57] 袁晓辉.论大学生思想政治教育中的音乐渗透[J].群文天地,2012(10):210-211.

[58] 沈益洪.杜威谈中国[M].杭州:浙江文艺出版社,2001:100,158.

[59] 黑格尔.美学:第一卷[M].朱光潜,译.北京:商务印书馆,1983:26.

[60] 陆梅林,陈桑,等.西方马克思主义美学文选[M].桂林:漓江出版社,1988:537.

[61] 陈小奇,陈志红.中国流行音乐与公民文化:草堂对话[M].广州:新世纪出版社,2008:54.

[62] 邵培仁,邱戈.媒体弱智:是社会咒语还是媒体现实[J].浙江学刊,2006(1):118-125.

[63] 麦克卢汉认为,一切媒介都是人的感官系统的延伸,印刷是人的视觉的延伸,广播是人的听觉的延伸,电视是人的视听觉的综合延伸。网络不仅具有视听结合的功能,而且能够突破时空的限制,使人类社会传播实现从"部落时代—脱部落时代—重返部落时代"的进化。

[64] 音乐媒介化,意指通过大众媒介传播音乐作品,用媒介技术生产音乐产品。

[65] 刘强,李慧.论音乐媒介化与审美价值的重构[J].杭州电子科技大学学报(社会科学版),2016(1):39-48.

[66] 邓晓芒.西方哲学史中的理性主义和非理性主义[J].现代哲学,2011(3):46-48,54.

[67] 阚道远,梁靖宇.欧美反智主义的兴起:一个社会阶层结构嬗变的视角[J].浙江大学学报(人文社会科学版),2022,52(4):82-93.

[68] HOFSTADTER R. Anti-intellectualism in American Life[M]. New York: Alfred A. Knopf,1963:233.

[69] 王宁.消费社会学[M].北京:社会科学文献出版社,2001.

[70] 中共中央马克思恩格斯列宁斯大林著作编译局编译.马克思恩格斯文集:第八卷[M].北京:人民出版社,2009:89-90.

[71] 贝尔.资本主义文化矛盾[M].赵一凡,蒲隆,任晓晋,译.北京:生活·读书·新知三联书店,1989:68.

[72] 赵玲,高品.消费主义的中国形态及其意识形态批判[J].探索,2018(2):65-73.

[73] 董首恒.对普通高校学生音乐消费行为及心理的调查与分析[D].上海:上海音乐学院,2010.

[74] 彭富春.身体与身体美学[J].哲学研究,2004(4):61.

[75] 彭富春.身体与身体美学[J].哲学研究,2004(4):61.

[76] ARIEFANDI F, OEKON D D H, HUM M. Rahasia popularitas AKB48 sebagai idol group terpopuler di jepang masa kini[D]. Jogyakarta:Gadiah Mada University, 2013.

[77] 鲍德里亚.消费社会:2版[M].刘成富,全志钢,译.南京:南京大学出版社,2006:71.

[78] 袁茜."消费主义"观念影响下的网络音乐的伦理辩析[J].伦理学研究,2018(3):100-105.

[79] 仰海峰.法兰克福学派工具理性批判的三大主题[J].南京大学学报(哲学·人文科学·社会科学版),2009,46(4):26-34,142.

[80] 赵志奇.网络歌曲传播的审美批判[J].郑州大学学报(哲学社会科学版),2017(5):137-141.

[81] 吴汉东,曹新明,王毅,等.西方诸国著作权制度研究[M].北京:中国政法大学出版社,1998:41.

[82] 戈尔斯坦.国际版权原则、法律与惯例[M].王文娟,译.北京:中国劳动社会保障出版社,2003:179.

[83] 中国新闻网.何洁歌曲中歌词被判侵权 须赔偿王乃馨一万元[EB/OL].(2013-08-16)[2024-12-19].https://www.chinanews.com.cn/yl/2013/08-16/5168669.shtml.

[84] The American Heritage Dictionary of the English Language[M]. 3rd ed. Houghton Mifflin Company, 1992.

[85] 莫泽.音乐版权[M].权彦敏,曹毅搏,译.西安:西安交通大学出版社,2013:31.

[86] The American Heritage Dictionary of the English Language[M]. 3rd ed. Houghton Mifflin Company, 1992.

[87] 利普希克.著作权与邻接权[M].联合国,译.北京:中国对外翻译出版公司,2000:169.

[88] 冯晓青.网络环境下私人复制著作权问题研究[J].法律科学(西北政法大学学报),2012,30(3):103-112.

[89] 王清.著作权限制制度比较研究[M].北京:人民出版社,2007:75.

[90] SAMUELS E. The public domain in copyright law[J]. Journal of the copyright society,

1993,41(2):165.

[91] 菲彻尔.版权法与因特网(上)[M].郭寿康,万勇,相靖,译.北京:中国大百科全书出版社,2009.

[92] 荆旦.网络环境下著作权侵权行为的规制[J].河南大学学报(社会科学版),2011,51(1):67-71.

[93] 中国音像与数字出版协会数字音乐工作委员会.在线音乐增速创历史新高,《中国数字音乐产业报告(2023)解读》[EB/OL].(2024-09-19)[2024-12-20]. http://roll.sohu.com/a/810120064_109401.

[94] 王思琦.中国当代城市流行音乐:音乐与社会文化环境互动研究[M].上海:上海音乐教育出版社,2009:60.

[95] 徐福坤.新词语"恶搞"[J].语文建设,2006(8):55,31.

[96] 覃晓燕.后现代语境下的恶搞文化特征探析[J].现代传播(中国传媒大学学报),2008(1):71-73.

[97] 韩启超.难道真要"把自己娱乐死"?:评网络"恶搞"音乐[J].南京艺术学院学报(音乐与表演版),2007(1):67-70.

[98] 何宇红.崇拜心理的历史根源及现状分析[J].湛江师范学院学报,1994(2):105-111,142.

[99] 柯云路.研究中国当代的成功学[J].文学自由谈,1997(1):82-87.

[100] 冯友兰.哲学的精神[M].西安:陕西师范大学出版社,2008:190.

[101] 东北新闻网.中国内地地方性娱乐节目走向健康发展道路[EB/OL].(2012-07-04)[2012-07-04]. http://fashion.ifeng.com/health/detail_2012_07/04/15772768_0.shtml.

[102] 张前,王次炤.音乐美学基础[M].北京:人民音乐出版社,1992:136.

[103] 辞海编辑委员会.辞海:1999年版缩印本 音序[M].上海:上海辞书出版社,2002:1222.

[104] 周海宏."内容"与"形式"问题的梳理:兼再谈音乐美学研究中的方法论问题[J].人民音乐,1999(1):23-28.

[105] 周海宏."内容"与"形式"问题的梳理:兼再谈音乐美学研究中的方法论问题[J].人民音乐,1999(1):23-28.

[106] 克兰.文化生产:媒体与都市艺术[M].赵国新,译.南京:译林出版社,2001:201.

[107] 陈昕,黄平.消费主义文化与中国社会[J].上海文学,2000(12):42-48.

[108] 布尔迪厄.区分:批判力的社会批判[M].北京:商务印书馆,2015:3.

[109] 陈林侠.华语大片中的"人海战术"与"反智现象"[J].艺术评论,2008(10):79-83.

[110] 莫泽.音乐版权[M].权艳敏,曹毅搏,译.西安:西安交通大学出版社,2013:30.

[111] Tempo Music. Inc. v. Famous Music Corporation v. Grogory A. Morris, 838 F. Supp. 162(1993).

[112] 吴汉东.论合理使用[J].法学研究,1995,17(4):43-50

[113] 克赖尔,贝尔克,刘板盛.私人拷贝的理由、实践和未来:以德国私人拷贝规定模式为基础编写的资料[J].版权公报,2003(3):1-15.

[114] 黄瑶,禹思清.著作权补偿金制度在我国的确立模式:以解决P2P文件共享技术侵权问题为视角[J].电子知识产权,2008(7):22-24.

[115] 奥德勒,等.经济伦理学大辞典[M].王淼洋,李兆熊,陈泽环,译.上海:上海人民出版社,2001:543.

[116] 谭天.新媒体概论[M].广州:暨南大学出版社,2013:32.

[117] 朱涛.公众人物的道德责任问题刍议[J].合肥学院学报(社会科学版),2011,28(4):88-91.

[118] 哈贝马斯.公共领域[M]//汪晖,陈燕谷.文化与公共性.北京:生活·读书·新知三联书店,1998:125.

[119] 马红梅.公众人物道德责任的理论分析[J].山西高等学校社会科学学报,2018,30(11):85-88,94.